凡例 12

唐朝的製茶用具 16

茶的起源 14

唐朝製茶的方法 18

唐朝泡茶的用具 20

與茶有關的事 32

產茶之地 38

泡茶的用具 94

與茶有關的事 140

古代的茶具圖鑑 196

前言

距今一千二百多年的唐朝時代,陸羽寫成《茶經》,是中國第一位將茶藝發揚光大的人,後世尊奉他 為「茶神」。

距今三百多年前的1664年,英國東印度公司將中國茶葉當作最高級的貢品,獻給英王,開啓中國茶 葉進入英國的歷史。

距今一百五十年以前,台灣茶就以「Formosa Oolong Tea」的名號,行銷到世界各地,並得到歐美等國家的青睞。

2003年的秋天,台灣徐登賢先生接下台灣坪林茶葉博物館的經營,創辦極品茶事業有限公司,期望 將台灣茶以更優質的面貌,發揚其特有品味,並將台灣茶帶至上海、北京,乃至世界各地。

現代人,有人重形象品味,有人尋負金錢名利,有人則一心尋找心靈的沉靜;喝茶的人,好潔淨、 喜悠閒,品茗也品理想。台灣茶是全世界半發酵茶產量最多的地方,也是製茶最精緻的地方,徐登賢 先生長久以來不斷思索,希望自己能有智慧與能力,為家鄉、為土地鄉親、為他喜愛的茶做些有意義 與價值的事,這位殷實的台灣茶人於是希望藉由此書的出版,將茶的文化介紹給大家。

《茶典》的出版,是徐先生「以茶會友」的一個起步和心意。

聯經出版公司因緣際會和徐先生認識,以一年的時間,蒐集所有茶葉古書典籍,選出最具代表性的 唐朝陸羽的《茶經》,以及清朝陸廷燦重新編整成的《續茶經》作為全書的重點。

唐朝 白居易在<山泉煎茶有懷>這首詩裡說:

「坐酌冷冷水,看煎瑟瑟 ۞ 塵,無由持一碗,寄與愛茶人。」

期望將這本書,獻給所有愛茶的人。

凡例

唐代陸羽的《茶經》,開中國茶葉專門著作的先河,也為中國茶葉專著立下了規模。《茶經》共三卷,分別論述一之源、二之具、三之造、四之器、五之煮、六之飲、七之事、八之出、九之略、十之圖。此後一直到清朝,中國有關茶葉的著述,大抵都脫不了他所立下的框架。

由唐代到清代,見於著錄的茶書超過一百種,有的像《茶經》一樣作綜合性論述,有的著重其中不同的專題進行討論,有的專門介紹不同地區的茶種及栽種採製等,還有一種是匯集前人著作成篇的,

但大抵不脫《茶經》所立下的規範。這一百多種茶書,有的流傳下來了,但也有將近一半已經找不到了。

清代陸廷燦匯編的《續茶經》一書,匯集了前人有關茶的論述,仿照《茶經》的規制,分繫十編, 内容涵蓋了陸羽《茶經》以前的文獻,雖難以呈現前人個別著作的原貌,卻盡可能地保留了前人論茶 的大致成果,並得到四庫全書的收錄肯定。本書採用《茶經》與《續茶經》為主體,就是希望透過這 兩個版本讓讀者了解中國有關茶的經典論述,同時增補了一些有關喝茶時機的相關資料,供喜歡飲茶 的朋友參考。

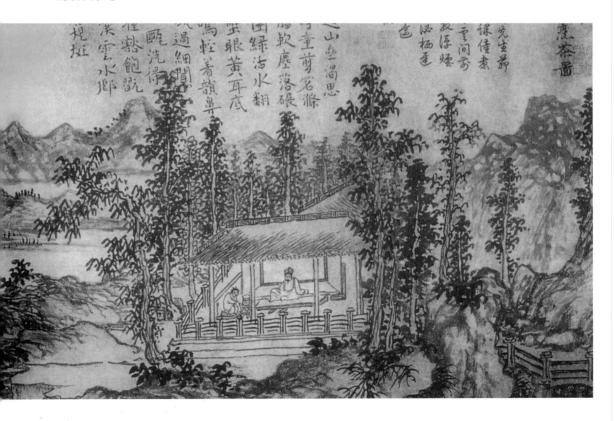

【唐】 陸羽

卷上

茶的起源

吃人參是貴氣的養生,喝茶也能養生。

茶者,南方之嘉木也。一尺、二尺乃至數十尺(1)。其巴山峽川(2),有兩人合抱者,伐而掇之。其樹如瓜蘆(3),葉如梔子,花如白薔薇,實如栟櫚,莖如丁香,根如胡桃。瓜蘆木出廣州,似茶,至苦澀。栟櫚,蒲葵之屬,其子似茶。胡桃與茶,根皆下孕,兆至瓦礫,苗木上抽。

其字,或從草,或從木,或草木並。從草,當作「茶」,其字出《開元文字音義》;從木,當作「樣」,其字出《本草》;草木并作「茶」,其字出《爾雅》。

其名,一曰茶,三曰檟,三曰蔎(4),四曰茗,五曰荈(5)。周公云:「槓,苦茶。」楊執戟(6) 云:「蜀西南人謂荼曰蔎。」郭弘農(7)云:「早取為茶,晚取為茗,或一曰荈耳。」

其地,上者生爛石,中者生礫壤 ® ,下者生黃土。凡藝而不實 ® ,植而罕茂,法如種瓜,三歲可採。野者上,園者次。陽崖陰林,紫者上,綠者次:筍者上,牙者次:葉捲上,葉舒次。陰山坡谷者,不堪採掇,性凝滯,結寢疾。

茶之為用,味至寒,為飲,最宜精行儉德之人。若熱渴、凝悶,腦疼、目澀,四支煩、百節 不舒,聊四五啜,與醍糊、甘露抗衡也。

採不時,造不精,雜以卉莽,飲之成疾。茶為累也,亦猶人參。上者生上黨,中者生百濟、 新羅,下者生高麗。有生澤州、易州、幽州、檀州者,為藥無效,況非此者?設服薺苨⁽¹⁰⁾,使 六疾不瘳,知人參為累,則茶累盡矣。

⁽⁶⁾ 即揚雄,曾任黃門郎。漢代郎官都要執戟護衛宮廷,故稱。

⁽¹⁾ 唐尺有大尺和小尺之分,一般用大尺,30公分左右。

⁽²⁾ 巴山峽川指四川東部、湖北西部地區

⁽³⁾ 瓜蘆又名皋蘆,葉似茶葉,可以煎飲,味苦。

⁽⁴⁾ 蔎,茶的香味

⁽⁵⁾ 荈, 音イ× 9 v, 晚採的茶。

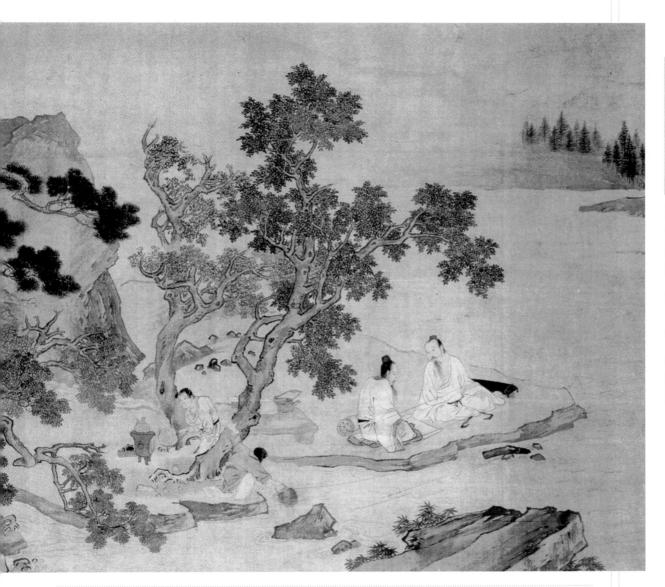

⁽⁷⁾ 即郭璞,死後贈弘農太守。

⁽⁸⁾ 礫藥,指砂篘土壤或砂壤,這種土質排水良好。 (9) 技術不精良

唐朝的製茶用具

陸羽遍覽群書,且愛茶識茶,因而著「茶經」,首開先河,整理出完整的製茶用具, 供後世參考。

籯,一曰籃,一曰篚,一曰筥 ⑴,以竹織之,受五升 ⑵,或一斗、二斗、三斗者,茶人負以採茶 也。籯,《漢書》音盈,所謂「黃金滿籯,不如一經。」顏師古云③:「籯,竹器也,受四升耳。」 灶,無用突(4)者。釜,用唇口者。

甑 ⑤,或木或瓦,匪腰而泥 ⑥,盬以萆 ⑺ 之,篾以繫之。始其蒸也,入乎箄;既其熟也,出乎箄。 釜涸,注於甑中。甑,不帶而泥之。又以穀木®枝三亞者製之,散所蒸牙筍並葉,畏流其膏。

杵臼,一曰碓,惟恆用者佳。

規,一曰模,一曰棬 (♡),以鐵製之,或圓,或方,或花。

承,一曰台,一曰砧,以石為之。不然,以槐桑木半埋地中,遣無所搖動。

檐响,一曰衣,以油絹或雨衫、單服敗者為之。以檐置承上,又以規置檐上,以造茶也。茶成,舉 而易之。

芘莉,音把離 (11)。一曰贏子,一曰筹筤 (12)。以二小竹,長三尺,軀二尺五寸,柄五寸。以篾織方 眼。如圃人土羅,闊二尺,以列茶也。

緊(13),一曰錐刀。柄以堅木為之,用穿茶也

扑,一曰鞭。以竹為之,穿茶以解茶也。

焙,鑿地深二尺,闊二尺五寸,長一丈。上作短牆,高二尺,泥之。

貫,削竹為之,長二尺五寸,以貫茶焙之。

棚,一曰棧。以木構於焙上,編木兩層,高一尺,以焙茶也。茶之半乾,升下棚,全乾,升上棚。

穿,音釧 。江東、淮南剖竹為之。巴川峽山級穀皮為之。江東以一斤為上穿,半斤為中穿,四兩五

⁽²⁾ 升, 應代一升約合今天的0.6公升。

⁽³⁾ 顏師古 (581~645),名籀,字師古,以字行。唐太宗時,官至 中書郎中。曾為班因《漢書》等書作注。

⁽⁴⁾ 突,煙囪。

的甑子,也可以說是匪子。

⁽⁷⁾ 斃,小额,竹製的補魚具。

⁽⁸⁾ 榖木,指橘樹或楮樹,樹皮韌性大,可用來作繩索,故下又有

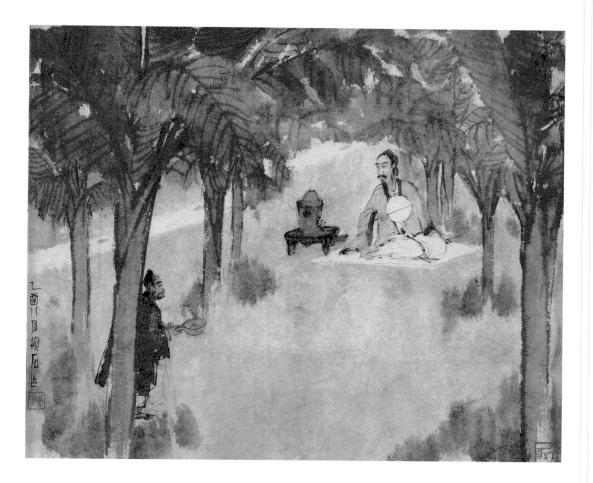

兩為小穿。峽中以一百二十斤為上穿,八十斤為中穿,五十斤為小穿。

育,以木製之,以竹編之,以紙糊之。中有隔,上有覆,下有床,傍有門,掩一扇。中置一器,貯塘煨火⁽¹⁴⁾,令熅熅然。江南梅雨時,焚之以火。育者,以共藏養為名。

⁽⁹⁾ 権,指像升或盂一樣的器物。應為曲木製成。

^{(10)「}據」,吳覺農認為當是「禮」的誤用。據,繫在衣服前面的閱 裙。溫是用作關離砧木與茶餅的用具。

⁽¹¹⁾ 芘莉,芘、莉德兩種草名,此處指一種用草編織成的列茶工具, 《茶經》中海注具酱為杷離,與今舊不同。

⁽¹²⁾ 筹頁,為兩種竹名,此處義同芘莉,指一種用竹編成的列茶工具。

⁽¹³⁾ 榮,晉啓,古時刻本以為信符稱為榮,另指儀仗中用黑繪裝飾的 戰。此處指用來在餅茶上攤孔的錐刀。

⁽¹⁴⁾ 燻煨, 即熱灰, 可以爆物。

唐朝製茶的方法

西元七世紀時,中國人製茶的方式就很講究了。採茶時,晴有雲不採、雨不採,更 遑論製茶的過程了。

凡採茶在二月、三月、四月之間。茶之筍者,生爛石沃土,長四五寸,若薇蕨始抽,凌露採 ⁽¹⁾ 焉。 茶之牙者,發於叢薄之上,有三枝、四枝、五枝者,選其中枝穎拔者採焉。其日有雨不採,晴有雲不 採:晴,採之,蒸之,搗之,拍之,焙之,穿之,封之,茶之乾矣。

茶有干萬狀,鹵莽而言,如胡人靴者,蹙縮然;謂文也。犎牛臆者,廉襜然②;浮雲出山者,輪囷③然;輕飆拂水者,涵澹然。有如陶家之子,羅膏土以水澄泚之;謂澄泥也。又如新治地者,遇暴雨流潦之所經。此皆茶之精腴。有如竹籜者,枝幹堅實,艱於蒸搗,故其形麓簁然,上離下師⑷。有如霜荷者,莖葉凋沮,易其狀貌,故厥狀委萃然。此皆茶之瘠老者也。

自採至於封七經目,自胡靴至於霜荷八等。或以光黑平正言嘉者,斯鑒之下也;以皺黃坳垤 ⑤ 言佳

者,鑒之次也:若皆言嘉及皆言 不嘉者,鑒之上也。何者?出膏 者光,含膏者皺:宿製者則黑, 日成者則黃:蒸壓則平正,縱之 則坳垤。此茶與草木葉一也。茶 之否臧,存於口訣。

同源。

在露水来的時採版。

⁽²⁾ 犎,一種野牛,即封牛。膪,指胸部。

⁽³⁾ 輔国:曲折回旋狀。

⁽⁴⁾ 籬,竹器,可以去粗取細,即民間所用的竹師子:蓰,音師,義

⁽⁵⁾ 坳: 晉凹, 土地低凹, 垤: 晉疊, 小土堆。坳垤, 指茶餅表面凹 凸不平整。

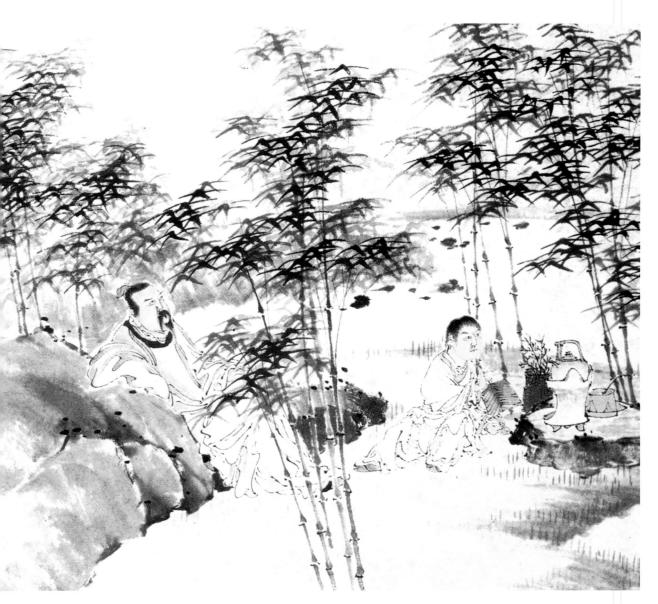

唐朝泡茶的用具

唐朝的茶與今茶不同,用具也有異。陸羽列:風爐(灰承)・筥・炭檛・火筴・ 鍑・交床・夾・紙囊・碾(拂末)・羅合・則・水方・漉水囊・瓢・竹筴・鹺簋 (掲)・熟孟・碗・畚・札・滌方・滓方・巾・具列・都籃(1),合汁二十五種。

風爐 灰承

風爐以銅鐵鑄之,如古鼎形,厚三分,緣闊九分,令六分虛中,致其杇墁(2)。凡三足,古文書二十一字。一足云:「坎上巽下離於中」:一足云:「體均五行去百疾」:一足云:「聖唐滅胡明年鑄」(3)。其三足之間,設三窗。底一窗以為通飆漏燼之所。上並古文書六字,一窗之上書「伊公」二字,一窗之上書「羹陸」二字,一窗之上書「氏茶」二字。所謂「伊公羹(4),陸氏茶」也。置墆埭(5)于其内,設三格:其一格有翟焉,翟者,火禽也,畫一卦曰離;其一格有彪焉,彪者,風獸也,畫一卦曰巽;其一格有魚焉,魚者,水蟲也,畫一卦曰坎。巽主風。離主火,坎主水,風能興火,火能熟水,故備其三卦焉。其飾,以連葩、垂蔓、曲水、方文之類(4)。其爐,或鍛鐵為之,或運泥為之。其灰承,作三足鐵拌抬之。

筥

筥,以竹織之,高一尺二寸,徑闊七寸。或用藤,作木楦如筥形織之。六出圓眼,其底蓋若利篋口,美化之。

炭檛

炭檛,以鐵六棱製之,長一尺,銳上豐中,執細頭繫一小鍰⁽⁷⁾ 以飾檛也,若今之河隴軍人木吾也。 或作錘,或作斧,隨其便也。

火笼

- (1) 這是茶器的目錄,括號內是該茶器的附屬器物,有些版本省去了 這一目錄。此處所列茶器共二十五種(加上附屬器三種共有二十 八種),惟與《九之醫》中所列茶器數目不符,文中有「以則置 合中」,或許是陸別自己將雖合與則計為一器,就只有二十四器 で。
- (2) 杇墁指塗牆用的工具。
- (3) 滅胡:一般指唐朝徹底平定了安禄山、史思明等人的八年叛亂的 廣德元年(763),陸羽的風爐造在此年的明年即764年。
- (4) 伊公,即伊摰。

火筴,一名箸,若常用者,圓直一尺三寸,頂平截,無葱台勾鏁之屬,以鐵或熟銅製之。

鍑,音輔,或作釜,或作鬴。

鍑,以生鐵為之,今人有業冶者,所謂急 鐵。其鐵以耕刀之趄(8),煉而鑄之。内摸土, 而外摸沙。土滑於内,易其摩滌;沙澀於外, 吸其炎焰。方其耳,以正令也。廣其緣,以務 遠也。長其臍,以守中也。臍長,則沸中;沸 中,則末易揚;末易揚,則其味淳也。洪州以 瓷為之,萊州以石為之。 瓷與石皆雅器也,性 非堅實,難可持久。用銀為之,至潔,但涉於 侈麗。雅則雅矣,潔亦潔矣,若用之恆,而卒 歸於銀也。

交床

交床,以十字交之,剜中令虚,以支鍑也。

灰

夾,以小青竹為之,長一尺二寸。令一寸有 節,節已上剖之以炙茶也。彼竹之筱,津潤於 火,假其香潔以益茶味,恐非林谷間莫之致。 或用精鐵熟銅之類,取其久也。

紙囊

紙囊,以剡 (9) 藤紙白厚者夾縫之。以貯所炙茶,使不泄其香也。

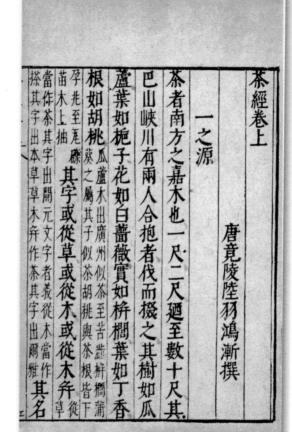

⁽⁵⁾ 埽:貯也,止也。埭:當為壤,小山也,指風燒口緣上所躓的支 (8) 耕刀:犁頭:趙,本意越趙不前,行走困難,遙裡引申為不能再

⁽⁶⁾ 曲水,水波形圖緊;方文,方塊幾何形花紋。

⁽⁷⁾ 錄,音田,金屬節物。

碾拂末

碾,以橘木為之,次以梨、桑、桐、柘為之。内圓而外方。内圓備於運行也,外方制其傾危也。内 容墮而外無餘。木墮,形如車輪,不輻而軸焉。長九寸,闊一寸七分。墮徑三寸八分,中厚一寸,邊 厚坐寸, 輔中方而執圓。其拂末(用以拂集細物的工具)以鳥羽製之。

羅合

羅末,以合蓋貯之,以則置合中。用巨竹剖而屈之,以紗絹衣之。其合以竹節為之,或屈杉以漆 之,高三寸,蓋一寸,底二寸,口徑四寸。

间间

則,以海貝、蠣蛤之屬,或以銅、鐵、竹、匕、策之類。則者,量也,準也,度也。凡煮水一升用 末方寸匕(10)。若好薄者,減之,嗜濃者,增之,故云則也。

水方

水方,以椆木 (11)、槐、楸、梓等合之,其裡 並外縫漆之,受一斗。

漉水囊

漉水囊,若常用者,其格以生銅鑄之,以備 水濕,無有苔穢腥澀意。以熟銅苔穢,鐵腥澀 也,林棲谷隱者,或用之竹木。木與竹非持久涉 遠之具,故用之生銅。其囊織青竹以捲之,裁碧 練以縫之,細翠鈿以綴之(12),又作綠油囊以貯

⁽¹⁰⁾ 比,食器,曲柄淺斗,狀如今之憂點。古代也用作憂藥的器具。 (12) 翠鈿:金銀貝殼等裝飾物。

⁽¹¹⁾ 櫚木, 驅山毛櫸科。

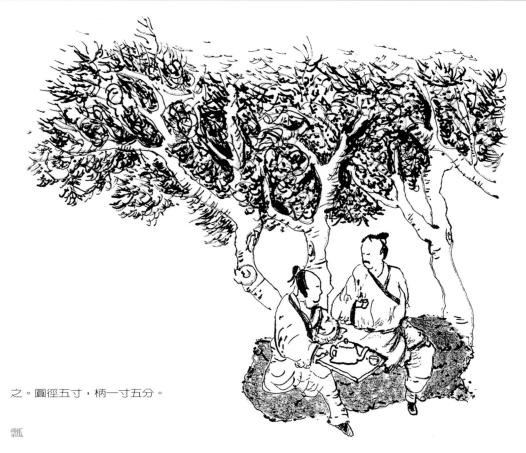

瓢,一曰犧勺。剖瓠為之,或刊木為之。晉舍人杜育〈荈賦〉云(3):「酌之以匏。」匏,瓢也。口闊,脛薄,柄短。永嘉中,餘姚人虞洪入瀑布山採茗,遇一道士,云:「吾丹丘子,祈子他曰甌犧之餘,乞相遺也。」犧,木勺也。今常用以梨木為之。

竹筴

竹筴,或以桃、柳、蒲葵木為之,或以柿心木為之。長一尺,銀裹兩頭。

⁽¹³⁾ 杜育(265-316),字方叔,河南襄城人,西晉詩人,官至中書舍

鹺篡(14)揭

鹺筤,以瓷為之。圓徑四寸,若合形,或瓶、或罍,貯鹽花也。其揭,竹製,長四寸一分,闊九 分。揭,策也。

孰盂

熟盂,以貯熟水,或瓷,或沙,受二升。

碗

碗,越州上,鼎州灾,婺州灾;岳州上,壽州、洪州灾。或者以邢州處越州上,殊為不然。若邢瓷 類銀,越瓷類玉,邢不如越一也;若邢瓷類雪,則越瓷類冰,邢不如越二也;邢瓷白而茶色丹,越瓷 青而茶色綠,邢不如越三也。晉杜育〈荈賦〉所謂:「器擇陶揀,出自東甌。」甌,越也。甌,越州 上,口唇不卷,底卷而淺,受半升已下。越州瓷、岳瓷皆青,青則益茶。茶作白紅之色。邢州瓷白, 茶色紅;壽州瓷黃,茶色紫;洪州瓷褐,茶色黑;悉不宜茶。

畚

畚,以白蒲捲而編之,可貯碗十枚。或用 筥,其紙吧(15)以剡紙夾縫,令方,亦十之 也。

札

札,絹栟櫚皮以茱萸木夾而縛之,或截竹束 而管之,若巨筆形。

⁽¹⁴⁾ 鹺・音 ケメ ごく・味濃的鹽・簋・古代橢圓形盛物的器具。掲・ (15) 帛二幅或三幅為帊・亦作衣服解。紙帊・指茶碗的紙套子。

滌方

滌方,以貯滌洗之餘,用楸木合之,制如水方,受八升。

滓方

滓方,以集諸滓,制如滌方,處五升。

111

巾,以絁布為之,長二尺,作二枚,互用之,以潔諸器。

具列

具列,或作床,或作架,或純木、純竹而製之。或木或竹,黃黑可扃 (16) 而漆者,長三尺,闊二尺, 高六寸。具列者,悉斂諸器物,悉以陳列也。

都籃

都藍,以悉設諸器而名之。以竹篾內作三角方眼,外以雙篾闊者經之,以單篾纖者縛之,遞壓雙經,作方眼,使玲瓏。高一尺五寸,底闊一尺、高二寸,長二尺四寸,闊二尺。

唐朝泡茶的方法

不論是茶葉老嫩,茶水溫度,或茶湯多寡,都必須注意。

凡炙茶,慎勿於風燼間炙,熛焰如鑽,使炎涼不均。持以逼火,屢其翻正,候炮, 出培塿,狀蝦蟆背,然後去火五寸。卷而舒,則本其始又炙之。若火乾者,以氣熟止;日乾者,以柔止。

其始,若茶之至嫩者,蒸罷熱搗,葉爛而牙筍存焉。假以力者,持干鈞杵亦不之爛。如漆科珠,壯 士接之,不能駐其指。及就,則似無穰骨也。炙之,則其節若倪倪 ① 如嬰兒之臂耳。既而承熱用紙囊 貯之,精華之氣無所散越,候寒末之。末之上者,其角如細米。末之下者,其角如菱角。

其火用炭, 次用勁薪。謂桑、槐、桐、櫪之類也。其炭, 曾經燔炙, 為膻膩所及, 及膏木、敗器不用之。膏木為柏、桂、檜也。敗器, 謂朽廢器也。古人有勞薪之味^②, 信哉。

其水,用山水上,江水中,并水下。〈荈赋〉所謂:「水則岷方之注,揖彼清流。」其山水,揀乳泉、石池慢流者上:其瀑涌湍漱,勿食之,久食令人有頸疾。又多別流於山谷者,澄浸不泄,自火天至霜郊以前(3),或潛龍蓄毒於其間,飲者可決之,以流其惡,使新泉涓涓然,酌之。

其江水取去人遠者,井水取汲多者。

其沸如魚目,微有聲,為一沸。緣邊如涌泉連珠,為二沸。騰波鼓浪,為三沸。已上水老,不可食也。初沸,則水合量調之以鹽味,謂棄其啜餘,啜,當也。無乃齠鑑 而鍾其一味乎?第二沸出水一瓢,以竹筴環激湯心,則量未當中心而下。有頃,勢若奔濤濺沫,以所出水

凡酌,置諸碗,令沫餑。均。《字書》並 《本草》:餑,茗沫也。沫餑,湯之華也。華 之薄者曰沫,厚者曰餑。細輕者曰花,如棗花漂漂 然於環池之上:又如回潭曲渚青萍之始生:又如

止之,而育其華也。

⁽²⁾ 勞薪之味:指用陳舊或其他不適宜的木柴燒煮致使味道受影響的 食物。

⁽³⁾ 火天至霜郊,指農曆六月至十月霜降以前的這段時間。

⁽⁴⁾ 齷藍,音軟結。魘鹽,形容無味的。

⁽⁵⁾ 替剝,浮在茶面上的厚茶泡沫。

晴天爽朗有浮雲鱗然。其沫者,若綠

錢 (6) 浮於水渭,又如菊英墮於鐏俎

之中(7)。餑者,以滓煮之,及沸,

則重華累沫,皤皤然若積雪耳,

〈荈賦〉所謂「煥如薦

雪,燁若春 」有之

(8)

第一煮水沸,

而棄其沫,之

上有水膜,如黑

雲母, 飲之則其

味不正。其第一者

為雋永。至美者, 日雋

永。雋,味也,永,長也。

味長日雋永。或留熟〔盂〕以貯之,以備育華救沸

之用諸。第一與第二、第三碗次之。第四、第五碗外,非渴甚莫之飲。

凡煮水一升,酌分五碗。碗數少至三,多至五。若人多至十,加兩爐。乘熱連飲之,以重濁凝其下,精英浮其上。如冷,則精英隨氣而竭,飲廢不消亦然矣。

茶性儉,不宜廣,〔廣〕則其味黯澹。且如一滿碗,啜半而味寡,況其廣乎!

其色網也⁽⁹⁾。其馨欽⁽¹⁰⁾也。香至美曰欽, 欽音使。其味甘,檟也:不甘而苦,荈也:啜苦咽甘,茶也。一本云:其味苦而不甘,檟也:甘而不苦,荈也。

⁽⁶⁾ 喬苔也。

⁽⁷⁾ 蹲俎:盛酒、肉的器具。

⁽⁸⁾ 藪,《集韻》:「花之通名,舖為華貌講之藪」。

⁽⁹⁾ 網,淺黃色。

⁽¹⁰⁾ 钦:康熙字典有注音為「心子切,音使,香味。

唐朝的茶怎麼喝?

喝茶有九難,陸羽對這九難,提出自己的觀點。

翼而飛,毛而走,呿而言。此三者俱生於天地間,飲啄以活,飲之時義遠矣哉!至若救渴,飲之以 漿:蠲慢 (1) 忿,飲之以西:蕩昏寐,飲之以茶。

茶之為飲,發乎神農氏,聞於魯周公。齊有晏嬰②,漢有揚雄、司馬相如③,吳有韋曜⑷,晉有劉琨、張載、遠祖納、謝安、左思之徒⑤,皆飲焉。滂時浸俗,盛於國朝,兩都並荊渝間,以為比屋之飲⑥。

飲有粗茶、散茶、末茶、餅茶者,乃斫、乃熬、乃楊、乃舂,貯於瓶罐之中,以湯沃焉,謂之痷 茶。或用葱、薑、棗、橘皮、茱萸、薄荷之等,煮之百沸,或揚令滑,或煮去沫。

於戲!天育萬物,皆有至妙。人之所工,但獵淺易。所庇者屋,屋精極:所著者衣,衣精極:所飽者飲食,食與酒皆精極之。

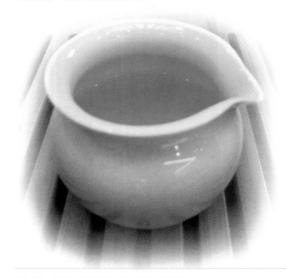

茶有九難:一曰造,二曰別,三曰器,四曰 火,五曰水,六曰炙,七曰末,八曰煮,九曰 飲。陰採夜焙,非造也:嚼味嗅香,非別也:膻 鼎腥甌,非器也:膏薪庖炭,非火也:飛湍壅 潦,非水也:外熟内生,非炙也:碧粉縹塵,非 末也:操艱攪遽,非煮也:夏興冬廢,非飲也。 夫珍鮮馥烈者,其碗數三。次之者,碗數五。若 坐客數至五,行三碗:至七,行五碗:若六人以 下,不約碗數,但闕一人而已,其雋永補所闕 人。

⁽¹⁾ 蠲, 音捐, 発除之意。懮, 音有, 傷痛也。

⁽²⁾ 晏嬰,春秋時齊國大夫,字平仲。

⁽³⁾ 司馬相如,字長卿,西漢四川成都人。官至孝文國令。

⁽⁴⁾ 韋曜(220-280),本名韋昭,因晉人選司馬昭名諱改,字弘嗣, 三國吳人。官至太傅,後為孫皓所殺。

⁽⁵⁾ 劉琨(271-318),字越石,晉中山魏昌(今河北無極)人。

⁽⁶⁾ 家家都有喝茶的瀏慣。

THA BOOK

與茶有關的事

陸羽上窮碧落下黃泉的蒐集許多有關茶的故事和人物,與讀者分享。

《神農食經》:「茶茗久服,令人有力,悅志。」周公《爾雅》:「檟,苦茶。」《廣雅》云(1): 「荊、巴間採葉作餅,葉老者,餅成以米膏出之。欲煮茗飲,先炙令赤色,搗末置瓷器中,以湯澆覆 之,用葱、薑、橘子芼子。其飲醒酒,令人不眠。」

《晏子春秋》:「嬰相齊景公時,食脫粟②之飯,炙三弋、五卯③,茗菜而已。」

司馬相如〈凡將篇〉:「烏喙、桔梗、芫華、款冬、貝母、木櫱、蔞、芩草、芍藥、桂、漏蘆、蜚 廉、雚菌、荈詫、白斂、白芷、菖蒲、芒消、莞椒、茱萸。」

《方言》(4):「蜀西南人謂茶曰蔎。」

《吳志‧韋曜傳》:「孫皓每饗宴,坐席無不率以七升為限,雖不盡入口,皆澆灌取盡。曜飲酒不過 二升。皓初禮異⑤,密賜茶荈以代酒。」

晉《中興書》:「陸納為吳興太守時,衛將軍謝安常欲詣納。《晉書》云:納為吏部尚書。納兄子

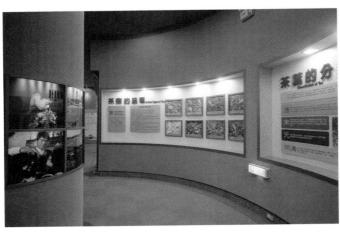

俶怪納無所備,不敢問之,乃私蓄十 數人饌。安既至,所設惟茶果而已。 俶该陳盛饌,珍羞畢具。及安去,納 杖俶四十,云:『汝既不能光益叔 父, 奈何穢吾素業?』」

《晉書》:「桓温為揚州牧,性 儉,每宴飲惟下七奠拌茶果而已。」

《搜神記》:「夏侯愷因疾死。宗 人字荀奴察見鬼神。見愷來收馬,並 病其妻。著平上幘(6),單衣,入坐生

^{(1) 《}廣雅》,北魏張擅所撰,共十卷,內容根據《爾雅》而略爭增 (4) 《万意》為漢揚雄所撰。 補。隋代為避煬帝楊廣名諱,改名為《博雅》,後二名並用。

⁽⁶⁾ 督實,包頭髮的布巾。

時西壁大床,就人覓茶飲。」

劉琨〈與兄子南兗州刺史演書〉云:「前得

安州乾薑一斤,桂一斤,黃芩一斤,皆所須

也。吾體中潰悶,常仰真茶,汝可置

之。」

傳咸《司隸教》曰:「聞南市 有以困,蜀嫗作茶粥賣,為簾事?"

打破其器具,嗣又賣餅於市。而禁

茶粥以蜀姥,何哉?」

《神異記》(8):「餘姚人虞洪入山採茗,遇一道士,

奉三青牛 ,引洪至瀑布山曰:『吾丹丘子也。聞子善具飲,常思見惠。山中有大茗可以相給。祈子他 日有甌犧之餘,乞相遺也。』因立奠祀,後常令家人入山,獲大茗焉。」

左思〈嬌女詩〉:「吾家有嬌女,皎皎頗白皙。小字為紈素,口齒自清歷。有姊字惠芳,眉目粲如畫。馳鶩翔園林,果下皆生摘。貪華風雨中,倏忽數百適。心為茶荈劇,吹嘘對鼎鐮。」

張孟陽〈登成都樓〉詩云:「借問楊子舍,想見長卿廬。程卓⁽¹⁾ 累干金,驕侈擬五侯⁽¹⁰⁾。門有連騎客,翠帶腰吳鈎。鼎食隨時進,百和妙且殊。披林採秋橘,臨江釣春魚,黑子過龍醢⁽¹¹⁾,果饌逾蟹蝟。芳茶冠六清⁽¹²⁾,溢味播九區⁽¹³⁾。人生苟安樂,茲土聊可娛。」

傅巽〈七誨〉:「蒲姚菀柰,齊柿燕栗,峘陽黃梨,巫山朱橘,南中茶子,西極石蜜 (14)。」

弘君舉〈食檄〉:「寒溫既畢,應下霜華之茗:三爵而終,應下諸蔗、木瓜、元李、楊梅、五味、 橄欖、懸豹 (15)、葵羹各一杯。」

孫楚〈歌〉:「茱萸出芳樹顚,鯉魚出洛水泉。白鹽出河東,美豉出魯淵。薑、桂、茶荈出巴蜀,椒、橘、木蘭出高山。蓼蘇出溝渠,精稗出中田。」

⁽⁷⁾ 巡視治安的時態。

^{(8) 《}神異記》,道士王浮作。王浮:西醫惠帝時人。

^{(9) 「}程卓」指漢代程鄭和卓王孫兩大囂豪之家。

⁽¹⁰⁾五侯,指五侯九伯之五侯,即公、侯、伯、子、男五等瞻,亦指 同時封侯五人,後以泛稱權實之家為五侯家。

⁽¹¹⁾ 醢,膏海。龍醢,魚醬也。

⁽¹²⁾按六清是《周禮·天官·騰失》中所指的六種飲料,即水、漿、 釀、源、醫、酏,本句指茶飲品味在六清等諸種飲料之上。

¹³⁾ 天下也。

⁽¹⁴⁾ 西極:指西域或天竺。石籤:用甘蔗煉糖成塊者

⁽¹⁵⁾ 懸酌疑當為聽結,懸結又稱山莓、木莓、薔薇科,亞上有刺,子 酸美,人多採食。

華佗〈食論〉:「苦茶久食,益意思。」

壺居士〈食忌〉:「苦茶久食,羽化(16),與韭同食,令人體重。」

郭璞《爾雅注》云:「樹小似梔子,冬生,葉可煮羹飲。今呼早取為茶,晚取為茗,或一曰荈,蜀 人名之苦茶。」

《世說》:「任膽字育長,少時有令名,自過江失志。既下飲,問人云:『此為茶?為茗?』覺人有怪色,乃自分明云:『向問飲為熱為冷。』」

《續搜神記》:「晉武帝時宣城人秦精,常入武昌山採茗。遇一毛人,長丈餘,引精至山下,示以叢茗而去。俄而復還,乃探懷中 橘以遺精。精怖,負茗而歸。」

《晉四王起事》:「惠帝蒙麈還洛陽,黃門以瓦盂盛茶上至尊。」

《異苑》:剡縣陳務妻,少與二子寡居,好飲茶茗。以宅中有古冢,每飲輒先祀之。二子患之曰:『古冢何知?徒以勞意。』意

欲掘去之。母苦禁而止。其夜,夢一人云: 『吾止此冢三百餘年,卿二子恆欲見毀,賴相保護,又享吾佳茗,雖潛壤朽骨,豈忘翳桑之報 (17)。』及曉,於庭中

獲錢十萬,似久埋者,但貫新耳。母告二子,慚之,從是禱饋愈甚。」

《廣陵耆老傳》:「晉元帝時有老姥,每旦獨提一器茗,往市鬻之,市人競買。 自旦至夕,其器不減。所得錢散路傍孤貧乞人。人或異之,州法曹縶之獄中。至 夜,老姥執所鬻茗器,從獄牖中飛出。」

《藝術傳》:「燉煌人單道開,不畏寒暑,常服小石子。所服藥有松、桂、蜜之氣,所餘茶蘇而已。」

⁽¹⁶⁾ 長生之意。

⁽¹⁷⁾ 駱桑之報: 春秋時晉國大臣趙盾在駱桑打強時,遇見了一個名叫 雲觀的飢餓睡死之人,趙盾混可憐地,親自給他吃飽食物。後來 晉霆公埋伏了很多甲土要殺趙曆,突然有一個甲土倒戈救趙曆。 趙盾問及原因,甲土回答他說「我是醫桑的那個酸人,來敬答你 的一飯之陰」。季見《左傳》寶公二生。

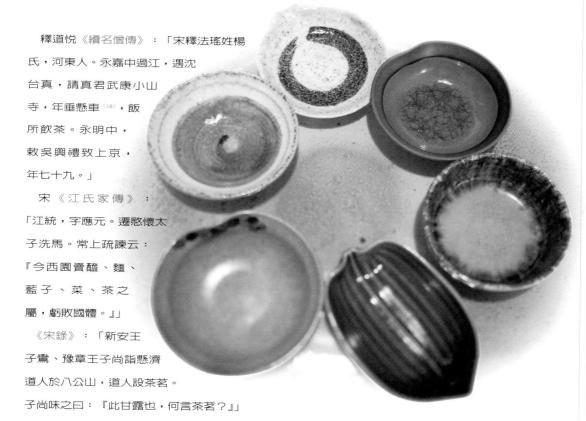

王微〈雜詩〉(19):「寂寂掩高閣,寥寥空廣廈。待君竟不歸,收領今就檟。」

鮑照妹令暉著〈香茗賦〉。

南齊世祖武皇帝遺詔:「我靈座上慎勿以牲為祭,但設餅果、茶飲、乾飯、酒脯而已。」

梁劉孝綽〈謝晉安王餉米等啓〉:「傳詔李孟孫宣教旨,垂賜米、酒、瓜、筍、菹ೀ、脯、酢、茗

八種。氣苾新城,味芳雲松。江潭抽節,邁昌荇之珍;疆場擢翹,越茸精之美。羞非純束野罍,裛似

⁽¹⁸⁾ 懸車, 廟日入之候, 指人垂老時也。

⁽¹⁹⁾ 王微(415-443), 南朝宋人。

雪之驢。鮓異陶瓶河鯉,操如瓊之粲。茗同食粲,酢顏望柑。免干里宿舂,省三月種聚。小人懷惠, 大懿難忘。」

陶弘景《雜錄》:「苦茶輕身換骨,昔丹丘子、黃山君服之。」

《後魏錄》:「琅琊王肅仕南朝,好茗飲、蒓羹。及還北地,又好羊肉、酪漿。人或問之:『茗何如 酪?』肅曰: 『茗不堪與酪為奴。』」

《桐君錄》(21): 「西陽、武昌、廬江、晉陵好茗,皆東人作清茗。茗有餑,飲之宜人。凡可飲之 物,皆多取其葉。天門冬、拔揳取根,皆益人。又巴東別有真茗茶,煎飲令人不眠。俗中多煮檀葉並

大皀李作茶,並冷。又南方有瓜蘆 木,亦似茗,至苦澀,取為屑茶飲, 亦可通夜不眠。煮鹽人但資此飲,而 交、廣最重,客來先設,乃加以香芼 輩。|

《坤元錄》:「辰州漵浦縣西北三 百万十里無射山,雲蠻俗當吉慶之 時,親族集會歌舞於山上。山多茶 樹。」

《括地圖》:「臨遂縣東一百四十 里有茶溪。」

山謙之《吳興記》:「烏程縣西二 十里,有溫山,出御荈。」

《夷陵圖經》:「黃牛、荊門、女 觀、望州等山,茶茗出焉。」

《永嘉圖經》:「永嘉縣東三百里

^{(21)《}桐君錄》:全名為《桐君採藥錄》,或髓稱《桐君藥錄》,南朝 梁陶弘景《名醫別錄目序》中載有此書,當成書於東晉(四世紀)

有白茶山。」

《淮陰圖經》:「山陽縣南二十里有

茶坡。」

《茶陵圖經》云:「茶陵 者,所謂陵谷生茶茗 焉。」

《本草·木部》: 「茗,苦茶。味甘苦, 微寒,無毒。主瘻(22)瘡, 利小便,去痰渴熱,令人少 睡。秋採之苦,主下氣消食。注 云:春採之。」

《本草‧菜部》:「苦茶,一名茶,一名選,一名游冬,生益州川谷,山陵道傍,凌冬不死。三月三 日採,乾。注云:疑此即是今茶,一名荼,令人不眠。」《本草注》:「按《詩》云『誰謂荼苦』,又

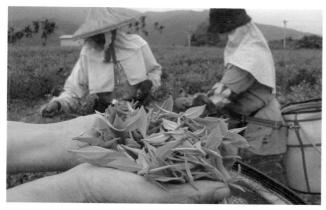

云『堇荼如飴』,皆苦菜也。陶謂之苦 茶,木類,非菜流。茗,春採,謂之苦。 茶。

《枕中方》:「療積年瘻,苦茶、蜈蚣 並炙,令香熟,等分,搗篩,煮甘草湯 洗,以末傅之。」

《孺子方》:「療小兒無故驚蹶,以苦 茶、葱鬚煮服之。」

茶之產地

山南、淮南、浙西等地,在唐朝時,都出產茶,陸羽對嶺南福建一帶的茶頗有好經。

山南

以峽州上,峽州,生遠安、宜都、夷陵三縣山谷。襄州、荊州汉,襄州,生南鄭縣山谷;荊州,生江陵縣山谷。衡州下,生衡山、茶陵二縣山谷。金州、梁州又下。金州,生西城、安康二縣山谷;梁州,生襄城、金牛二縣山谷。

淮南

以光州上,生光山縣黃頭港者,與峽州同。義陽郡、舒州次,生義陽縣鍾山者,與襄州同;舒州,生太湖縣潛山者,與荊州同。壽州下,盛唐縣生霍山者,與衡山同也。蘄州、黃州又下。蕲州,生黄梅縣山谷;黃州,生麻城縣山谷,並與荊州、梁州同也。

浙西

以湖州上,湖州,生長城縣顧渚山谷,與峽州、光州同;生山桑儒師二寺、天目山、白茅山懸腳嶺,與襄州、荊南、義陽郡同;生鳳亭山伏翼閣飛雲、曲水二寺、啄木嶺,與壽州、常州同;生安吉、武康二縣山谷、與金州、梁州同。常州汉,常州,義與縣生君山懸腳嶺北峰下,與荊州、義陽郡同;生圈嶺善權寺、石亭山,與舒州同。宣州、杭州、睦州、歙州下,宣州,生宣城縣雅山,與蕲州同;太平縣生上睦、臨睦,與黃州同;杭州,臨安,於潛二縣生天目山,與舒州同;錢塘生天竺、靈隱二寺,睦州生桐廬縣山谷,歙州生婺源山谷,與衡州同。潤州、蘇州又下。潤州,江寧縣生傲山,蘇州,長洲縣生洞庭山,與金州、蕲州、梁州同。

劍南

以彭州上,生九隴縣馬鞍山至德寺、棚口、與襄州同。綿州、蜀州次,綿州,龍安縣生松嶺關,與荊州同。其西昌、昌明、神泉縣西山者並佳,有過松嶺者不堪採。蜀州,青城縣生丈人山,與綿州同。青城縣有散茶、木茶。IB州次,雅州、瀘州下,雅州百丈山、名山,瀘州瀘川者,與金州同。眉州、漢州又下。眉州,丹棱縣生鐵山者,漢州,綿竹縣生竹山者,與潤州同。

浙東

以越州上,餘姚縣生瀑布泉嶺曰仙茗,大者殊異,小者與襄州同。明州、婺州次,明州鄭縣生榆筴村,婺州東陽縣東目山,與荊州同。台州下。台州豐縣生赤城者,與歙州同。

黔中

生恩州、播州、費州、夷州。

江南

生鄂州、袁州、吉州。

嶺南

生福州、建州、韶州、象州。福州生閩方山之陰縣也。

其恩、播、費、夷、鄂、袁、吉、福、建、韶、象十一州未詳,往往

得之,其味極佳。

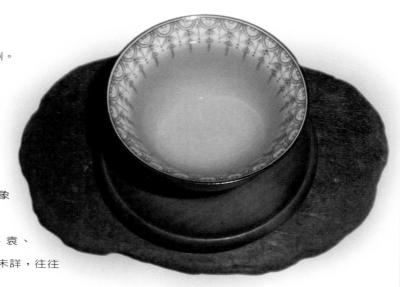

注意事項

其造具,若方春禁火 ⁽¹⁾ 之時,於野寺山園,叢手而掇,乃蒸,乃舂,乃煬,以火乾之,則又 棨、撲、焙、貫、棚、穿、育等七事皆廢。

其煮器,若松間石上可坐,則具列廢。用槁薪、鼎鑛^②之屬,則風爐、灰承、炭檛、火筴、交床 等廢。

若瞰泉臨澗,則水方、滌方、漉水囊廢。若五人已下,茶可未而精者,則羅廢。若援藟躋岩 ③,引組《》入洞,於山口炙而未之,或紙包合貯,則碾、拂末等廢。既瓢、碗、筴、札、熟盂、鹺 簋悉以一筥盛之,則都籃廢。但城邑之中,王公之門,二十四器闕一,則茶廢矣。

禁火,就是清明節。

⁽²⁾ 橋蒴,指機火田的蘇柴;風线,指機火田的鍋鎖。

⁽³⁾ 攀樹登岩。

⁽⁴⁾ 音形,大索也。

【清】陸廷燦輯

茶的起源

喝茶有益健康!什麼是「仙人掌」茶呢?

許慎《說文》: 茗, 荼芽也。

王褒〈僮約〉前云:「息鱉烹茶」;後云「武陽買茶」。注:前為苦菜,後為茗。

張華《博物志》: 飲真茶,令人少眠。

《詩疏》:椒樹似茱萸,蜀人作茶,吳人作茗,皆合煮其葉以為香。

《唐書·陸羽傳》: 羽嗜茶,著《經》三篇,言茶之源,之具、之造、之器、之煮、之飲、之事、之 出、之略、之圖尤備,天下益知飲茶矣。

《唐六典》:金英、緑片,皆茶名也。

《李太白集‧贈族侄僧中孚玉泉仙人掌茶序》:余聞荊州玉泉寺,近青溪諸山,山洞往往有乳窟,窟 多玉泉交流。中有白蝙蝠,大如鴉。按《仙經》:「蝙蝠,一名仙鼠。干歲之後,體白如雪。栖則倒

懸,蓋飲乳水而長生也。」其水邊處處有茗草羅生,枝葉如碧玉。惟玉泉真公常採而飲之,年八十餘歲,顏色如桃花,而此茗清香滑熟,異於他茗,所以能還董振枯,扶人壽也。 余游金陵,見宗僧中孚示余茶數十片,卷然重疊,其狀如掌,號為「仙人掌」茶。蓋新出乎玉泉之山,曠古末覯。因 持之見貽,兼贈詩,要余答之,遂有此作。俾後之高僧大隱,知「仙人掌」茶發於中孚禪子及青蓮居士李白也。

《皮田休集·茶中雜印詩序》:自周以降及於國朝茶事,竟陵子陸季疵言之詳矣。然季疵以前,稱著飲者,必渾以烹之,與夫淪蔬而啜者無異也。季疵之始為《經》三卷,由是分其源,製其具,教其造,設其器,命其煮。俾飲之者除瘠而去攜,雖疾醫之,未若也。其為利也,於人豈小哉。余始得季疵書,以為備矣,後又獲其〈願渚山記〉二篇,其中多茶事:後又太原溫從雲、武威段碣之 (1)、各補茶事十數節,並存於方冊。茶之事由周而至於今,竟無纖遺矣。

《封氏聞見記》②:茶,南人好飲之,北人初不多飲。開元中,泰山靈岩寺有降魔師,大興禪教。學禪務於不寐,又不夕食,皆許飲茶人自懷挾,到處煮飲。從此轉相仿效,遂成風俗。起自鄒、齊、滄、棣,漸到京邑城市多開店舖,煎茶賣之,不問道俗,投錢取飲。其茶自江淮而來,色額甚多。

《唐韵》(3): 茶字,自中唐始變作茶。

裴汶〈茶述〉:茶,起於東晉,盛於今 朝。其件精清,其味浩潔,其用滌煩,其功 致和。參百品而不混,越衆飲而獨高。烹之 鼎水,和以虎形,人人服之,永永不厭。得 之則安,不得則病。彼芝術黃精,徒云上 藥,致效在數十年後,且多禁忌,非此倫 也。或曰,多飲令人體虛病風。余曰,不 然。夫物能祛邪,必能補正,安有蠲逐聚病 而 靡裨太和哉。今宇内為土貢實衆,而願 渚、蘄陽、蒙山為上,其次則壽陽、義興、 碧澗、潉湖、衡山、最下有鄱陽、浮梁。今 者其精無以尚焉,得其粗者,則下里兆庶, 甌碗紛糅。頃刻末得,則胃腑病生矣。人嗜 之若此者,西晉以前無聞焉。至精之味或遺 也。因作〈茶述〉。

宋徽宗《大觀茶論》:茶之為物,擅甌閩 之秀氣,鍾山川之靈稟,祛襟滌滯,致清導 和,則非庸人孺子可得而知矣;沖淡閒潔, 高致靜,則非遑遽之時可得而好尚矣。而本 朝之興,歲修建溪之貢,龍團鳳餅,名冠天 下,而壑源之品,亦自此而盛。延及於今, 百廢俱舉,海内宴然,垂拱密勿,幸致無

作。原書不傳。

為。縉紳之士,書布之流,沐浴膏澤,薰陶德化,咸以雅尚相推,從事茗飲。故近歲以來,採擇以精,製作之工,品第之勝,烹點之妙,莫不盛造其極。嗚呼!至治之世,豈惟人得以盡其材,而草木之靈者,亦得以盡其用矣。偶因暇日,研究精微,所得之妙,後人有不知為利害者,敘本末二十篇,號曰《茶論》。一日地產,二日夭時,三日擇採,四日蒸壓,五日製造,六日鑒別,七日白茶,八日羅碾,九日蓋,十日聲,十一日瓶,十二日勺,十三日水,十四日點,十五日味,十六日香,十七日色,十八日藏,十九日品,二十日外培。名茶各以所產之地,葉如耕之平園、台星岩,葉剛之高峄青鳳髓,葉思純之大風,葉嶼之曆山,葉五崇林之羅漢上

水桑芽,葉堅之碎石窠、石臼窠。葉瓊、葉輝 之秀皮林,葉師復、師貺之虎岩,葉椿之 無又岩芽,葉懋之老窠園,各擅其美, 未嘗混淆,不可概舉。焙人之茶,固有 前優後劣,昔負今勝者,是以園地不常 也。

丁謂〈進新茶表〉:右件物產異金沙,名 非紫筍。江邊地暖,方呈彼茁之形,闕下春 寒,已發其甘之味。有以少為貴者,焉敢韞而藏 諸。見謂新茶,實濟舊例。

蔡襄〈進茶錄表〉:臣前因奏事,伏蒙陛下諭,臣 先任福建運使日,所進上品龍茶,最為精好。臣退念草 木之微,首辱陛下知鑒,若處之得地,則能盡其材。昔陸 羽《茶經》,不第建安之品:丁謂《茶圖》,獨論採造之 本。至烹煎之法,曾未有聞。臣輒條數事,簡而易明,勒 成二篇,名曰《茶錄》。伏惟清閒之宴,或賜觀采,臣不勝 榮幸。

歐陽修《歸田錄》:茶之品,莫貴於龍鳳,謂 之「團茶」,凡八餅重一斤。慶曆中,蔡君謨始 造小片龍茶以進,其品精絶,謂之「小團」,凡 二十餅重一斤。其價值金二兩,然金可有,而茶 不可得。每因南郊致齋,中書、樞密院各賜一 餅,四人分之。宮人往往縷金花於其上,蓋其貴 重如此。

趙汝礪《北苑別錄》:草木至夜益盛,故欲導 生長之氣,以滲雨露之澤。茶於每歲六月興工, 虚其本,培其末,滋蔓之草,遏郁之木,悉用除 之,政所以導生長之氣,而滲雨露之澤也。此之 謂開畬。唯桐木則留焉。桐木之性,與茶相宜, 而又茶至冬則畏寒,桐木望秋而先落,茶至夏而 畏日,桐木至春而漸茂。理亦然也。

王闢之 40 《澠水燕談》:建茶盛於江南,近歲製作尤精,「龍團」最為上品,一斤八餅。慶曆中,蔡 君謨為福建遠使,始造小團,以充歲貢,一斤二十餅,所謂上品龍茶者也。仁宗尤所珍惜,雖宰相未 嘗輒賜,惟郊禮致齋之夕,兩府各四人,共賜一餅。宮人剪金為龍鳳花貼其上。八人分蓄,以為奇 玩,不敢自試,有佳客出為傳玩。歐陽文忠公云:「茶為物之至精,而小團又其精者也。」嘉祐中, 小團初出時也。今小團易得,何至如此多貴。

周煇 (5) 《清波雜誌》:自熙寧後,始貴「密雲龍」。每歲頭綱修貢,奉宗廟及貢玉食外,資及臣下無 幾。戚里貴近丐賜尤繁,宣仁太后令建州不許造「密雲龍」, 受他人煎炒不得也。此語既傳播於縉紳 間,由是「密雲龍」之名著。淳熙間,親黨許仲啓官麻沙,得《北苑修貢錄》,序以刊行。其間載歲貢

⁽⁴⁾ 王鵬之:字聖途,宋青州人。治平進士,紹聖閒退居潮水,日與
(5) 周輝:字昭楊,淮海人。脫年曉居杭州清波門, 敬集以「清波」 賢大夫游,每蒸談間,有可取者輒記之,得三百六十餘事,編次

十有二綱,凡三等,四十有一名。第一綱曰「龍焙貢新」,止五十餘銙。貴重如此,獨無所謂「密雲龍」 者,豈以「貢新」易其名耶?抑或別為一種,又居「密雲龍」之上耶?

沈存中《夢溪筆談》:古人論茶,唯言陽羨、顧渚、天柱、蒙頂之類,都未言建溪。然唐人重串茶 粘黑者,則已近乎建餅矣。建茶皆喬木,吳、蜀唯叢發而已,品自居下。建茶勝處曰郝源、曾坑,其 間又有坌根、山頂二品尤勝。李氏號為北苑,置使領之。

胡仔《苕溪漁隱叢話》:「建安北苑,始於太宗太平興國三年,遣使造之,取像於龍鳳,以別入 貢。至道間,仍添造石乳、蠟面。其後大小龍,又起於丁謂,而成於蔡君謨。至宣、政間,鄭可簡以 貢茶進用,久領漕,添續入,其數漸廣,今猶因之。細色茶五綱,凡四十三品,形制各異,共七千餘 餅,其間貢新、試新、龍團勝雪、白茶、御苑五芽,此五品乃水揀,為第一:餘乃生揀,次之。又有 粗色茶七綱,凡五品。大小龍鳳並揀芽,悉入龍腦,和膏為團餅茶,共四萬餘餅。蓋水揀茶即社前 者,生揀茶火前者,粗色茶即雨前者。閩中地暖,雨前茶已老而味加重矣。又有*百門*、乳 古、香口三 外焙,亦隸於北苑,皆採摘茶芽,送官焙添造。每歲糜金共二萬餘緡,日役干夫,凡兩月方能迄事。

第所造之茶不許過數,入貢之後 市無賃者,人所罕得。惟壑源諸 處私焙茶,其絶品亦可敵官焙, 自昔至今,亦皆入貢,其流販四 方者,悉私焙茶耳。」「北苑在 富沙之北,隸建安縣,去城二十 五里,乃龍焙造貢茶之處,亦名 鳳凰山。自有一溪,南流至富沙 城下,方與西來水合而東。」

車清臣《腳氣集》:毛詩云:「雄謂茶苦,其甘如薺。」注:

荼,苦菜也。

《周禮》:「掌茶以供喪事,取其苦也。」蘇東坡詩云:「周《詩》記苦荼,茗飲出近世。」 乃以今之茶為荼。夫茶今人以清頭目,自唐以來,上下好之,細民亦日數碗,豈是荼也。 茶之粗者是為茗。

宋子安〈東溪試茶錄序〉:茶宜高山之陰,而專日陽之早。自北苑鳳山南直苦竹園頭東南,屬張坑頭,皆高遠先陽處,歲發常早,芽極肥乳,非民間所比。次出壑源嶺,高土沃地,茶味甲於諸焙。丁謂亦云,鳳山高不百丈,無危峰絕崦,而崗翠環抱,氣勢柔秀,宜乎嘉植靈卉之所發也。又以建安茶品甲夭下,疑山川至靈之卉,天地始和之氣,盡此茶矣。又論石乳出壑嶺斷崖缺石之間,蓋草木之仙骨也。近蔡公亦云:惟北苑鳳凰山連屬諸焙,所產者味佳,故四方之建茶為名,皆曰北苑云。

黃儒〈品茶要錄序〉:說者嘗謂,陸羽《茶經》

不第建安之品。蓋前此茶事未甚興,靈芽真筍,往往委翳消腐,而人不知

惜。自國初以來,士大夫沐浴膏澤,詠歌升平之日久矣。夫身世洒落,神觀沖淡,惟茲茗飲為可喜。 園林亦相與摘英誇異,製棬鬻新,以趨時之好。故殊異之品,始得自出於榛莽之間,而其名遂冠天 下。借使陸羽復起,閱其金餅,味其豐腴,當爽然自失矣。因念草木之材,一有負瑰偉絕特者,未嘗 不遇時而後興, 況於人平。

蘇軾〈書黃道輔品茶要錄後〉:黃君道輔諱儒,建安人,博學能文,淡然精深,有道之士也。作 《品茶要錄》十篇,委曲微妙,皆陸鴻漸以來論茶者所未及。非至靜無求,虛中不留,烏能察物之情如 此其詳哉。

《茶錄》:茶,古不聞食,自晉宋已降,吳人採葉煮之,名為「茗粥」。

葉清臣《煮茶泉品》:吳楚山谷間,氣清地靈,草木穎挺,多盈茶荈。大率右於武夷者為白乳,甲 於吳興者為紫筍,產禹穴者以天章顯,茂錢塘者以徑山稀。至於桐廬之岩,雲衢之麓,雅山著於宣 歙,蒙頂傳於岷蜀,角立差勝,毛舉實繁。

周絳《補茶經》: 芽茶只作早茶, 馳奉萬乘, 嘗之可矣。如一旗一槍, 可謂奇茶也。

胡致堂曰:茶者,生人之所日用也。其急甚於酒。

陳師道《後山叢談》:茶,洪之雙井,越之 日注,莫能相先後,而強為之第者,皆勝心耳。 陳師道〈茶經序〉: 夫茶之著書自羽始, 其用於

世亦自羽始,羽誠有功於茶者也。 上自宫省,下逮邑里,外及異域 遐陬,賓祀燕享,預陳於前,山 澤以成市,商賈以起家,又有功於人 者也,可謂智矣。《經》曰:「茶之香 臧,存之口訣。」則書之所載,猶 其粗也。夫茶之為藝下矣,至其 精微, 書有不盡, 況天下之至

理,而欲求之文字紙墨之間,其有得

乎?昔者先王因人而教,同欲而治,凡有益於人者,皆不

廢也。

吴淑〈茶賦〉注:五花茶者,其片作五出花也。

姚氏《殘語》:紹興進茶,自高文虎始。

王楙《野客叢書》:世謂古之荼,即今之荼。不知荼有數種,非一端也。《詩》曰:「誰謂荼苦, 其甘如薺」者,乃苦菜之荼,如今苦苣之類。

《周禮》「掌茶」、毛詩「有女如茶」者,乃苕荼之荼也,此萑葦《之屬。惟荼檟之荼,乃今之茶也。世莫知辨。

《魏王花木志》:茶葉似梔,可煮為飲。其老葉謂之荈,嫩葉謂之茗。

《瑞草總論》: 唐宋以來有貢茶,有榷茶。夫貢茶,猶知斯人有愛君之心。若夫權 (*) 茶,則利歸於官,擾及於民,其為害又不一端矣。

元熊禾《勿齋集》:北苑茶焙記貢古也。茶貢不列《禹貢》、《周·中圓號職方》,而昉於唐,北苑 又其最著者也。苑在建城東二十五里,唐末里民張暉始表而上之。宋初丁謂漕閩,貢額驟益,斤至數萬。慶曆承平日久,蔡公襄繼之,制益精巧,建茶遂為天下最。公名在四諫官列,君子惜之。歐陽公修雖實不與,然猶誇侈歌詠之。蘇公軾則直指其過矣。君子創法可繼,焉得不重慎也。

《說郛·臆乘》:茶之所產,六經載之詳矣,獨異美之名未備。唐宋以來,見於詩文者尤夥,頗多疑似,若蟾背、蝦鬍、雀舌、蟹眼,瑟瑟、瀝瀝、靄靄,鼓浪、湧泉,琉璃眼、碧玉池,又皆茶事中天然偶字也。

《茶譜》:衡州之衡山,封州之西鄉,茶研膏為之,皆片團如月。又彭州蒲村堋口,其圓有「仙 芽」、「6 花」等號。

高啓〈月團茶歌序〉: 唐人製茶碾末,以酥滫為團,宋世尤精,元時其法遂絶。予效而為之,蓋得 其似,始悟古人詠茶詩所謂「膏油首面」,所謂「佳茗似佳人」,所謂「綠雲輕縮湘城鬟」之句。飲啜 之餘,因作詩記之,並傳好事。

屠本畯〈茗芨評〉:人論茶葉之香,未知茶花之香。余往歲過友大雷山中,正值花開,童子摘以為

房佳品也。

供,幽香清越,絶自可人,惜非甌中物耳。乃予著《瓶史月表》,以插茗花為齋中清玩。而高濂《盆史》 亦載「茗花足助玄賞」云。

《茗芨》贊十六章:一曰溯源,二曰得地,三曰乘時,四曰揆制,五曰藏茗,六曰品泉,七曰候火,八曰定湯,九曰點瀹,十曰辨器,十一曰申忌,十二曰防濫,十三曰戒淆,十四曰相宜,十五曰衡鑒,十六曰玄賞。

謝肇制《五雜組》:今茶品之上者,松蘿也,虎丘也,羅岕也,龍井也,陽羨也,天池也。而吾閩武夷、清源、彭山三種,可與角勝。六安、雁宕、蒙山三種,祛滯有功,而色香不稱,當是藥籠中物,非文

岕。然顧渚之佳者,其風味已遠出龍井。
下岕稍清雋,然葉粗而作草氣。丁長孺嘗以半角見飽, 日教余烹煎之法, 迨試之,殊類羊公鶴。此余有解有未解也。余嘗品茗,以武夷、虎丘第一,淡而遠也。松蘿、龍井次之,香而艷也。
天池又次之,常而不厭也。餘子瑣瑣,勿置齒暖。

謝肇制《西吳枝乘》:湖人於茗,不數顧渚,而數羅

屠長卿《考槃餘事》⁽⁸⁾ : 虎丘茶最號精絕,為天下冠,惜不多產,皆為豪右所據,寂寞山家無由獲 購矣。天池青翠芳馨,啖之賞心,嗅亦消渴,可稱 仙品。諸山之茶,當為退舍。陽羨俗名羅岕,浙之 長興者佳,荊溪稍下。細者其價兩倍天池,惜乎難 得,須親自收採方妙。六安品亦精,入藥最效,但不善炒,

⁽⁸⁾ 屠隆:字長卿,撰有《考槃餘事》,卷四有「茶箋」一篇。

不能發香而味苦,茶之本性實佳。 能井之山不過數十畝,外此有茶 似皆不及。大抵天開龍泓美泉,山靈特生佳茗,以副之耳。山中僅 有一二家,炒法甚精。近有山僧焙者亦妙,真者天池不能及也。天 目為天池、龍井之次,亦佳品也。

《地志》云:「山中寒氣早嚴,山僧至九月即不敢出。冬來多雪, 三月後方通行,其萌芽較他茶獨晚。」

包衡《清賞錄》: 昔人以陸羽飲茶比於后稷樹谷,及觀韓翃《謝賜茶啓》云:吳主禮賢,方聞置若: 骨人愛客,才有分茶。」則知開創之功,非關桑苧老翁也。若云在昔茶勛未普,則比時賜茶已一千五百串矣。

陳仁錫《潛確類書》:「紫琳腴、雲腴,皆茶名也。」 「茗花白色,冬開似梅,亦清香。」按冒巢氏《岕茶匯鈔》

云:「茶花味濁無香,香凝葉內。」二說不同。豈岕與他茶獨異歟。

《農政全書》:「六經中無茶,荼即茶也。《毛詩》云『誰謂荼苦,其甘如薺』,以其苦而甘味也。」「夫茶靈草也,種之則利博,飲之則神清。上而王公貴人之所尚,下而小夫賤隸之所不可闕,誠民生食用之所資,國家課利之一助也。」

羅廩《茶解》:「茶固不宜雜以惡木,惟古梅、叢桂、辛夷、玉蘭、玫瑰、蒼松、翠竹,與之間植,足以蔽霜雪,掩映秋陽。其下可植芳蘭、幽菊清芬之品。最忌菜畦相逼,不免滲漉,滓厥清真。」「茶地南向為佳,向陰者遂劣。故一山之中,美惡相懸。」

李日華《六研齋筆記》:茶事於唐末未甚興,不過幽人雅士手擷於荒園雜穢中,拔其精英,以薦靈爽,所以饒雲露自然之味。至宋設茗綱,充天家玉食,士大夫益復貴之。民間服習寢廣,以為不可缺之物。於是營植者擁溉孳糞,等於蔬蔌,而茶亦隤其品味矣。人知鴻漸到處品泉,不知亦到處搜茶。皇甫冉〈送羽攝山採茶〉詩數言,僅存公案而已。

徐岩泉〈六安州茶居士傳〉:居士姓茶,族氏衆多,枝葉繁衍遍天下。其在六安一枝最著,為大 宗:陽羨、羅岕、武夷、匡廬之類,皆小宗:蒙山又其別枝也。

樂思白 (*)《雪庵清史》: 夫輕身換骨,消渴滌煩,茶荈之功,至妙至神。昔在有唐,吾閩茗事未興,草木仙骨,尚閟其靈。五代之季,南唐採茶北苑,而茗事興。迨宋至道初,有詔奉造,而茶品日廣。及咸平、慶歷中,丁謂、蔡襄造茶進奉,而製作益精。至徽宗大觀、宣和間,而茶品極矣。斷崖缺石之上,木秀雲腴,往往於此露靈。倘微丁、蔡來自吾閩,則種種佳品,不幾於委翳消腐哉?雖然,患無佳品耳。其品果佳,即微丁、蔡來自吾閩,而靈芽真筍豈終於委翳消腐乎。吾閩之能輕身換骨,消為滌煩者,等獨一茶乎?茲將發其靈矣。

馮時可《茶譜》:茶全貴採造,蘇州茶飲遍天下,專以採造勝耳。徽郡向無茶,近出松蘿,最為時尚。是茶始比丘大方,大方居虎丘最久,得採造法。其後於徽之松蘿結庵,採諸山茶,於庵焙製,遠瀰爭市,價忽翔湧。人因稱松蘿,實非松蘿所出也。

胡文煥《茶集》:茶至清至美物也,世皆不味之,而食烟火者,又不足以語此。醫家論茶,性寒能 傷人脾。獨予有諸疾,則必借茶為藥石,每深得其功效。噫!非緣之有自,而何契之若是耶!

《群芳譜》:蘄州蘄門團黃,有一旗一槍之號,言一葉一芽也。歐陽公詩有

「共約試新茶,旗槍幾時線」之句。王荊公〈送元厚之〉 句云「新茗齋中試一旗」。世謂茶始生而嫩者為一槍,浸 大開者為一旗。

魯彭〈刻茶經序〉: 夫茶之為經,要矣。茲復刻者,便覽爾。刻之竟陵者,表羽之為竟陵人也。按羽生甚異,類令尹子文。人謂子文賢而仕,羽雖賢,卒以不仕。今觀《茶經》三篇,固具體用之學者。其曰伊公奠、陸氏茶,取而比之,實以自況。所謂易地皆然者,非歟。厥後茗飲之風,行於中外。而回紇亦以馬易茶,

由宋迄今,大為邊助。則羽之功,固在萬世,仕不仕 奚足論也。

沈石田(10)(書岕茶別論後):昔人詠梅花云「香中別 有韵,清極不知寒」,此惟岕茶足當之。若閩之清源、武 夷,吴郡之天池、虎丘,武林之龍井,新安之松蘿,匡 廬之雲霧,其名雖大噪,不能與岕相抗也。顧渚 (11) 每歲 貢茶三十二斤,則岕於國初,已受知遇。施於今,漸讀 漸傳,漸覺聲價轉重。既得聖人之清,又得聖人之時,蒸 採烹洗,悉與古法不同。

李維楨〈茶經序〉: 羽所著《君臣契》三卷,《源解》 三十卷,《江表四姓譜》十卷,《占夢》三卷,不盡傳, 而獨傳《茶經》,豈他書人所時有,此其騎長,易於取名耶? 太史公曰:富貴而名磨滅,不可勝數,惟俶儻非常之人稱焉。 鴻漸窮厄終身,而遺書遺跡,百世下寶愛之,以為山川邑里重。其風 足以廉頑立懦,胡可少哉。

楊慎《丹鉛總錄》:茶,即古荼字也。周《詩》記荼苦,《春秋》書齊荼,《漢志》書荼陵。顏師 古、陸德明雖已轉入荼晉,而未易字文也。至陸羽《茶經》、玉川《茶歌》、趙贊《茶禁》以後,遂以 茶易茶。

董其昌〈茶董題詞〉:荀子曰:「其為人也多暇,其出入也不遠矣。」陶通明曰:「不為無益之 事,何以悦有涯之生。」余謂茗碗之事足當之。蓋幽人高士,蟬蛻勢利,以耗壯心而送日月。水源之 輕重,辨若淄澠,火候之文武,調若丹鼎,非枕漱之侶不親,非文字之飲不比者也。當今此事,惟許 夏茂卿拈出。顧渚陽羨肉食者往焉,茂卿亦安能禁。一似強笑不樂,強顏無歡,茶韻故自勝耳。予夙 秉幽尚,入山十年,差可不愧茂卿語。今者驅車入閩,念鳳團龍餅,延津為瀹,豈必士思如廉頗思用

趙。惟是〈絶交書〉所謂心不耐煩而官事鞅掌者,竟有負茶灶耳。茂卿能以同味諒吾耶!

董承敘〈題陸図傳後〉:余嘗過竟陵,憩羽故寺,訪雁橋,觀茶井,慨然想見其為人。夫羽少厭髡緇⁽¹²⁾,篤嗜墳素,本非忘世者。卒乃寄號桑苧,遁跡茗雲,嘯歌獨行,繼以痛哭,其意必有所在。時乃比之接輿,豈知羽者哉。至其性甘茗荈,味辨淄澠,清風雅趣,膾炙今古。張顚之於酒也,昌黎以為有所託而逃,羽亦以是夫。

《毂山筆塵》(13):茶白漢以前不見於書,想所謂檟者,即是矣。

李贄《疑耀》:古人冬則飲湯,夏則飲水,未有茶也。李文正《資暇錄》謂:「茶始於唐崔寧,黃伯思已辨其非。伯思嘗見北齊楊子華作『邢子才魏收勘書圖』,已有煎茶者。」《南窗記談》謂:「飲茶始於梁天監中,事見《洛陽伽藍記》。及閱《吳志·韋曜傳》,賜茶荈以當酒,則茶又非始於梁矣。」余謂飲茶亦非始於吳也。

《爾雅》曰:「横,姜茶。」郭璞注:「可以為羹飲。早採為茶,晚採為茗,一名荈。」則吳之前亦以茶作茗矣。第未如後世之日用不離也。蓋自陸羽出,茶之法始講。自呂惠卿、蔡君謨輩出,茶之法始精。而茶之利國家目借之矣。此古人所不及詳者也。

王象晉〈茶譜小序〉:茶,嘉木 也。一植不再移,故婚禮用茶,從一 之義也。雖兆自《食經》,飲自隋 帝,而好者尚寡。至後興於唐,盛 於宋,始為世重矣。仁宗賢君也,頒

賜兩府,四人僅得兩餅,一人分數錢耳。宰相家至,

不敢碾試,藏以為寶,其貴重如此。近世蜀之蒙 山,每歲僅以兩計。蘇之虎丘,至官府預為封 識,公為採制,所得不過數斤。豈天地間,尤 物生固不數數然耶。甌泛翠濤,碾飛綠屑, 不藉雲腴,孰驅睡魔 作《茶譜》。

陳繼儒〈茶董小序〉: 范希文云:「萬 象森羅,安知無茶星。」余以茶星名館, 每與客茗戰,旗槍標格,天然色香映發。 若陸季疵復生,忍作〈毀茶論〉乎?夏子 茂卿敘酒,其言甚豪。予曰,何如隱囊紗 帽,翛然林澗之間,摘露芽,煮雲腴, 一洗百年塵土胃耶?熱腸如沸,茶不勝 酒;幽韵如雲,酒不勝茶。酒類俠,茶 類隱。酒固道廣,茶亦德素。茂卿茶之董 狐(14)也,因作《茶董》。東佘陳繼儒書於 素濤軒。

夏茂卿〈茶董序〉:自晉唐而下,紛紛邾莒之

會,各立勝場,品別淄澠,判若南董,遂以《茶董》名篇。語曰:「窮春秋,演河圖,不如載茗一車」,誠重之矣。如謂此君面目嚴冷,而且以為水厄,且以為乳妖,則請效綦毋先生無作此事。冰蓮道人識。

《本草》:石蕊,一名雲茶。

卜萬祺《松寮茗政》: 虎丘茶,色味香韻,無可比擬。必親詣茶所,手摘監製,乃得真產。且難久 貯,即百端珍護,稍過時即全失其初矣。殆如彩雲易散,故不入供御耶。但山岩隙地,所產無幾,又 為官司禁據,寺僧慣雜贗種,非精鑒家卒莫能辨。明萬曆中,寺僧苦大吏需索,薙除殆盡。文文肅公 震孟作〈薙茶說〉以譏之。至今真產尤不易得。

袁了凡《群書備考》:茶之名,始見於王褒〈僮約〉。

許次舒〈茶疏〉: 唐人首稱陽羨,宋人最重建州。於今貢茶,雨地獨多。陽羨僅有其名,建州亦上品,惟武夷雨前最勝。近日所尚者,為長興之羅岕,疑即古顧渚紫筍。然岕故有數處,今惟峒山最佳。姚伯道云: 「明月之峽,厥有佳茗。」韻致清遠,滋味甘香,足稱仙品。其在顧渚,亦有佳者,今但以水口茶名之,全與岕別矣。若歙之松蘿,吳之虎丘,杭之龍井,並可與岕頡頏。敦次甫極稱黃山,黃山亦在歙,去松蘿遠甚。往時士人皆重天池,然飲之略多,令人脹滿。浙之產曰雁宕、大盤、

金華、日鑄,皆與武夷相伯仲。錢塘諸山產茶甚多,南山盡佳,北山稍劣。武夷之外,有泉州之清源,倘以好手製之,亦是武夷亞匹。惜多焦枯,令人意盡。楚之產曰寶慶,滇之產曰五華,皆表表有名,在雁茶之上。其他名山所產,當不止此,或余未知,或名未著,故不及論。

李詡《戒庵漫筆》:昔人論

茶,以槍旗為美,而不取雀舌、麥顆。蓋芽細則易雜他樹之葉而難辨耳。槍旗者,猶今稱壺蜂翅是 也。

《四時類要》: 茶子於寒露候收曬乾,以濕沙土拌勻,盛筐籠內,穰草蓋之,不爾即凍不生。至二月中取出,用糠與焦土種之。於樹下或背陰之地開坎,圓三尺,深一尺,熟 ,屬糞和土,每坑下子六七十顆,覆土厚一寸許,相離二尺,種一叢。性惡濕,又畏日,大概宜山中斜坡、峻坂、走水處。若平地,須深開溝壟以洩水,三年後方可收茶。

張大復《梅花筆談》:趙長白作《茶史》,考訂頗詳,要以識其事而已矣。龍團、鳳餅,紫茸、驚芽,決不可用於今之世,予嘗論今之世,筆貴而愈失其傳,茶貴而愈出其味。天下事,未有不身試而出之者也。

文震亨《長物志》:古今論茶事者,無慮數十家,若鴻漸之《經》,君漠之《錄》,可為盡善。然其時法,用熟碾為丸、為挺,故所稱有「龍鳳團」、「小龍團」、「密雲龍」「瑞雲翔龍」。至宣和間,始以茶色白者為貴。漕臣鄭可聞始創為銀絲水芽,以茶剔葉取心,清泉漬之,去龍腦諸香,惟新銙小龍蜿蜒其上,稱「龍團勝雪」。當時以為不更之法,而吾朝所尚又不同。其熟試之法,亦與前人異。然簡

便異常,天趣悉備,可謂盡茶之味矣。而至於洗茶、候湯、擇器,皆各有法,寧特侈言鳥府、雲屯等 目而已哉。

《虎丘志》:馮夢楨云:「徐茂吳品茶,以虎丘為第一。」

周高起《洞山茶系》:岕茶之尚於高流,雖近數十年中事,而厥產伊始,則自盧仝隱居洞山,種於 陰岭,遂有茗岭之目。相傳古有漢王者,樓遲茗嶺之陽,課童藝茶,踵盧仝幽致,故陽山所產,香味 倍勝茗嶺。所以老廟後一帶茶,猶唐宋根株也。 貢山茶今已絕種。

徐燉《茶考》:按《茶錄》諸書,閩中所產茶,以建安北苑為第一,壑源諸處次之,武夷之名未有聞 也。然范文正公〈鬥茶歌〉云:「溪邊奇茗冠天下,武夷仙人從古栽。」蘇文忠公云:「武夷溪邊粟 粒芽,前丁後蔡相籠加。」則武夷之茶在北宋已經著名,第未盛耳。但宋元製造團餅,似失正味。今 則靈芽仙萼,香色尤清,為閩中第一。至於北苑壑源,又泯然無稱。豈山川靈秀之氣,造物生殖之 美,或有時變易而然乎?

勞大輿《甌江逸志》:按茶非甌產也,而甌亦產茶,故舊制以之充貢,及今不廢。張羅峰當國,凡 甌中所貢方物,悉與題蠲,而茶獨留。將毋以先春之採,可荐馨香,且歲費物力無多,姑存之,以稍 備芹 😘 獻之義耶!乃後世因按辦之際,不無恣取,上為一,下為十,而藝茶之圃,遂為怨叢。惟愿為

官於此地者,不濫取於數外,庶不致大為民病。

《天中記》;凡種茶樹必下子,移植則不復生。故俗聘 婦,必以茶為禮義,固有所取也。

《事物記原》(16): 榷茶起於唐建中、興元之間。趙贊、張 滂建議稅其什一。

《枕譚》(17):古傳注:「茶樹初採為茶,老為茗,再老為 荈。」今概稱茗,當是錯用事也。

熊明遇《岕山茶記》:產茶處,山之夕陽勝於朝陽,廟後 山西向,故稱佳。總不如洞山南向,受陽氣特專,足稱仙品

⁽¹⁵⁾ 芹獻,微,薄的獻禮。

^{(16)《}事物記錄》又作《事物紀康》,宋高承撰。

云。

冒襄《岕茶匯鈔》:茶產平地,受土氣

多,故其質濁。岕茗產於高山,渾是

風露清虛之氣,故為可尚。

吳拭云:武夷茶嘗自蔡君謨 始,謂其味過於北苑、龍團。周 右文極抑之。蓋緣山中不諳製焙 法,一味計多徇利之過也。余 試採少許,製以松蘿法,汲虎嘯

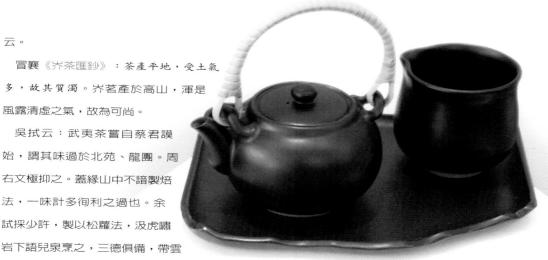

石而復有甘軟氣。乃分數百葉寄右文,令茶吐氣,復酹一杯,報君謨於地下耳。

釋超全〈武夷茶歌注〉:建州一老人始獻山茶,死後傳為山神,喊山之茶始此。

《中原市語》:茶曰渲老。

陳詩教《灌園史》:予嘗聞之山僧言,茶子數顆落地,一莖而生,有似連理,故婚嫁用茶,蓋取一 本之義。舊傳茶樹不可移,竟有移之而生者,乃知晁采寄茶徒襲影響耳。唐李義山以對花啜茶為殺風 景。予苦渴疾,何啻七碗,花神有知,當不我罪。

《金陵瑣事》「8):茶有肥瘦,雲泉道人云:「凡茶肥者甘,甘則不香。茶瘦者苦,苦則香。」此又 《茶經》、《茶訣》、《茶品》、《茶譜》之所未發。

野航道人朱存理云:「飲之用必先茶,而茶不見於《禹貢》,蓋全民用而不為利。後世榷茶立為制, 非古聖意也。陸鴻漸著《茶經》,蔡君謨著《茶譜》,孟諫議寄盧玉川三百月團,後侈至龍鳳之飾,責 當備於君謨。然清逸高遠,上通王公,下逮林野,亦雅道也。」

佩文齋《廣群芳譜》:茗花即食茶之花,色月白而黃心,清香隱然,瓶之高齋,可為清供佳品。且 蕊在枝條,無不開遍。

王新城《居易錄》:廣南人以鳌為茶。予傾著之《皇華記聞》,閱《道鄉集》有〈張糾送吳洞‧ 絕句,云:「茶選修仁方破碾,蓋分吳洞忽當筵。君謨遠矣知難作,試取一瓢江水煎。」蓋志完遷昭平時 作也。

《分甘餘話》:宋丁謂為福建轉遠使,始造龍鳳團茶上供,不過四十餅。天聖中,又造小團,其品過於大團。神宗時,命造密雲龍,其品又過於小團。元祐初,宣仁皇太后曰:「指揮建州,今後更不許造密雲龍,亦不要團茶,揀好茶吃了,生得甚好意智。」宣仁改熙寧之政,此其小者。顧其言,實可為萬世法,士大夫家,膏粱子弟(19),尤不可不知也。謹備錄之。

《百夷語》:茶日芽。以粗茶曰芽以結,細茶曰芽以完。緬甸夷語,茶日臘扒,吃茶日臘扒儀索。 徐葆光《中山傳言錄》:琉球呼茶日札。

《武夷茶考》:按丁謂製龍團,蔡忠惠製小龍團,皆北苑事。其武夷修貢,自元時浙省平章高興始,而談者輒稱丁、蔡。蘇文忠公詩云:「武夷溪邊粟粒芽,前丁後蔡相籠加。」則北苑貢時,武夷已為

二公賞識矣。至高興武夷貢後,而 北苑漸至無聞。昔人云,茶之為 物,滌昏雪滯,於務學勤政未必無 助,其與進荔枝、桃花者不同。然 充類至義,則亦宦官、宮妾之愛君 也。忠惠直道高名,與范、歐相 應,而進茶一事乃儕晉公。君子舉 措,可不慎歟。

《隨見錄》:按沈存中《筆談》 云:「建茶皆喬木。吳、蜀惟叢發 而已。」以余所見,武夷茶樹俱係 叢發,初無喬木,豈存中未至建安

數?抑當時北苑與此日武夷有不同歟?《茶經》云:「巴山、峽川有兩人合抱者」,又與吳、蜀叢發之 說互異,姑識之以俟參考。

《萬姓統譜》載:漢時人有茶話,出《江都易王傳》。按《漢書》:「茶恬」則荼本兩晉,至唐而 茶、茶始分耳。

焦氏說楛:茶日玉茸。

製茶的用具

《陸龜蒙集‧和茶具十詠》:

茶塢

茗地曲隈回,野行多繚繞。向陽就中密,背澗差還少。

遙盤雲髻慢,亂簇香篝小。何處好幽期,滿岩春露曉。

茶人

天賦識靈草,自然鍾野姿。閒來北山下,似與東風期。

雨後探芳去,雲間幽路危。唯應報春鳥,得共斯人知。

茶筍

所孕和氣深,時抽玉笤短。輕煙漸結華,嫩蕊初成管。

尋來青靄曙,欲去紅雲暖。秀色自難逢,傾筐不曾滿。

茶篇

金刀劈翠筠,織似波紋斜。製作自野老,攜持伴山娃。

昨日鬥煙粒,今朝貯綠華。爭歌調笑曲,日暮方還家。

茶舍

旋取山上材,架為山下屋。門因水勢斜,壁任岩隈曲。

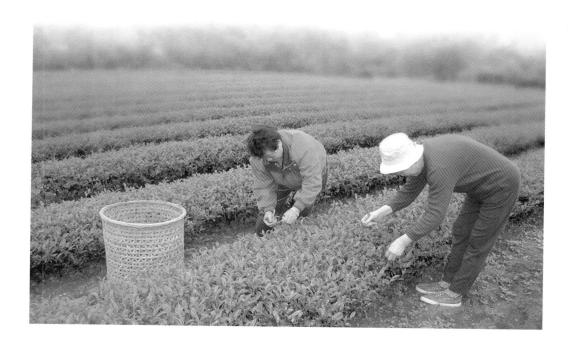

朝隨鳥俱散,暮與雲同宿。不憚採掇勞,只憂官未足。

茶灶

無突抱輕嵐,有煙映初旭。盈鍋玉泉沸,滿甑雲芽熟。

奇香襲春桂,嫩色凌秋菊。煬者若吾徒,年年看不足。

茶焙

左右搗凝膏,朝昏布煙縷。方圓隨樣拍,次第依層取。

山謠縱高下,火候還文武。見說焙前人,時時炙花脯。

茶鼎

新泉氣味良,古鐵形狀醜。那堪風雨夜,更值煙霞友。

曾過頳石下,又住清溪口。頼石、清溪皆江南出茶處。且共薦皋盧,皋盧,茶名」。何勞傾斗酒。

茶甌

昔人謝塸埞⑴,徒為妍詞飾。豈如珪壁姿,又有煙嵐色。

光參筠席上,韵雅金罍側。直使于闐君,從來未嘗識。

煮茶

閒來松間坐,看煮松上雪。時於浪花裡,並下藍英末。

傾余精爽健,忽似氛埃滅。不合別觀書,但宜窺玉札。

《皮日休集・茶中雜詠・茶具》

茶籯

筤篣曉攜去,驀過山桑塢。開時送紫茗,**負處沾清露**。

歇把傍雲泉,歸將掛煙樹,滿此是生涯,黃金何足數。

茶灶

南山茶事動,灶起岩根傍。水煮石發氣,薪燃杉脂香。

青瓊蒸後凝,綠髓炊來光。如何重辛苦,——輸膏粱。

茶焙

鑿彼碧岩下,恰應深二尺。泥易帶雲根,燒難礙石脈。

初能燥金餅,漸見乾瓊液。九里共杉林,皆焙名。相望在山側。

茶鼎

龍舒有良匠,鑄此佳樣成。立作菌蠢勢,煎為潺湲聲。

草堂暮雲陰,松窗殘月明。此時勺復茗,野語知逾清。

茶甌

邢客與越人,皆能造茲器。圓似月魂墮,輕如雲魄起。

棗花勢旋眼,蘋沫香沾齒。松下時一看,支公亦如此。

《江西志》:餘干縣冠山有陸羽茶灶。羽嘗鑿石為灶,取越溪水煎茶於此。

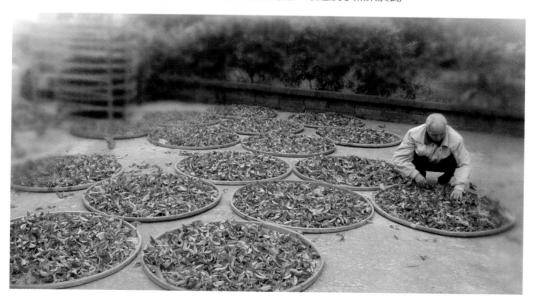

陶谷《清異錄》: 豹革為囊,風神呼吸之具也。煮茶啜之,可以滌滯思而起清風。每引此義,稱之 為水豹囊。

《曲洧舊聞》②:范蜀公與司馬溫公同遊嵩山,各攜茶以行。溫公取紙為帖,蜀公用小木盒子盛之,溫公見而驚曰:「景仁乃有茶具也。」蜀公聞其言,留盒與寺僧而去。後來士大夫茶具,精麗極世間之工巧,而心猶未厭。晁以道嘗以此語客,客曰:「使溫公見今日之茶具,又不知云如何也。」

《北苑貢茶別錄》:茶具有銀模、銀圈、竹圏、銅圏等。

梅堯臣《宛陵集·茶灶》詩:「山寺碧溪頭,幽人緑岩畔。夜火竹聲乾,春甌茗花亂。茲無雅趣 兼,薪桂煩燃爨。」又〈茶磿〉詩云:「楚匠斫山骨,折檀為轉臍。乾坤人力內,日月蟻行迷。」

《武夷志》: 五曲朱文公書院前,溪中有茶灶。文公詩云: 「仙翁遺石灶,宛在水中央。飲罷方舟去,茶煙裊細香。」

《群芳譜》:黃山谷云:「相茶瓢與相筇竹同法,不欲肥而欲瘦,但須飽風霜耳。」

樂純《雪庵清史》:陸叟溺於茗事,嘗為茶論,開煎炙之法,造茶具二十四事,以都統籠貯之。時 好事者家藏一副,於是若韋鴻臚、木待制、金法曹、石轉運、胡員外、羅樞密、宗從事、漆雕秘閣、

> 陶寶文、湯提點、竺副帥、司職方輩,皆入 - 吾籝中矣。

許次紹〈茶疏〉:「凡士人登山臨水,必命壺觴,若茗碗薰爐,置而不問,是徒豪舉耳。余特置游裝,精茗茗香,同行異室。茶罌、銚、注、既、洗、盆、巾諸具畢備,而附以香奄、小爐、香囊、匙、箸。」「未曾汲水,先備茶具,必潔,必燥。瀹時壺蓋必仰置,磁盂勿覆案上。漆氣、食氣,皆能敗

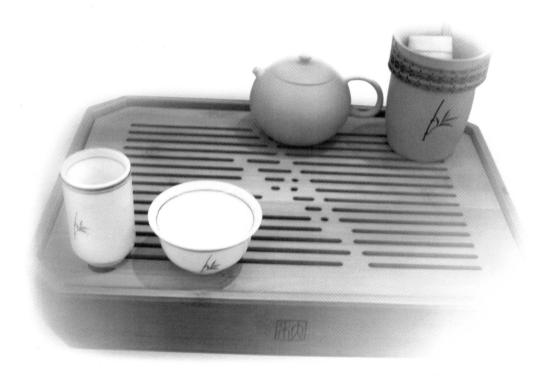

茶。」

朱存理〈茶具圖贊序〉: 飲之用必先茶,而製茶必有其具。錫具姓而繫名,寵以爵,加以號:季宋之彌文: 然清逸高遠,上通王公,下逮林野,亦雅道也。願與十二先生周旋,嘗山泉極品,以終身此 間富貴也。天豈靳乎哉。

審安老人茶具十二先生姓名:

韋鴻臚 文鼎 景暘 四窗閒叟

木待製 利濟 忘機 隔竹主人

金法曹 研古 元鍇 雍之舊民 鑠古 仲鑒 和琴先生

石轉運 鑿齒 遄行 香屋隱居

胡員外 惟一 宗許 貯月仙翁

羅樞密 若藥 傳師 思隱寮長

宗從事 子弗 不遺 掃雲溪友

漆雕秘閣 承之 易持 古台老人

陶寶文 去越 自厚 兔園上客

湯提點 發新 一鳴 溫谷遺老

竺副帥 善調 希默 雪濤公子

司職方 成式 如素 潔齋居士

高濂 〈遵生八箋〉:茶具十六事,收貯於器局内,供役於苦節君者,故立名管之。蓋欲歸統於

一,以其素有貞心雅操,而自能守之也:

商象 古石鼎也,用以煎茶。

降紅 鍋火箸也,用以簇火,不用聯索為便。

遞火 銅火斗也,用以搬火。

團風 素竹扇也,用以發火。

分盈 挹水勺也,用以量水斤兩,即《茶經》水則也。

注春 磁瓦壺也,用以注茶。

啜香 磁瓦甌也,用以啜茗。

撩雲 竹茶匙也,用以取果。

納敬 竹茶橐也,用以放盞。

漉麈 洗茶籃也,用以浣茶。

歸潔 竹筅帚也,用以滌壺。

受汗 拭抹布也,用以潔甌。

静沸 竹架,即《茶經》

支鍑也。

運鋒 劖果刀也,

用以切果。

甘鈍 木砧墩也。

《王友石譜》:竹

爐並分封茶具六事:

苦節君 湘竹風爐也,用以煎茶,

更有行省收藏之。

建城 以箬為籠,封茶以貯庋閣。

磁瓦瓶,用以勺泉以供煮 雲屯

水。

水曹 即磁缸瓦缶,用以貯泉以供

火鼎。

鳥府 以竹為籃,用以盛炭,為煎

茶之資。

器局 編竹為方箱,用以總收

以上諸茶具者。

編竹為圓撞提盒,用以

收貯各品茶葉,以待烹品

者也。

屠赤水 《茶箋》茶具:

湘筠焙 焙茶箱也。

鳴泉 煮茶磁罐。

沉垢 古茶洗。

合香 藏日支茶瓶,以貯司品者。

易持 用以納茶,即漆雕秘閣。

屠隆《考槃餘事》:構一斗室,相傍書齋,内設茶具,教一童子專主茶役,以供長日清談,寒宵兀

坐。此幽人首務,不可少廢者。

《灌園史》:盧廷璧嗜茶成癖, 號茶庵。嘗蓄元僧詎可庭茶具十 事,具衣冠拜之。

周亮工《閩小記》:閩人以粗瓷 膽瓶貯茶。近鼓山支提新茗出,一 時盡學新安,製為方圓錫具,遂覺 神采奕奕不同。

馮可寶《岕茶箋·論茶具》:茶 壶,以窯器為上,錫次之。茶杯 汝、官、哥、定如未可多得,則適 意為佳耳。

李曰華《紫桃軒雜綴》:昌化茶 大葉如桃枝柳梗,乃極香。余過逆 旅偶得,手摩其焙甑三日,龍麝氣 不斷。

臞仙(3)云:古之所有茶灶,但

聞其名,未嘗見其物,想必無如此清氣也。予乃陶土粉以為瓦器,不用泥土為之,大能耐火,雖猛焰不裂。徑不過尺五,高不過二尺餘,上下皆鏤銘、頌、箴戒之。又置湯壺於上,其座皆空,下有陽谷之穴,可以藏瓢甌之具,清氣倍常。

《重慶府志》:涪江青蠊石為茶磨極佳。

《南安府志》:崇義縣出茶磨,以上猶縣石門山石為之尤佳。蒼磬縝密,鐫琢堪施。

聞龍《茶箋》:茶具滌華,覆於竹架,俟其自乾為佳。其拭巾只宜拭外,切忌拭内。蓋布帨 ⑷ 雖潔,一經人手極易作氣。縱器不乾,亦無大害。

製茶的方法

陸廷燦蒐集了唐、宋各代的著述,旁徵博引的說明各朝不同的製茶方法。

《唐書》:太和七年正月,吳蜀貢新茶,皆於冬中作法為之。上務恭儉,不欲逆物性,詔所在貢茶, 宜於立春後造。

《北堂書鈔·茶譜續補》云:龍安造騎火茶,最為上品。騎火者,言不在火前,不在火後作也。清明 改火,故曰火。

《大觀茶論》:「茶工作於驚蟄,尤以得天時為急。輕寒英華漸長,條達而不迫,茶工從容致力,故其色味兩全。故垮人得茶天為度。」「擷茶以黎明,見曰則止。用爪斷芽,不以指揉。凡芽如雀舌、谷粒者,為鬥品。一槍一旗為揀芽,一槍二旗為次之,餘斯為下。茶之始芽萌,則有白合,不去害茶味。既擷則有烏蒂,不去害茶色。」「茶之美惠,尤繫於蒸芽、壓黃之得失。蒸芽欲及熟而香,壓黃欲膏盡亟止。如此則製造之功十得八九矣。」「滌芽惟潔,濯器惟淨,蒸壓惟其宜,研膏惟熟,焙火惟

良。造茶先度日晷之長短,均工力之衆寡,會採擇之多少,使一日造成,恐

茶過宿,則害色味。」「茶之範度不同,如人之有首面也。其首面之異同,

難以概論。要之,色瑩徹而不駁,質績繹而不浮,舉之凝結,碾之則鏗然,可驗其為精品也。有得於言意之表者。」「自茶自為一種,與常茶不

同。其條敷闡,其葉瑩薄。崖林之間,偶然生出。有者不

過四五家,生者不過一二株,所造止於二三銙而已。

須製造精微,運度得宜,則表裡昭澈,如玉之

在璞,他無與倫也。」

蔡襄《茶錄》:茶味主於甘滑,惟北苑鳳 凰山連屬諸焙所造者味佳。隔溪諸山,雖及時

加意製作,色味皆重,莫能及也。又有水泉不甘,

THA BOOK

能損茶味,前世之論水品者以此。

《東溪試茶錄》:「建溪茶比他郡最先,北苑、壑源者尤早。歲多暖,則先驚蟄十日即芽:歲多寒,則後驚蟄五日始發。先芽者,氣味俱不佳,惟過驚蟄者為第一。民間常以驚蟄為候。諸焙後北苑者半月,去遠則益晚。凡斷芽必以甲,不以指。以甲則速斷不柔,以指則多濕易損。擇之必精,濯之必潔,蒸之必香,火之必良,一失其度,俱為茶病。」「芽擇肥乳,則甘香而粥面著盞而不散。土瘠而芽短,則雲腳渙亂,去盞而易散。葉梗長,則受水鮮白;葉梗短,則色黃而泛。烏蒂、白合,茶之大病。不去烏蒂,則色黃黑而惡。不去白合,則味苦澀。蒸芽必熟,去膏必盡。蒸芽未熟,則草木氣存。去膏未盡,則色濁而味重。受煙則香寶,壓黃則味失,此皆茶之病也。」

《北苑別錄》(1):「御園四十六所,廣袤三十餘里。自官平而上為内園,官坑而下為外園。方春靈芽 萌坼,先民焙十餘日,如九窠十二隴、龍遊窠、小苦竹、張坑、西際,又為禁園之先也。」

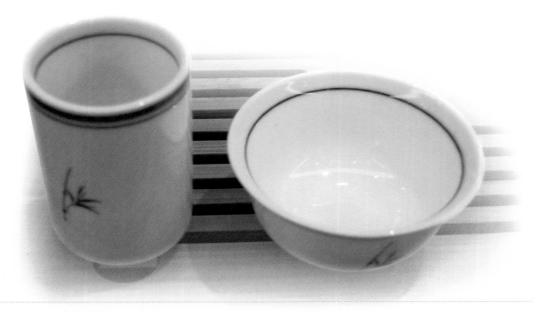

^{(1) 《}北苑別錄》:宋趙汝礪攢。

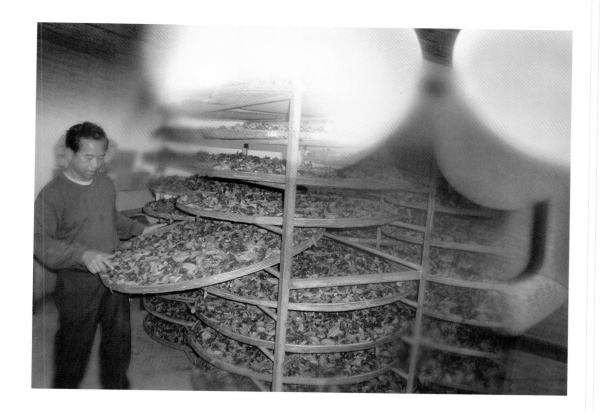

「而石門、乳吉、香口三外焙,常後北苑五七日興工。每日採茶蒸榨以其黃,悉送北苑並造。」

「造茶舊分四局。匠者起好勝之心,彼此相誇,不能無弊,遂並而為二焉。故茶堂有東局、西局之名,茶銙有東作、西作之號。凡茶之初出研盆,蕩之欲其匀,揉之欲其膩,然後入圈製銙,隨笪 ② 過黃。有方銙有花銙,有大龍,有小龍,品色不同,其名亦異,隨綱繫之於貢茶云。」

「採茶之法,須是侵長,不可見日。晨則夜露未晞,茶芽肥潤。見日則為陽氣所薄,使芽之膏腴内 耗,至受水而不鮮明。故每日常以五更撾鼓,集群夫於鳳凰山,山有伐鼓亭,日役採夫二百二十二 人。監採官人給一牌入山,至辰刻,則復鳴鑼以聚之,恐其逾時貪多務得也。大抵採茶亦須習熟,募 夫之際心擇土著及諳曉之人,非特識茶發早晚所在,而於採摘亦知其指要耳。」

「茶有小芽,有中芽,有紫芽,有白合,有為蒂,不可不辨。小芽者,其小如鷹爪。初造龍團勝雪、白茶,以其芽先次蒸熟,置之水盆中,剔取其精英,僅如針小,謂之水芽,是小芽中之最精者也。中芽,古謂之一槍二旗是也。紫芽,葉之紫者也。白合,乃小芽有兩葉抱而生者是也。烏蒂,茶之帶頭是也。凡茶,以水芽為上,小芽次之,中芽又次之。紫芽、白合、烏蒂,在所不取。使其擇焉而精,則茶之色味無不佳。萬一雜之以所不取,則首面不均,色濁而味重也。」

「驚蟄節,萬物始萌。每歲常以前三日開焙,遇閏則後之,以其氣候少遲故也。」

「蒸芽再四洗滌,取令潔淨,然後入甑,俟湯沸蒸之。然蒸有過熟之患,有不熟之患。過熟則色黃而

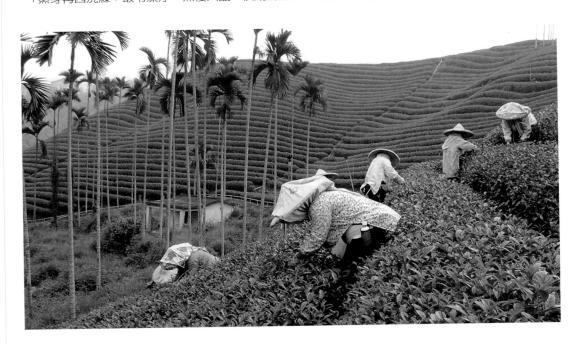

味淡,不熟則色青而易沉,而有草木之氣。故唯以得 中為當。」

「茶既蒸熟,謂之茶黃,須淋洗數 過,欲其冷也。方入小榨,以去其 水,又入大榨,以出其膏,水芽則 以高榨壓之,以其芽嫩故也。先包 以布帛,束以竹皮,然後入大榨壓 之,至中夜取出揉匀,復如前入榨, 謂之翻榨。徹曉奮擊, 必至於乾淨 而後已。蓋建茶之味遠而力厚,非 江茶之比。江茶畏沉其膏,建茶唯恐 其膏之不盡。膏不盡。則色味重濁矣。」

「茶之過黃,初入烈火焙之,次過沸湯爁之,凡

如是者三,而後宿一火,至翌日,遂過煙焙之。火

不欲烈,烈則面泡而色黑。又不欲煙,煙則香盡而味焦。但取其溫溫而

已。凡火之數多寡,皆視其銙之厚薄。銙之厚者,有十火至於十五火。銙之薄者,六火至於八火。火 數既足,然後過湯上出色。出色之後,置之密室,急以扇扇之,則色澤自然光瑩矣。」

「研茶之具,以柯為杵,以瓦為盆,分團酌水,亦皆有數。上而勝雪、白茶以十六水,下而揀芽之水 六,小龍鳳四,大龍鳳二,其餘皆一十二焉。自十二水而上,日研一團,自六水而下,日研三團至七 團。每水研之,必至於水乾茶熟而後已。水不乾,則茶不熟,茶不熟,則首面不匀,煎試易沉。故研 夫尤貴於強有力者也。嘗謂天下之理,未有不相須而成者。有北苑之芽,而後有龍井之水。龍井之水 清而且甘,晝夜酌之而不竭,凡茶自北苑上者皆資焉。此亦猶錦之於蜀江,膠之於阿井也,詎不信 然。」

姚寬《西溪叢語》:建州龍焙面北,謂之北苑。有一泉極清淡,謂之御泉。用其池水造茶,即壞茶味。惟龍團勝雪、白茶二種,謂之水芽,先蒸後揀。每一芽先去外兩小葉,謂烏蒂:又次取兩嫩葉,謂之白合:留小心芽置於水中,呼為水芽。聚之稍多,即研焙為二品,即龍團勝雪、白茶也。茶之極精好者,無出於此,每錢計工價近二十干,其他皆先揀而後蒸研,其味次第減也。茶有十綱,第一綱、第二綱太嫩,第三綱最妙,自六綱至十綱,小團至大團而止。

黃儒《品茶要錄》:「茶事起於驚蟄前,其採芽如屬爪。初造曰試焙,又曰一火,其次曰二火。二 火之茶,已次一火矣。故市茶芽者,惟伺出於三火前者為最佳。尤喜薄寒氣候,陰不至凍。芽登時尤 畏霜,有造於一火二火者皆遇霜,而三火霜霽,則三火之茶勝矣。晴不至於暄,則谷芽含養約勒而滋 長有漸,採工亦優為矣。凡試時泛色鮮白,隱於薄霧者,得於佳時而然也。有造於積雨者,其色昏 黃,或氣候暴暄,茶芽蒸發,採工汗手熏漬,揀摘不潔,則製造雖多,皆為常品矣。試時色非鮮白, 水腳微紅者,過時之病也。」

「茶芽初採,不過盈筐而已,趨時爭新之勢然也。既採而蒸,既蒸而研,蒸或不熟,雖精芽而所損已 多。試時味作桃仁氣者,不熟之病也。唯正熟者,味甘香。」「蒸芽以氣為候,視之不可以不謹也。試

時色黃而粟紋大者,過熟之病也。然 過熟愈於不熟,以甘香之味勝也。故 君謨論色,則以青白勝黃白。而余論 味,則以黃白勝青白。」

「茶,蒸不可以逾久,久則過熟, 又久則湯乾,而焦釜之氣出。茶工有 乏薪湯以益之,是致蒸損茶黃。故試 時色多昏黯,氣味焦惡者,焦釜之病 也。建人謂之熱鍋氣。」

「夫茶本以芽葉之物就之棬(2)模,

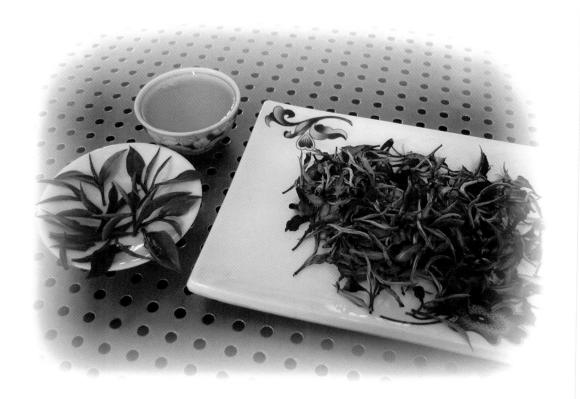

既出棬,上笪焙之,用火務令通熱,即以茶覆之,虚其中,以透火氣。然茶民不喜用實炭,號為冷 火。以茶餅新濕,急欲乾以見售,故用火常帶煙焰。煙焰既多,稍失看候,必致熏損茶餅。試時其色 皆昏紅,氣味帶焦者,傷焙之病也。」

「茶餅先黃而又如陰潤者,榨不乾也。榨欲盡去其膏,膏盡則有如乾竹葉之意。唯喜飾首面者,故榨 不欲乾,以利易售。試時色雖鮮白,其味帶苦者,漬膏之病也。」

「茶色清潔鮮明,則香與味亦如之。故採佳品者,常於半曉間沖蒙雲霧而出,或以瓷罐汲新泉懸胸臆 間,採得即投於中,蓋欲其鮮也。如或日氣烘爍,茶芽暴長,工力不給,其採芽已陳而不及蒸,蒸而 不及研,研或出宿而後製,試時色不鮮明,薄如坯卵氣者,乃壓黃之病也。」

「茶之精絶者曰鬥,曰亞鬥,其次來芽。茶芽鬥品雖最上,園戶或止一株,蓋天材間有特異,非能皆 然也。且物之變勢無常,而人之耳目有盡,故造鬥品之家,有昔優而今劣、前負而後勝者。雖人工有 至有不至,亦造化推移不可得而擅也。其造,一火曰鬥,二火曰亞鬥,不過十數銙而已。揀芽則不 然,遍園隴中擇其精英者耳。其或貪多務得,又滋色澤,往往以白合盜葉間之。試時色雖鮮白,其味 澀淡者,間白合盜葉之病也。」一凡鷹爪之芽,有雨小葉抱而生者,白合也。新條葉之初生而白者, 盗葉也。造揀芽者,只剔取鷹爪,而白合不用,況盜葉乎。「物固不可以容偽,況飲食之物,尤不可 也。故茶有入他草者,建人號為入雜。銙列入柿葉,常品入桴檻葉,二葉易致,又滋色澤,園民欺售 直而為之。試時無粟紋甘香, 盞面浮散,隱如微毛,或星星如纖絮者,入雜之病也。善茶品者,側盞 視之,所入之多寡,從可知矣。響上下品有之,近雖銙列,亦或勾使。」

《萬花谷》:龍焙泉在建安城東鳳凰山,一名御泉。北苑

造貢茶, 社前芽細如針, 用此水研造, 每片

計工直錢四萬分。試其色如乳,乃最 精也。

《文獻通考》(3):宋人造茶有二 類, 曰片曰散。片者即龍團舊法, 散 者則不蒸而乾之,如今時之茶也。始 知南渡之後,茶漸以不蒸為貴矣。

《學林新編》(4):茶之佳者,

造在社前; 其次火前, 謂寒食 前也;其下則雨前,謂穀雨前

^{(3) 《}文獻通考》:元馬端臨撰。其三四八卷,有「物異門」記至 (4) 《學林新編》:宋王觀劇撰。

也。唐僧齊己詩曰:「高人愛惜藏岩裡,白甄封題寄火前。」 其言火前,蓋未知社前之為佳也。唐人於茶,雖有陸羽《茶經》,而持論末精。至本朝蔡君 謨《茶錄》,則持論精矣。

《苕溪詩話》:北苑,官焙也,漕司歲貢為上:壑源,私焙也,土人亦以入貢,為次二焙相去三四里間,若沙溪,外焙也,與二焙絕遠,為下。故

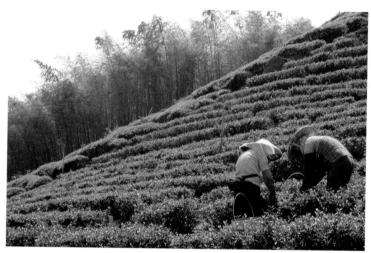

魯直詩:「莫遣沙溪來亂真。」是也。官焙造茶,嘗在驚蟄後。

朱翌《猗覺寮記》: 唐造茶與今不同,今採茶者得芽即蒸熟焙乾,唐則旋摘旋炒。劉夢得〈試茶歌〉:「自旁芳叢摘鷹嘴,斯須炒成滿室香。」又云:「陽崖陰嶺各不同,未若竹下莓苔地。」竹間茶最佳。

《武夷志》:通仙井,在御茶園,水極甘冽,每當造茶之候,則井自溢,以供取用。

《金史》:泰和五年春,罷造茶之坊。

張源《茶錄》:「茶之妙,在乎始造之精,藏之得法,點之得宜。優劣定於始鐺,清濁繫乎末火。」 「火烈香清,鐺寒神倦,火烈生焦,柴疏失翠。久延則過熟,速起卻還生。熟則犯黃,生則著黑。帶白 點者無妨,絕焦點者最勝。」

「藏茶切勿臨風、近火。臨風易冷,近火先黃。其置頓之所,須在時時坐臥之處,逼近人氣,則常溫而不寒。必須板房,不宜土室。板房溫燥,土室潮蒸。又要透風,勿置幽隱之處,不惟易生濕潤,兼恐有失檢點。」

謝肇制《五雜組》:「古人造茶,多春令細,末而蒸之。唐詩『家僮隔竹敲茶臼」是也。至宋始用碾。若揉而焙之,則本朝始也。但揉者,恐不及細末之耐藏耳。」

「今造團之法皆不傳,而建茶之品,亦遠出吳會諸品下。其武夷、清源二種,雖與上國爭衡,而所產不多,十九贗鼎,故遂令聲價*顧*复不振。」

「閩之方山、太姥、支提,俱產佳茗,而製造不如法,故名不出里閈⑤。予嘗過松蘿,遇一製茶僧, 詢其法,曰:『茶之香,原不甚相遠,惟焙之者火候極難調耳。茶葉尖者太嫩,而蒂多老。至火候匀 時,尖者已焦,而蒂尚未熟。二者雜之,茶安得佳?』製松蘿者,每葉皆剪去其尖蒂,但留中段,故 茶皆一色。而工力煩矣,宜其價之高也。閩人急於售利,每斤不過百錢,安得費工如許?若價高,即 無市者矣。故近來建茶所以不振也。」

羅廩《茶解》:「採茶製茶,最忌手汗、體膻、口臭、多涕不潔之人及月信婦人,更忌酒氣。蓋茶 酒性不相入,故採茶製茶,切忌沾醉。」

> 「茶性淫,易於染著,無論腥穢及有氣息之物不宜近, 即名香亦不宜近。」

> > 許次紓《茶疏》:「岕 ⑥ 茶非夏前不摘。初 試摘者,謂之開園,採自正夏,謂之春茶。其 地稍寒,故須待時,此又不當以太遲病之。 往時無秋日摘者,近乃有之。七八月重摘一 番,謂之早春。其品甚佳,不嫌少薄。他山 射利,多摘梅茶,以梅雨時採故名。梅茶苦 澀,且傷秋摘,佳產戒之。」

「茶初摘時,香氣未透,必借火力以發其香。 然茶性不耐勞,炒不宜久。多取入鐺,則手力不匀。 久於鐺中,過熟而香散矣。炒茶之鐺,最忌新鐵。須預取 一鐺以備炒,毋得別作他用。一說惟常煮飯者佳,

既無鐵腥,亦無脂膩。炒茶之薪,僅可樹枝,勿

用桿葉。桿則火力猛熾,葉則易焰易滅。鐺

心磨洗瑩潔,旋摘旋炒。—鐺之内,僅可<u>四</u>

兩,先用文火炒軟,次加武火催之。手加

木指,急急炒轉,以半熟為度,微俟香

發,是其候也。」

「清明太早,立夏太遲,穀雨前後,其時 適中。若再遲一二日,待其氣力完足,香 烈尤倍,易於收藏。」

「藏茶於庋閣,其方宜磚底數層,四圍 磚研。形若火爐,愈大愈善,勿近土 牆。頓甕其上,隨時取灶下火灰,候冷, 簇於甕傍。半尺以外,仍隨時取火灰簇 之,令裡灰常燥,以避風濕。卻忌火氣入 甕,蓋能黃茶耳。」

「日用所須,貯於小瓷瓶中者,亦當箬包苧扎,勿令 見風。且宜置於案頭,勿近有氣味之物,亦不可用紙

包。」

「蓋茶性畏紙,紙成於水中,受水氣多也。紙裹一夕,既隨紙作氣而茶味盡矣。雖再焙之,少頃即潤。雁宕諸山之茶,首坐此病。紙帖貽遠,安得復佳。」

「茶之味清,而性易移,藏法喜溫燥而惡冷濕,喜清涼而惡鬱蒸。宜清觸而忌香惹。藏用火焙,不可 日曬。世人多用竹器貯茶,雖加箬葉擁護,然箬性峭勁,不甚伏帖,風濕易侵。至於地爐中頓放,萬 萬不可。人有以竹器盛茶,置被籠中,用火即黃,除火即潤。忌之忌之!」

間龍《茶箋》:「嘗考《經》言茶焙甚詳。愚謂今人不必全用此法。予構一焙,室高不逾尋,方不及丈,縱廣正等。四圍及頂綿紙密糊,無小罅隙,置三四火缸於中,安新竹篩於缸內,預洗新麻布一片以襯之。散所炒茶於篩上,闔戶而焙,上面不可覆蓋,以茶葉尚潤,一覆則氣悶罨黃,須焙二三時,俟潤氣既盡,然後覆以竹箕。焙極乾,出缸待冷,入器收藏。後再焙,亦用此法,則香色與味,猶不致大減。」「諸名茶法多用炒,惟羅岕宜於蒸焙,味真蘊藉,世竟珍之。即願渚、陽羡、密邇洞山,不復仿此。想此法偏宜於岕,未可概施諸他茗也。然《經》已云,蒸之焙之,則所從來遠矣。」吳人絕重岕茶,往往雜以黑箬,大是闕事。余每藏茶,必令樵青入山採竹箭箬,拭淨烘乾,護罌《四周,半用剪碎,拌入茶中。經年發覆,青翠如新。」

「吳興姚叔度言,茶若多焙一次,則香味隨減一次。予驗之良然。但於始焙時,烘令極燥,多用炭 箬,如法封固,即梅雨連旬,燥仍自若。惟開壇頻取,所以生潤,不得不再焙耳。自四月至八月,極

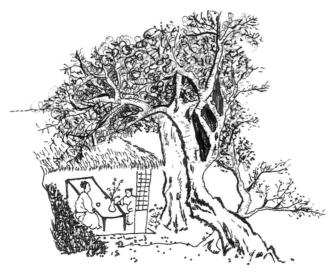

宜致謹。九月以後,天氣漸肅,便可解 嚴矣。雖然,能不弛懈。尤妙。」

「炒茶時須用一人,從傍扇之,以祛 熱氣,否則茶之色香味俱減,此予所親 試。扇者色翠,不扇者色黃。炒起出鐺 時,置大瓷盆中,仍須急扇,令熱氣稍 退。以手重揉之,再散入鐺,以文火炒 乾之。蓋揉則其津上浮,點時香味易 出。田子藝以生曬不炒不揉者為佳,其 法亦未之試耳。」

《群芳譜》:以花拌茶,頗有別致。 凡梅花、木樨、茉莉、玫瑰、薔薇、

蘭、蕙、金橘、梔子、木香之屬,皆與茶宜。當於諸花香氣全時摘拌,三停茶,一停花,收於磁罐中,一層茶一層花相間填滿,以紙箬封固入淨鍋中,重湯煮之,取出待冷,再以紙封裹,於火上焙乾 貯用。但上好細芽茶,忌用花香,反奪其真味。惟平等茶宜之。

《雲林遺事》⁽⁸⁾ : 莲花茶:就池沼中,於早飯前,日初出時,擇取蓮花蕊略綻者,以手指撥開,入茶滿其中,用麻絲縛扎定,經一宿。次早蓮花摘之,取茶紙包曬。如此三次,錫罐盛貯,扎口收藏。

邢士襄《茶說》:凌露無雲,採候之上。霽日融和,採候之次。積日重陰,不知其可。

田藝蘅《煮泉小品》: 芽茶以火作者為次, 生曬者為上, 亦更近自然, 且斷煙火氣耳。況作人手器不潔, 火候失宜, 皆能損其香色也。生曬茶瀹之甌中, 則旗槍舒暢, 清翠鮮明, 香潔勝於火炒, 尤為

可愛。

《月令廣義》(10):「炒茶每鍋不過半斤,先用乾炒,後微灑水,以布捲起,揉做。」

「茶擇淨微蒸,候變色,攤開,扇去濕熱氣。揉做畢,用火焙乾,以箬葉包之。語曰: 『善蒸不若善炒,善曬不若善焙。』蓋茶以炒而焙者為佳耳。」

《譿政全書》:「採茶在四月。嫩則益人,粗則損人。茶之為道,釋滯去垢,破睡除煩,功則著矣。

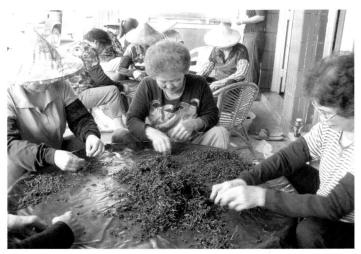

其或採造藏貯之無法,碾焙煎試 之失宜,則雖建芽浙茗,只為常品耳。此製作之法,宜亟講也。」 馮夢禎《快雪堂漫錄》:「炒 茶鍋令極淨。茶要少,火要猛, 以手拌炒,令軟淨取出,攤於匾中,略用手揉之。揉去焦梗,冷 定復炒,極燥而止。不得便入 瓶,置於淨處,不可近濕。一二 日後再入鍋炒,令極燥,攤冷, 然後收藏。」 「藏茶之罌,先用湯煮過烘燥。乃燒栗炭透紅投罌中,覆之令黑。去炭及灰,入茶五分,投入冷炭,再入茶,將滿,又以宿箬葉實之,用厚紙封固罌口。更包燥淨無氣味磚石壓之,置於高燥透風處,不得傍牆壁及泥地方得。」

屠長卿《考槃餘事》:「茶宜箸葉而畏香藥,喜溫燥而忌冷濕。故収藏之法,先於清明時収買箬葉,揀其最青者,預焙極燥,以竹絲編之,每四片編為一塊聽用。又買宜興新堅大罌,可容茶十斤以上者,洗淨焙乾聽用。山中採焙回,復焙一番,去其茶子、老葉、梗屑及枯焦者,以大盆埋伏生炭,

燥封固,約六七層,壓以方厚白木板一塊,亦取焙燥者。然後於向明淨室或高閣藏之。用時以新燥宜 興小瓶,約可受四五兩者,另貯。取用後隨即包整。夏至後三日再焙一次,秋分後三日又焙一次,一 陽後三日又焙一次,連山中共焙五次。從此直至交新,色味如一。罌中用淺,更以燥箬葉滿貯之,雖 久不浥。」

「又一法,以中壜盛茶,約十斤一瓶。每年燒稻草灰入大桶内,將茶瓶座於桶中,以灰四面填桶,瓶 上覆灰築實。用時撥灰開瓶,取茶些少,仍復封瓶覆灰,則再無蒸壞之患。次年另換新灰。」

「又一法,於空樓中懸架,將茶瓶口朝下放,則不蒸。緣蒸氣自天而下也。」

「採茶時,先自帶鍋入山,別租一室,擇茶工之優良者,倍其雇値。戒其搓摩,勿使生硬,勿令過 焦。細細炒燥,扇冷方貯罌中。1

「採茶,不必太細,細則芽初萌而味欠足;不可太青,青則葉已老而味欠嫩。須在穀雨前後,覓成梗 帶葉微綠色,而團且厚者為上。更須天色晴明,採之方妙。若閩廣嶺南,多瘴癘之氣,必待日出山 霽,霧瘴嵐氣收爭淨,採之可也。」

馮可賓《岕茶箋》:「茶,雨前精神未足,夏後則梗葉太粗。然以細嫩為妙,須當交夏時。時**看**風

日晴和,月露初收,親自監採入籃。如烈日之下,應防籃内鬱蒸,又須傘蓋,至舍 速傾於淨扁内薄攤,細揀枯枝病葉、蛸絲青牛之類,——剔去,方為精潔也。」

内湯須頻換新水,蓋熟湯能奪茶味也。」

陳眉公(11)《太平清話》:吳人於十月中採小春

茶,此時不獨逗漏花枝,而尤喜日光晴 暖。從此蹉過,霜淒雁凍,不復可堪

矣。

眉公云:採茶欲精,藏茶欲燥,烹茶欲 潔。

吳拭(12)云:山中採茶歌,

凄清哀婉, 韻態悠長,

一聲從雲際飄來,

人未嘗不潸然墮

淚。吳歌未便能

動人如此也。

熊明遇《岕山茶

記》: 貯茶器中, 先

以生炭火煅過,於烈日中

暴之,令火滅,乃亂插茶中。封

固罌口,覆以新磚,置於高爽近人處。霉天雨候,切忌發覆,須於清燥日開取。其空缺處,即當以箬 填滿,封閉如故,方為可久。

《雪蕉館記談》(13):明玉珍子升,在重慶取涪江青蟆石為茶磨,令宮人以武隆雪錦茶碾,焙以大足縣香霏亭海棠花,味倍於常。海棠無香,獨此地有香,焙茶尤妙。

《詩話》:顧渚湧金泉,每歲造茶時,太守先祭拜,然後水稍出。造貢茶畢,水漸減,至供堂茶畢, 已減半矣。太守茶畢,遂涸。北苑龍焙泉亦然。

《紫桃軒雜綴》⁽¹⁴⁾:「夭下有好茶,為凡手焙壞。有好山水,為俗子妝點壞。有好子弟,為庸師教壞。真無可奈何耳。」

「匡廬頂產茶,在雲霧蒸蔚中,極有勝韻,而僧拙於焙,瀹之為赤鹵,豈復有茶哉。」「戊戌春小住 東林,同門人董獻可、曹不隨、萬南仲,手自焙茶,有『淺碧從教如凍柳,清芬不遣雜花飛』之句。 既成,色香味殆絶。」

「顧渚,前朝名品,正以採摘初芽,加之法製,所謂『罄一畝之入,僅充半環』,取精之多,自然擅妙也。今碌碌諸葉茶中,無殊菜沈,何勝括目。」

⁽¹²⁾ 吳拭:字去塵,號通道人。

^{(13)《}雪蕉館紀談》:明孔邇撰。

「金華仙洞與閩中武夷俱良材,而厄於焙手。」

「埭(15)頭本草,市溪庵施濟之品,近有蘇焙者,以色稍青,遂混常價。」

《岕茶匯鈔》(16): 「岕茶不炒,甑中蒸熟,然後烘焙。緣其摘遲,枝葉微老,炒不能軟,徒枯碎耳。亦有一種細炒岕,乃他山炒焙,以欺好奇者。岕中人惜茶,決不忍嫩採,以傷樹本。余意他山摘茶,亦當如岕之遲摘老蒸,似無不可。但未經嘗試,不敢漫作。」「茶以初出雨前者佳,惟羅岕立夏開園。吳中所貴梗粗葉厚者,有蕭箬之氣,還是夏前六七日,如雀舌者,最不易得。」

《檀几叢書》:南岳貢茶,天子所嘗,不敢置品。縣官修貢期以清明日入山肅祭,乃始開園採造。視 松蘿、虎丘而色香豐美,自是天家清供,名曰片茶。初亦如岕茶製法,萬曆丙辰,僧稠蔭遊松蘿,乃 仿製為片。

馮時可《滇行記略》:滇南城外石馬井泉,無異惠泉。感通寺茶,不下天池、伏龍,特此中人不善 焙製耳。徽州松蘿舊亦無聞,偶虎丘—僧往松蘿庵,如虎丘法焙製,遂見嗜於天下。恨此泉不逢陸鴻 漸,此茶不逢虎丘僧也。

《湖州志》:長興縣木嶺金沙泉,唐時每歲造茶之所也,在湖、常二郡界,泉處沙中,居常無水。將造茶,二郡太守畢至,具儀注,拜敕祭泉,頃之發源。其夕清溢,供御者畢,水即微減:供堂者畢,水已半之:太守造畢,水即涸矣。太守或還旆稽期,則示風雷之變,或見鷙獸、毒蛇、木魅、陽睒之類焉。商旅多以顧渚水造之,無沾金沙者。今之紫筍,即用顧渚造者,亦甚佳矣。

高濂《八箋》: 藏茶之法,以箬葉封裹入茶焙中,兩三日一次,用火當如人體之溫。溫然,而濕潤 自去。若火多,則茶焦不可食矣。

周亮工《閩小記》:武夷、屴崱、紫帽龍山皆產茶。僧拙於焙,即採則先蒸而後焙,故色多紫赤, 只堪供宮中浣濯用耳。近有以松蘿法製之者,既試之,色香亦具足,經旬月,則紫赤如故。蓋製茶者,不過土著數僧。耳語三吳之法,轉轉相效,舊態畢露。此須如昔人論琵琶法,使數年不近,盡忘其故調,而後以三吳之法行之,或有當也。

徐茂吴云:實茶大甕底,置箬甕口,封閉倒放,則過夏不黃,以其氣不外洩也。子晉云:當倒放有

蓋缸内。缸宜砂底,則不生水而常燥。 加謹封貯,不宜見日,見日則生翳而味 損矣。藏又不宜於熱處。新茶不宜驟 用,貯過黃梅其味始足。

張大復《梅花筆談》:松蘿之香馥 馥,廟後之味閒閒,顧渚撲人鼻孔,齒 頰都異,久而不忘。然其妙在造,凡宇 内道地之產,性相近也,習相遠也。吾 深夜被酒,發張震封遺顧渚,連畷而 醒。

宗室文昭《古瓻集》:桐花頗有清味,因收花以熏茶,命之曰桐茶。有「長泉細火夜煎茶,覺有桐香入齒牙」之句。

王草堂《茶說》: 武夷茶自穀雨採至立夏,謂之頭春: 約隔二旬復採,謂之二春: 又隔又採,謂之三春。頭春葉粗味濃,二春三春葉漸細,味漸薄,且帶苦矣。夏末秋初又採一次,名為秋露,香更濃,味亦佳,但為來年計,惜之不能多採耳。茶採後以竹筐匀鋪,架於風日中,名曰晒青。俟其青色漸收,然後再加炒焙。陽羨岕片只蒸不炒,火焙以成。松蘿、龍井皆炒而不焙,故其色純。獨武夷炒焙兼施,烹出之時半青半紅,青者乃炒色,紅者乃焙色。茶採而攤,攤而摝,香氣發越即炒,過時不及皆不可。既炒既焙,復揀去其中老葉枝蒂,使之一色。釋超全詩云: 「如梅斯馥蘭斯馨,心閒手敏工夫細。」形容殆盡矣。

王草堂《節物出典》、《養生仁術》云:「穀雨日採茶,炒藏合法,能治痰及百病。」

《隨見錄》:「凡茶見日則味奪,惟武夷茶喜日曬。」

「武夷造茶,其岩茶以僧家所製者最為得法。至洲茶中採回時,逐片擇其背上有白毛者,另炒另焙, 謂之白毫,又名壽星眉。摘初發之芽,一旗未展者,謂之蓮子心。連枝二寸剪下烘焙者,謂之鳳尾、 龍鬚。要皆異其製造,以欺人射利,實無足取焉。

泡茶的用具

茶杯、茶匙、茶銚、茶壺、茶爐…等用具之講究,已非唐時可比擬了。

《御史台記》:唐制御史有三院:一曰台院,其僚為侍御史;二曰殿院,其僚為殿中侍御史;三曰察 院,其僚為監察御史。察院廳居南。會昌初,監察御史鄭路所葺禮察廳,謂之松廳,以其南有古松 也。刑察廳謂之魘廳,以寢於此者多夢魘也。兵察廳主掌院中茶,其茶必市蜀之佳者,貯於陶器,以 防暑濕。御史輒躬親臧啓,故謂之茶瓶廳。

《資暇集》印:「茶托子,始建中蜀相崔寧之女,以茶杯無襯,病其熨指,取碟子承之。既畷而杯 傾。乃以蠟環碟子之央,其杯遂定,即命工匠以漆代蠟環,進於蜀相。蜀相奇之,為製名而話於賓 親,人人為便。用於當代,是後傳者更環其底,愈新其製,以至百狀焉。」貞元初,青鄆油繒為荷葉 形,以襯茶碗,別為一家之碟。今人多云托子始此,非也。蜀相即今升平崔家,訊則知矣。」

《大觀茶論‧茶器》:「羅碾。碾以銀為上,熟鐵次之。槽欲深而峻,輪欲銳而薄。羅欲細而面緊。 碾心力而速。惟再羅,則入湯輕泛,粥面光凝,盡茶之色。」

> 色;茶多盞小,則受湯不盡。惟盞熱,則茶發立耐 久。」

「 第 ② 以 筋 竹 老 者 為 之 , 身 欲 厚 重 , 筅 欲 疏 勁 , 本 欲壯而末 心眇,當如劍脊之狀。蓋身厚重,則操之有 力而易於運用。筅疏勁如劍脊,則擊拂雖過而浮沫不 牛。」

「瓶宜金銀,大小之制,惟所裁給。注湯利害,獨瓶 之口嘴而已。嘴之口差大而宛直,則注湯力緊而不散。嘴 之末欲圓小而峻削,則用湯有節而不滴瀝。蓋湯力緊則發速有

節,不滴瀝則茶面不破。」

「夕之大小,當以 可受一盞茶為量。有 餘不足,傾勺煩數,茶必

冰矣。」

蔡襄《茶錄·茶器》:「茶焙,編 竹為之,裹以箬葉。蓋其上,以收火 也,隔其中,以有容也。納火其下,去茶

尺許,常溫溫然,所以養茶色香味也。」

「茶籠,茶不入焙者,宜密封裹,以箬籠盛之,置高處,切勿近濕氣。」

「砧椎,蓋以碎茶。砧以木為之,椎則或金或鐵,取於便用。」

「茶鈐,屈金鐵為之,用以炙茶。」

「茶碾,以銀或鐵為之。黃金性柔,銅及瑜石皆能生鉎。不入用。」

「茶羅,以絶細為佳。羅底用蜀東川鵝溪絹之密者,投湯中揉洗以罩之。」

「茶盞,茶色白,宜黑盞。建安所造者紺黑,紋如兔毫,其坯微厚,熁之久熱難冷,最為要用。出他處者,或薄或色紫,不及也。其青白盞,鬥試自不用。」

「茶匙要重,擊拂有力。黃金為上,人間以銀鐵為之。竹者太輕,建茶不取。」

「茶瓶要小者,易於候湯,且點茶注湯有準。黃金為上,若人間以銀鐵或瓷石為之。若瓶大畷存,停 久味過,則不佳矣。」

孫穆《雞林類事》:高麗方言,茶匙曰茶戍。

《清波雜志》:長沙匠者,造茶器極精緻,工直之厚,等所用白金之數,士大夫家多有之,置几案間,但知以侈靡相誇,初不常用也。凡茶宜錫,竊意以錫為合,適用而不侈。貼以紙,則茶味易損。

張芸叟云:呂由公家有荼羅子,一金飾,一棕欄。方接客索銀羅子,常客也;金羅子,禁近也;棕 欄,則公輔必矣。家人常挨排於屏間以候之。

《黃庭堅集‧同公擇詠茶碾》詩:要及新香碾一杯,不應傳寶到雲來。碎身粉骨方餘味,莫厭聲喧萬 壑雷。

陷谷《清異錄》:富貴湯當以銀銚煮之,佳甚。銅緋(3) 者水,錫売注茶,次之。

《蘇東坡集·揚州石塔試茶》詩: 坐客皆可人, 鼎器手自潔。

《秦少游集‧茶臼》詩: 幽人耽茗飲,刳木事搗攆。巧製合臼形,雅音伴柷 ⑷ 椌。

《文與可集‧謝許判官惠茶器圖》詩:成圖書茶器,滿幅寫茶詩。會說工全妙,深諳句特奇。

謝宗可《詠物詩‧茶筅》:此君一節瑩無瑕,夜聽松聲漱玉華。萬里引風歸蟹眼,半瓶飛雪起龍 芽。香凝翠發雲牛腳,濕滿蒼髯浪捲花。到手纖臺皆盡力,多因不負玉川家。

《乾淳歳時記》:禁中大慶會,用大鍍余弊,以五色果簇飣龍鳳,謂之繡茶。

《演繁露》(5): 《東坡後集二·從駕景靈宮》詩云:「病貪賜茗浮銅葉。」按今御前賜茶皆不用建 盞,用大湯斃,色正白,但其制樣似銅葉湯繁耳。銅葉色,黃褐色也。

周密《癸辛雜志》:宋時長沙茶具精妙甲天下。每副用白金三百星或五百星,凡茶之具悉備。外則

以大纓銀合貯之。趙南仲丞相帥潭,以黃金干兩為之,以進尚方。穆

陵大喜, 蓋内院之丁所不能為之。

楊基《眉庵集‧詠木茶爐》詩: 紺綠 仙人煉玉膚,花神為暴紫霞腴。九天清 淚沾明月,一點芳心托鷓鴣。肌骨已為 香魄死, 夢魂獨在露團枯。孀娥莫怨花 零落,分付餘醺與酪奴。

張源《茶錄》:「茶銚,金乃水母,銀備

剛柔,味不鹹澀。作銚最良。制必穿心,令火氣

⁽⁴⁾ 柷:番祝,木製之樂器。

易透。」

歸於鐵也。

「茶甌以白瓷為上,藍者次之。」

聞龍《茶箋》:茶鍑,山林隱逸, 水銚用銀尚不易得,何況鍑乎。若用之恆,

羅廩《茶解》:「茶爐,或瓦或竹皆可,而 大小須與湯銚稱。」「凡貯茶之器,始終貯茶, 不得移為他用。」

李如一《水南翰記》:韻書無蹩字,今人呼盛 茶酒器曰整。

《檀几叢書》: 品茶用甌, 白瓷為 良,所謂「素瓷傳靜夜,芳氣滿閑軒」 也。制宜弇口邃腸,色浮浮而香不散。

《茶說》:器具精潔,茶愈為之生色。今 時姑蘇之錫注,時大彬之沙壺,汴梁之錫 銚,湘妃竹之茶灶,宣成窯之茶盞,高人詞 客、賢士大夫,莫不為之珍重。即唐宋以來,茶具之 精,未必有如斯之雅致。

《聞雁齋筆談》(6):茶既就筐,其性必發於日,而遇知己於水。然非煮之茶灶、茶爐,則亦不佳。故 日飲茶富貴之事也。

《雪庵清史》:「泉冽性駛,非扃以金銀器,味必破器而走矣。有饋中泠泉於歐陽文忠者,公訝曰: 『君故貧士,何為致此奇貺 ⑺ ?』徐視饋器,乃曰:『水味盡矣。』噫!如公言,飲茶乃富貴事耶。嘗 考宋之大小龍團,始於丁謂,成於蔡襄。公聞而嘆曰:『君謨士人也,何至作此事。』東坡詩曰:

^{(6) 《}閻雁齋筆談》:明張大復撰。大復字星期,一字心,號寒山 (7) 柷:瞀祝,木製之樂器。 子,蘇州(今屬江蘇)人。

『武夷溪邊粟粒芽,前丁後蔡相籠加,吾君所乏豈此物,致養口體何陋耶。』此則二公又為茶敗壞多 矣。故余於茶瓶而有感。」

「茶鼎,丹山碧水之鄉,月澗雲龕之品,滌煩消渴,功誠不在芝朮下。然不有似泛乳花浮雲腳,則草 堂暮雲陰,松窗殘雪明,何以勺之野語清。噫!鼎之有功於茶大矣哉。故曰休有『立作菌蠢勢,煎為 潺湲聲』, 禹錫有『驟雨松風入鼎來, 白雲滿碗花徘徊』, 居仁有『浮花原屬三昧手, 竹齋自試魚眼 湯」,仲淹有『鼎磨雲外首山銅,瓶攜江上中泠水』,景編有『待得聲聞俱寂後,一甌春雪勝醍醐』。 噫!鼎之有功於茶大矣哉。雖然,吾猶有取廬仝『柴門反關無俗客,紗帽籠頭自煎吃』,楊萬里『老夫 平牛愛煮茗,十年燒穿折腳鼎」。如二君者,差可不負此鼎耳。」

馮時可《茶錄》: 芘莉, 一名筹筤, 茶籠也。犧木, 勺也, 瓢也。

《宜興志‧茗壺》:陶穴環於蜀山,原名獨山,東坡居陽羨時,以其似蜀中風景,改名蜀山。今山椒 建東坡祠以祀之,陶煙飛染,祠宇盡黑。

冒巢民云(8):茶壶以小為貴,每一客一壺,任獨 斟飲,方得茶趣。何也?壺小則香不渙散,味不

> 或未足,稍緩或已過,個中之妙,清 心自飲,化而裁之,存乎其人。

周高起《陽羨茗壺系》:「茶至 明代 ,不復碾屑和香藥製團餅,已 遠過古人。近百年中, 壺點銀錫及閩 豫瓷,而尚宜興陶,此又遠過前人處 也。陶曷取諸?取其製以本山土砂,能 發真茶之色香味,不但杜工部云『傾金

注玉驚人眼』,高流務以冤俗也。至名手所作,一

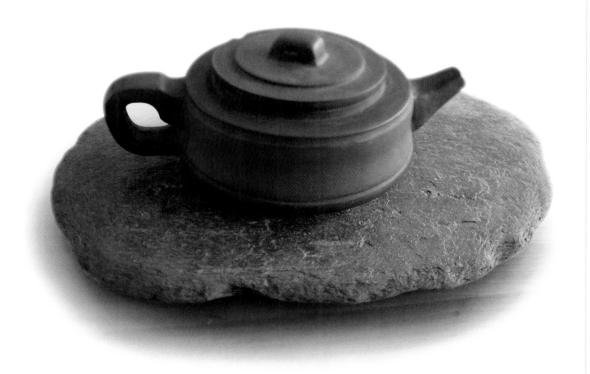

壺重不數兩,價每一二十金,能使土與黃金爭價。世日趨華,抑足感矣。」

「考其創始,自金沙寺僧,久而逸其名。又提學頤山吳公,讀書金沙寺中,有青衣供春者,仿老僧法為之。栗色暗暗,敦龐周正,指螺紋隱隱可按,允稱第一,世作龔春誤也。」

「萬曆間,有四大家:董翰、趙梁、玄錫、時期。朋即大彬父也。大彬號少山,不務妍媚,而樸雅堅栗,妙不可思,遂於陶人擅空群之目矣。此外則有李茂林、李仲芳、徐友泉:又大彬徒歐正春、邵文金、邵文銀、蔣伯荂四人;陳用卿、陳信卿、閔魯生、陳光甫:又婺源人陳仲美,重鎪疊刻,細極鬼工;沈君用、邵蓋、周後溪、邵二孫、陳俊卿、周季山、陳和之、陳挺生、承雲從、沈君盛、陳辰輩,各有所長。」

「徐友泉所自製之泥色,有海棠紅、朱砂紫、定窯、白冷、金黃、淡墨、沉香、水碧、榴皮、葵黃、 閃色、梨皮等名。」

「大彬鐫款,用竹刀畫之,畫法閑雅。」

「茶洗,式如扁壺,中加一盎,鬲而細竅,其底便於過水漉沙。茶藏以閉洗過之茶者。陳仲美、沈君 用各有奇製。水杓湯銚,亦有製之盡美者,要以椰瓢錫罐為用之恆。」

「茗壺宜小不宜大,宜淺不宜深。壺蓋宜盎不宜砥。湯力茗香,俾得團結氤氳,方為佳也。」

「壺若有宿雜氣,須滿貯沸湯滌之,乘熱傾去,即沒於冷水中,亦急出水瀉之,元氣復矣。」

許次紓《茶疏》:「茶盒以貯日用零茶,用錫為之,從大墵中分出,若用盡時再取。」

「荼壺,往時尚聾春,近日時大彬所製,極為人所重。蓋是粗砂製成,正取砂無土氣耳。」

臞仙云:茶甌者,予嘗以瓦為之,不用磁。以筍殼為蓋,以檞葉攢覆於上,如箬笠狀,以蔽其塵。

用竹架盛之,極清無比。茶匙以竹編成,細如笊籬樣,與

塵世所用者大不凡矣,乃林下出塵之物也。煎茶用銅

瓶不晃湯鉎,用砂銚亦嫌土氣,惟純錫為五金之

母,製銚能益水德。

謝肇制《五雜組》:宋初閩茶,北苑為 最。當時上供者,非兩府禁近不得賜,而人 家亦珍重愛惜。如王東城有茶囊,惟楊大年 至,則取以具茶,他客莫敢望也。

《支廷訓集》有〈湯蘊之傳〉,乃茶壺也。

文震亨《長物志》: 壺以砂者為上,既不奪 香,又無熟湯氣。錫壺為有趙良璧者亦佳。吳中 歸錫,嘉禾黃錫,價皆最高。

《讚牛八箋》(9):「茶銚、茶瓶,瓷砂為上,銅錫次之。

^{(9) 《}遵生八箋》:明高濂撰,其中「欽僎服食箋」下有「茶泉類」

竟並注茶,砂銚煮水為 上。茶盞惟宣窯墵盞為 最,質厚白瑩,樣式古 雅有等,宣窯印花色 風,式樣得中,而瑩然 如玉。次則嘉窰,心內 有茶字小盞為美。欲試 茶色黃白,豈容青花亂 之。注酒亦然,惟純白 色器皿為最上乘,餘品 皆不取。」

「試茶以滌器為第一 要。茶瓶、茶盞、茶匙

生鉎,致損茶味,必須先時洗潔則美。」

曹昭《格古要論》:古人吃茶、湯用擎,取其易乾不留滯。

陳繼儒〈試茶〉詩,有「竹爐幽討」、「松火怒飛」之句。竹茶爐出惠山者最佳。

《淵鑑類函·茗碗》:韓詩「茗碗纖纖捧」。

徐葆光《中山傳信錄》:琉球茶甌,色黃,描青綠花草,云出土噶喇。其質少粗無花,但作水紋者,出大島。甌上造一小木蓋,朱黑漆之,下作空心托子,製作頗工。亦有茶托、茶帚。其茶具、火爐與中國小異。

葛萬里《清異論錄》「⑩」:時大彬茶壺,有名釣雪,似帶笠而釣者。然無牽合意。

《隨見錄》:洋銅茶銚,來自海外。紅銅蕩錫,薄而輕,精而雅,烹茶最宜。

泡茶的方法

茶要好喝,除了茶葉製作講究外,用水、水溫各家都自有心得。

唐陸羽〈六羨歌〉:不羨黃金罍,不羨白玉杯;不羨朝入省,不羨暮入台;干羨萬羨西江水,曾向 竟陵城下來。

唐張又新《水記》: 故刑部侍郎劉公諱伯芻,於又新丈人行也。為學精博,有風鑒,稱較水之與茶 官者,凡七等:揚子江南零水第一,無錫惠山寺石水第二,蘇州虎丘寺石水第三,丹陽縣觀音寺井水 第四,大明寺井水第五,吴淞江水第六,淮水最下第七。余嘗具瓶於舟中,親挹而比之,誠如其說 也。客有熟於兩浙者,言搜訪未盡,余嘗志之。及刺永嘉,過桐廬江,至嚴瀨,溪色至清,水味甚 冷,煎以佳茶,不可名其鮮馥也,愈於揚子、南零殊遠。及至永嘉,取仙岩瀑布用之,亦不下南零,

以是知客之說信矣。

陸羽論水次第凡二十種:廬山康王谷水簾水第一,

無錫惠山寺石泉水第二, 蕲州蘭溪石下水第三,

峽州扇子山下蝦蟆口水第四,蘇州虎丘寺石泉 水第五,廬山招賢寺下方橋潭水第六,揚子 江南零水第七,洪州西川瀑布泉第八,唐州 桐柏縣淮水源第九,廬州龍池山嶺水第十, 丹陽縣觀音寺水第十一,揚州大明寺水第十 二, 漢江金州上游中零水第十三, 水苦。歸 州玉虚洞下香溪水第十四, 商州武關西洛水第 十五,吴淞江水第十六,天台山西南峰干丈瀑布 水第十七,柳州圓泉水第十八,桐廬嚴陵灘水第十

九,雪水第二十。用雪不可太冷。

唐顧況《論茶》:剪以文火細煙,煮以小 鼎長泉。

蘇廙《仙芽傳》第九卷載「作湯十六法」 謂:湯者,茶之司命。若名茶而濫湯,則與 凡味同調矣。煎以老嫩言,凡三品:注以緩 急言,凡三品:以器標者,共五品:以薪論 者,共五品。一得一湯,二嬰湯,三百壽 湯,四中湯,五斷脈湯,六大壯湯,七富貴 湯,八秀碧湯,九壓一湯,十纏口湯,十一 減價湯,十二法律湯,十三一面湯,十四宵 人湯,十五賤湯,十六魔湯。

丁用晦《芝田錄》: 唐李衛公德裕, 喜惠山泉, 取以烹茗。自常州到京, 置驛騎傳送,號曰「水遞」。後有僧某曰: 「請為相公通水脈。蓋京師有一眼井與惠山泉脈相通, 汲以烹茗, 味殊不異。」公問: 「井在何坊曲?」曰: 「昊天觀常住庫後是也。」因取惠山、昊天各一瓶, 雜以他水八瓶, 令僧辨晰。僧止取二瓶井泉, 德裕大加奇嘆。

《事文類聚》: 贊皇公李德裕居廊廟日,有 親知奉使於京口,公曰:「還日,金山下揚 子江南零水與取一壺來。」其人敬諾。及使 回舉棹日,因醉而忘之,泛舟至石城下方

憶,乃汲一瓶於汀中,歸京獻之。公飮後,嘆訝非常,曰:「江表水味有異於頃歲矣,此水頗似建業 石頭城下水也。」其人即謝過,不敢隱。

《河南通志》:盧仝茶泉在濟源縣。仝有莊,在濟源之通濟橋二里餘,茶泉存焉。其詩曰:「買得一 片田,濟源花洞前。」自號玉川子,有寺名玉泉。汲此寺之泉煎茶,有〈玉川子飲茶歌〉,句多奇警。

《番州志》:陸羽泉在蘄水縣鳳棲山下,一名蘭溪泉,羽品為天下第三泉也。嘗汲以烹茗,宋王元之 有詩。

無盡法師《天台志》:陸羽品水,以此山瀑布泉為天下第十七水。余嘗試飲,比餘翻溪、蒙泉殊 劣。余疑鴻漸但得至瀑布泉耳。苟遍歷天台,當不取金山為第一也。

《海錄》: 陸羽品水,以雪水第二十,以煎茶滯而太冷也。

陸平泉《茶寮記》: 唐秘書省中水最佳,故名秘水。

《檀几叢書》:唐天寶中,稠錫禪師名清晏,卓錫南岳澗上,泉忽迸石窟間,字曰真珠泉。師飲之清

甘可口,曰:「得此瀹吾鄉桐廬茶,不亦稱平!」

《大觀茶論》:水以輕清甘潔為美,用湯以魚蟹眼連絡迸躍為度。

《咸淳臨安志》: 棲霞洞内有水洞深不可測,水極甘冽。魏公嘗調以瀹 茗。又蓮花院有三井,露井最良,取以烹茗,清甘寒冽,品為小林第

干氏《談錄》: 公言茶品高而年多者, 心稍陳。遇有茶處, 春初取新 **芽輕炙**,雜而烹之,氣味自復在。襄陽試作甚佳,嘗語君謨,亦以為 然。

歐陽修《浮槎水記》;浮槎與龍池山皆在廬州界中,較其味不及浮槎 猿甚。而又新所記,以龍池為第十,浮槎之水棄而不錄,以此知又新**所** 失多矣。陸羽則不然,其論曰:「山水上,江次之,井為下,山水乳泉 石池浸流者上。」其言雖簡,而於論水盡矣。

蔡襄《茶錄》:「茶或經年,則香色味皆陳。煮時先於淨器中以沸湯漬之,刮去膏油。—兩重即 It。乃以鈴拑之,用微火炙乾,然後碎碾。若當年新茶,則不用此說。」

「碾時,先以淨紙密裹捶碎,然後熟碾。其大要,旋碾則色白,如經宿則色昏矣。」

「碾畢即羅。羅細則茶浮,粗則沫浮。」

「候湯最難,未熟則沫浮,過熟則茶沉。前世謂之蟹眼者,過熟湯也。況瓶中煮之不可辨,故曰候湯 最難。」

「茶少湯多則雲腳散,湯少茶多則粥面聚。建人謂之雲腳、粥面。鈔茶一錢匕,先注湯,調令極勻。 又添注入,環回擊拂。湯上盞,可四分則止,視其面色鮮白,著盞無水痕為絶佳。建安鬥試,以水痕 先退者為負,耐久者為勝,故校勝負之說,曰相去一水兩水。」

「茶有真香,而入貢者微以龍腦和膏,欲助其香。建安民間試茶,皆不入香,恐奪其真也。若烹點之際,又雜以珍果香草,其奪益甚,正當不用。」

陶谷《清異錄》:「饌茶而幻出物象於湯面者,茶匠通神之藝也。沙門福全生於金鄉,長於茶海, 能注湯幻茶成一句詩,如並點四甌,共一首絶句,泛於湯表。小小物類,唾手辦爾。檀越日造門求觀

湯戲。全自詠詩曰:『生成盞里水丹青,巧畫工夫學不成;

卻笑當時陸鴻漸,煎茶贏得好名聲。』」

「茶至唐而始盛。近世有下湯運上,別施妙 訣,使湯紋水脈成物象者,禽獸蟲魚花草之 屬,纖巧如畫,但須臾即就散滅,此茶之變 也。時人謂之『茶百戲』。」

「又有漏影春法。用縷紙貼盞,糝茶而去紙, 偽為花身。別以荔肉為葉,松實、鴨腳之類珍物 為蕊,沸湯點攪。」

《煮茶泉品》(1):予少得溫氏所著《茶說》,嘗識其水泉之

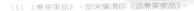

目,有二十焉。會西走巴峽,經蝦蟆窟,北憩蕪城,汲蜀岡井,東游故都,絕揚子江,留丹陽酌觀音泉,過無錫剌慧山水。粉槍末旗,蘇蘭薪桂,且鼎且缶,以飲以歠,莫不瀹 ② 氣滌慮,蠲 ③ 病析酲 ④ , 祛鄙吝之生心,招神明而還觀。信乎!物類之得宜,臭味之所感,幽人之佳尚,前賢之精鑒,不可及已。昔酈元善於《水經》,而未嘗知茶:王肅癖於茗飲,而言不及水表,是二美吾無愧焉。」

魏泰《東軒筆錄》:鼎州北百里有甘泉寺,在道左,其泉清美,最宜瀹茗。林麓回抱,境亦幽勝。 寇萊公謫守雷州,經此酌泉,志壁而去。未幾丁晉公竄朱崖,復經此,禮佛留題而行。天聖中,范諷 以殿中丞安撫湖外,至此寺睹二相留題,徘徊慨嘆,作詩以志其旁曰:「平仲酌泉方頓轡,謂之禮佛 繼南行;層戀下瞰嵐煙路,轉使高僧薄寵榮。」

張邦基《墨莊漫錄》:「元祐六年七夕 日,東坡時知揚州,與發運使晁端彦、吳 倅、晁無咎,大明寺汲塔院西廊井,與下院 蜀井二水校其高下,以塔院水為勝。」

「華亭縣有寒穴泉,與無錫惠山泉相同,並嘗之不覺有異,邑人知之者少。王荊公嘗有詩云:神震冽冰霜,高穴雪與平;空山渟 ⑤ 干秋,不出嗚咽聲:山風吹更寒,山月相 與清:北客不到此,如何洗煩酲。

羅大經《鶴林玉露》:余同年友李南金云:《茶經》以魚目、湧泉連珠為煮水之節。然後世瀹茶,鮮以鼎鍑(6),用瓶煮水,難以候視。則當以聲辨一沸、二沸、三沸之節。又陸氏之法,以末就茶鍑,故以第二沸為合量而下末。若今以湯就茶甌瀹之,則當

^{(2) :} 香越,1.疏通·2.用水煮物。

⁽³⁾ 蠲:音捐,除去。

⁽⁴⁾ 醒: 晉成, 酒醉神志不清。

⁽⁵⁾ 渟: 魯亭, 水止不動。

⁽⁶⁾ 鍑:音福,大口的釜。

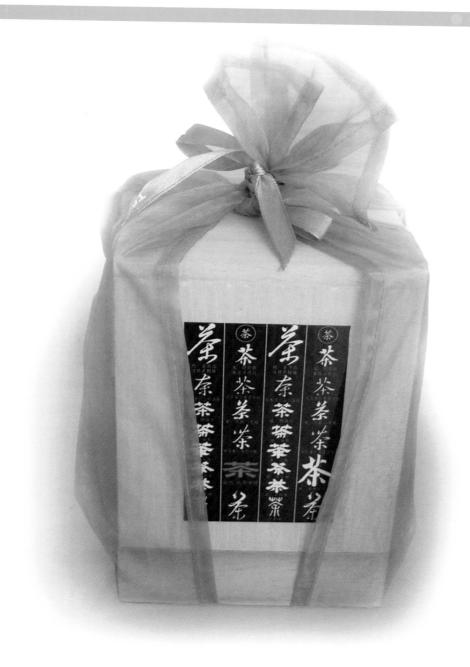

用背二涉三之際為合量也。乃為聲辨之詩曰:「砌蟲喞喞萬蟬催,忽有干車捆載來。聽得松風並澗水,急呼線色綠磁杯。」其論固已精矣。然瀹茶之法,湯欲嫩而不欲老。蓋湯嫩則茶味甘,老則過苦矣。若聲如松風澗水而遽瀹之,豈不過於老而苦哉。惟移瓶去火,少待其沸止而瀹之,然後湯適中而茶味甘。此南金之所未講也。因補一詩云:「松風桂雨到來初,急引銅瓶離竹爐。待得聲聞俱寂後,一既春雪勝醍醐。」

趙彦衛《雲麓漫鈔》:陸羽別天下水味,各立名品,有石刻行於世。《列子》云:孔子:「淄澠之合,易牙能辨之。」易牙,齊威公大夫。淄澠二水,易牙知其味,威公不信,數試皆驗。陸羽豈得其 清意平?

《黃山谷集》:瀘州大雲寺西偏崖石上,有泉滴瀝,一州泉味皆不及也。

林逋〈烹北苑茶有懷〉:石碾輕飛瑟瑟塵,乳花烹出建溪春。人閒絕品應難識,閑對茶經憶故人。

《東坡集》:「予頃自汴入淮泛江,溯峽歸蜀,飲江淮水蓋彌年。既至,覺井水腥澀,百餘日然後安之。以此知江水之甘於井也,審矣。今來嶺外,自揚子始飲江水,及至南康,江益清駛,水益甘,則又知南江賢於北江也。近度嶺入清遠峽,水色如碧玉,味益勝。今游羅浮,酌泰禪師錫杖泉,則清遠峽水又在其下矣。嶺外惟惠州人喜門茶,此水不虛出也。」

「惠山寺東為觀泉亭,堂日漪瀾,泉在亭中,二井石甃 ?? 相去咫尺,方圓異形。汲者多由圓井,蓋方動圓靜,靜清而動濁也。流過漪瀾從石龍口中出,下赴大池者,有土氣,不可汲。泉流冬夏不涸,張又新品為天下第二泉。」

《避暑録話》⁽⁸⁾ : 裴晉公詩云:「飽食緩行初睡覺,一甌新茗侍儿煎。脫巾斜倚繩床坐,風送水聲來 耳邊。」公為此詩心自以為得意,然吾山居七年,享此多矣。

馮璧〈東坡海南烹茶圖〉詩:講筵分賜密雲龍,春夢分明覺亦空。地惡九鑽黎火洞,天游兩腋玉川 風。

《萬花谷》:「黃山谷有〈井水帖〉云:『取井傍十數小石,置瓶中,令水不濁。』故〈詠慧山泉〉詩云『錫谷寒泉橢。石俱』,是也。石圓而長日木橢,所以澄水。」

⁽⁷⁾ 甃: 音咒, 井四周的牆。

「茶家碾茶,須碾著眉上白,乃為佳。曾茶山詩云:『碾處須看眉上白,分時為見眼中青。』」

《輿地紀勝》:竹泉,在荊州府松滋縣南。宋至和初,苦竹寺僧濬井得筆。後黃庭堅謫黔過之,視筆曰:此吾蝦蟆碚所墜。」因知此泉與之相通。其詩曰:「松滋縣西竹林寺,若竹林中甘井泉。巴人謾說蝦蟆碚,試裹春茶來就煎。」

周煇《清波雜志》:余家惠山,泉石皆為几案間物。親舊東來,數問松竹平安信。目時致陸子泉, 茗碗殊不落寞。然頃歲亦可致於汴都,但未免瓶盎氣。用細砂淋過,則如新汲時,號拆洗惠山泉。天 台竹瀝水,彼地人斷竹稍屈而取之盈甕,若雜以他水則亟敗。蘇才翁與蔡君謨比茶,蔡茶精用惠山泉 煮,蘇茶劣用竹瀝水煎,便能取勝。此說見江鄰几所著《嘉祐雜志》。果爾,今喜擊拂者,曾無一語及 之,何也?雙井因山谷乃重,蘇魏公嘗云:「平生薦舉不知幾何人,唯孟安序朝奉歲以雙井一甕為 餉。」蓋公不納苞苴,顧獨受此,其亦珍之耶。

《東京記》:文德殿兩掖有東西上閣門,故杜詩云:「東上閣之東,有井泉絶佳。」山谷〈憶東坡烹茶〉詩云:「閣門井不落第二,竟陵谷簾空誤書。」

陳舜俞《廬山記》:康王谷有水簾,飛泉破岩而下者二三十派。其廣七十餘尺,其高不可計。山谷

詩云:「谷簾煮甘露」是也。

孫月峰《坡仙食飲錄》: 唐人煮茶多用養,故醉能 詩云:「鹽損添常戒,薑宜著更誇。」據此,則 又有用鹽者矣。近世有此二物者,輒大笑之。然 茶之中等者,用薑煎,信佳。鹽則不可。

馮可賓《岕茶箋》: 茶雖均出於岕,有如蘭花香而味甘,過霉歷秋,開增烹之,其香愈烈,味若新沃。以湯色尚白者,真洞山也。他嶰初時亦香,秋則索然矣。

《群芳譜》:世人情性嗜好各殊,而茶事則十人而

九。竹爐火候,茗碗清緣。煮引風之碧雲,傾浮花之雪乳。非借湯勛,何昭茶德。略而言之,其法有 石:一曰擇水,二曰簡器,三曰忌溷,四曰慎煮,五曰辨色。

《吳興掌故錄》(*):湖州金沙泉,至元中,中書省遣官致祭,一夕水溢,溉田干畝,賜名瑞應泉。《職方志》:廣陵蜀岡上有井,日蜀井,言水與西蜀相通。茶品天下水有二十種,而蜀岡水為第七。《遵生八箋》:凡點茶,先須熁盞令熱,則茶面聚乳,冷則茶色不浮。熁音舠,火迫也。

陳眉公《太平清話》:「余嘗酌中冷,劣於惠山,殊不可解。後考之,乃知陸羽原以廬山谷簾泉為第一。《山疏》云:『陸羽《茶經》言,瀑瀉湍激者勿食。今此水瀑瀉湍激無如矣,乃以為第一,何也?又云液泉在谷簾側,山多雲母,泉其液也,洪纖如指,清冽甘寒,遠出谷簾之上,乃不得第一,又何也?又碧琳池東西兩泉,皆極甘香,其味不減惠山,而東泉尤洌。』」

「蔡君謨『湯取嫩而不取老』,蓋為團餅茶言耳。今旗芽槍甲,湯不足則茶神不透,茶色不明。故茗 戰之捷,尤在五沸。」

徐渭《煎茶七類》:「煮茶非漫浪,要須其人與茶品相得,故其法每傳於高流隱逸,有煙霞泉石磊

確於胸次間者。」「品泉以井水為下。井取汲多者,汲多則水活。」

「候湯眼鱗鱗起,沫餑鼓泛,投 茗器中。初入湯少許,俟湯茗相投 即滿注,雲腳漸開,乳花浮面,則 味全。蓋古茶用團餅碾屑,味易 出。葉茶驟則乏味,過熟則味昏底 滯。」

張源《茶錄》:「山頂泉清而輕,山下泉清而重,石中泉清而甘,砂中泉清而洌,土中泉清而

厚。流動者良於安靜,負陰者勝於向陽。山削者泉寡,山秀者有神。真源無味,真水無香。流於黃石 為佳,瀉出青石無用。」

「湯有三大辨:一日形辨,二日聲辨,三日捷辨。形為内辨,聲為外辨,捷為氣辨。如蝦眼、蟹眼、魚目連珠,皆為萌湯,直至湧沸如騰波鼓浪,水氣全消,方是純熟:如初聲、轉聲、振聲、駭聲,皆為萌湯,直至無聲,方是純熟:如氣浮一縷、二縷、三縷,及縷亂不分,氤氳繚繞,皆為萌湯,直至氣直衝貫,方是純熟。」蔡君謨因古人製茶碾磨作餅,則見沸而茶神便發。此用嫩用不用老也。今時製茶,不假羅碾,全具元體,湯須純熟,元神始發也。」

「爐火通紅,茶銚始上。扇起要輕疾,待湯有聲,稍稍重疾,斯文武火之候也。若過於文,則水性柔,柔則水為茶降:過於武,則火性烈,烈則茶為水制,皆不足於中和,非茶家之要旨。」

「投茶有序,無失其宜。先茶後湯,曰下投;湯半下茶,復以湯滿,曰中投;先湯後茶,曰上投。夏 宜上投,冬宜下投,春秋宜中投。」

「不宜用惡木、敝器、銅匙、銅銚、木桶、柴薪、煙煤、麩炭、粗童、惡婢、不潔巾帨 ⁽¹⁰⁾,及各色 果實香藥。」

謝肇制《五雜組》:「唐薛能〈茶詩〉云:『鹽損添嘗戒,薑宜著更誇』。煮茶如是,味安佳?此或在竟陵翁未品題之先也。至東坡〈和寄茶〉詩云:『老妻稚子不知愛,一半已入薑鹽煎』。則業覺其非矣,而此習猶在也。今江右及楚人,尚有以薑煎茶者,雖云古風,終覺未典。」

「閩人苦山泉難得,多用雨水,其味甘不及山泉,而清過之。然自淮而北,則雨水苦黑,不堪煮茗矣。惟雪水,冬月藏之,入夏用,乃絶佳。夫雪固雨所凝也,宜雪而不宜雨,何哉?或曰:北方瓦屋不淨,多用穢泥塗塞故耳。」

「古時之茶,日煮,日煮,日煎。須湯如蟹眼,茶味方中。今之茶惟用沸湯投之,稍著火即色黃而味澀,不中飲矣。乃知古今煮法亦自不同也。」「蘇才翁 ⁽¹¹⁾ 鬥茶用天台竹瀝水,乃竹露,非竹瀝也。若今醫家用火逼竹取瀝,斷不宜茶矣。」

顧元慶《茶譜》:煎茶四要:一擇水,二洗茶,三候湯,四擇品。點茶三要:一滌器,二熁盞,三

擇果。

熊明遇《岕山茶記》: 烹茶,水之功居六。無山泉則用天水,秋雨為上,梅雨次之。秋雨冽而白,梅雨醇而白。雪水,五穀之精也,色不能白。養水須置石子於甕,不惟益水,而白石清泉,會心亦不在遠。

《雪庵清史》:「余性好清苦,獨與茶宜。幸近茶鄉,恣我飲啜。乃友人不辨三火三沸法,余每過飲,非失過老,則失之太嫩,致令甘香之味蕩然無存,蓋誤於李南金之說耳。如羅玉露之論,乃為得

火候也。友曰: 『吾性惟好讀書,玩佳山水,作佛事,或時醉花前,不愛水厄,故不精於火候。昔人有言:釋滯消壅,一日之利暫佳,瘠氣耗精,終身之害斯大,獲益則歸功茶力,貽害則不謂茶災。甘受俗名,緣此之故。』噫!茶冤甚矣。不聞禿翁之言:釋滯消壅,清苦之益實多,瘠氣耗精,情欲之害最大,獲益則不謂茶力,自害則反謂茶殃。且無火候,不獨一茶。讀書而不得其趣,玩山水而不會其情,學佛而不破其宗,好色而不飲其韻,皆無火候者也。豈余愛茶而故為茶吐氣哉,亦欲以此清苦之味,與故人共之耳!

「煮茗法有六要:一日別,二日水,三日火,四日湯,五日器,六日飲。有粗茶,有散茶,有末茶,有餅茶;有研者,有熬者,有煬者,有舂者。余幸得產茶方,又兼得烹茶六要,每遇好朋,便手自煎烹。但願一甌常及真,不用撐腸拄腹文字五干卷也。故曰飲之時,義遠矣哉。」

田藝蘅《煮泉小品》: 「茶,南方嘉木,日用之 不可少者。品固有媺惡, 若不得其水,且煮之不得 其宜,雖佳弗佳也。但飲 泉覺爽,啜茗忘喧,謂非 膏粱紈 可語。爰著《煮 泉小品》,與枕石漱流者 商焉。」

「陸羽嘗謂,『烹茶於 所產處無不佳,蓋水土之 宜也。』此論誠妙。況旋

摘旋瀹,兩及其新耶。故《茶譜》亦云『蒙之中頂茶,若獲一兩,以本處水煎服,即能祛宿疾』,是也。今武林諸泉,惟龍泓入品,而茶亦惟龍泓山為最。蓋茲山深厚高大,佳麗秀越,為兩山之主。故其泉清寒甘香,雅宜煮茶。虞伯生詩:『但見瓢中清,翠影落群岫:烹煎黃金芽,不取穀雨後。』姚公綬詩:『品嘗願渚風斯下,零落《茶經》奈爾何。』則風味可知矣,又況為葛仙翁煉丹之所哉。又其上為老龍泓,寒碧倍之,其地產茶,為南北兩山絕品。鴻漸第錢塘天竺、靈隱者為下品,當未識此耳。而《郡志》亦只稱寶雲、香林、白雲諸茶,皆有水有茶,不可以無火,非謂其真無火也,失所宜也。李約云:『茶須活火煎』,蓋謂炭火之有焰者。東坡詩云『活水仍將活火烹』,是也。余則以為山中不常得炭,且死火耳,不若枯松枝為妙。遇寒月,多拾松實房蓄,為煮茶之具,更雅。」

「人但知湯候,而不知火候。火然則水乾,是試火當先於試水也。《呂氏春秋》:伊尹說湯五味, 『九沸九變,火為之紀。」

許次紓《茶疏》:「甘泉旋汲,用之斯良,丙舍在城,夫豈易得。故宜多汲,貯以大甕,但忌新

器,為其火氣未退,易於敗水,亦易生蟲。久用則善,最嫌他用。水性忌木,松杉為甚。木桶貯水, 其害滋甚,挈瓶為佳耳。」

「沸速,則鮮嫩風逸。沸遲,則老熟昏鈍,故水入銚,便須急煮。候有松聲,即去蓋,以息其老鈍。 蟹眼之後,水有微濤,是為當時。大濤鼎沸,旋至無聲,是為過時。過時老湯,決不堪用。」

「茶注、茶銚、茶飢,最宜蕩滌,飲事甫畢,餘瀝殘葉,必盡去之。如或少存,奪香敗味。每日晨 興,心以沸湯滌過,用極熟麻布向内拭乾,以竹編架覆而庋之燥處,烹時取用」。「味若龍泓,清馥雋 永甚。余嘗——試之,求其茶泉雙絶,兩浙罕伍云。」

「山厚者泉厚、山奇者泉奇,山清者泉清,山幽者泉幽,皆佳品也。不厚則薄,不奇則蠢,不清則 濁,不幽則喧,必無用矣。」。「江,公也,衆水共入其中也。水共則味雜,故曰江水次之。其水取去 人遠者,蓋去人遠,則湛深而無蕩漾之離耳。」

「嚴陸瀨,一名七里灘,蓋沙石上曰瀨、曰灘也,總謂之浙江。但潮汐不及,而且深澄,故入陸品

耳。余嘗清秋泊釣台下, 取囊中武夷、金華二茶試 之,固一水也,武夷則黃 而燥冽,金華則碧而清 香,乃知擇水當擇茶也。 鴻漸以婺州為灾,而清臣 以白乳為武夷之右,今優 劣頓反矣。意者所謂離其 處,水功其半者耶。」

「去泉再遠者,不能曰 汲。須遣誠實山僮取之, 以冤石頭城下之偽。蘇子 瞻愛玉女河水,付僧調水符以取之,亦惜其 不得枕流焉耳。故曾茶山〈謝送惠山 泉〉詩有『舊時水遞費經營』之 句。」

「湯嫩則茶味不出,過 沸則水老而茶乏。惟 有花而無衣,乃得點瀹之候 耳。」

「三人以上,止熱一爐。如五六人,便當兩鼎爐,用 一董,湯方調適。若令兼作, 恐有參差。」

「火心以堅木炭為上。然木 性未盡,尚有餘煙,煙氣入 湯,湯必無用。故先燒令紅,去其

煙焰,兼取性力猛熾,水乃易沸。既紅之後,方授水器,乃急扇之。愈速愈妙,毋令手停。停過之 湯,寧棄而再烹。」「茶不宜近陰室、廚房、市喧、小兒啼、野性人、僮奴相哄、酷熱齋舍。」

羅廩《茶解》:「茶色白,味甘鮮,香氣撲鼻,乃為精品。茶之精者,淡亦白,濃亦白,初潑白,久貯亦白。味甘色白,其香自溢,三者得則俱得也。近來好事者,或慮其色重,一注之水,投茶數片,味固不足,香亦窅(12)然,終不免水厄之誚,雖然,尤貴擇水。」

「香以蘭花為上,蠶豆花次之。」「煮茗須甘泉,次梅水。梅雨如膏,萬物賴以滋養,其味獨甘。梅 後便不堪飲。大甕滿貯,投伏龍肝一塊以澄之,即灶中心乾土也,乘熱投之。」

「李南金謂,當背二涉三之際為合量。此真賞鑒家言。而羅鶴林懼湯老,欲於松風澗水後,移瓶去

火,少待沸止而瀹之。此語亦未中窾。殊不知湯既老矣,雖去火何救哉。」

「貯水甕置於陰庭,覆以紗帛,使晝挹天光,夜承星露,則英華不散,靈氣常存。假令壓以木石,封以紙箬,暴於日中,則内閉其實,外耗其精,水神敝矣,水味敗矣。」

《考槃餘事》:「今之茶品與《茶經》迥異,而烹製之法,亦與蔡、陸諸人全不同矣。」

「始如魚目微微有聲為一沸,緣邊湧泉如連珠為二沸,奔濤濺沫為三沸。其法非活火不成。若薪火方交,水釜才熾,急取旋傾,水氣未消,謂之嫩。若人過百息,水逾十沸,始取用之。湯已失性,謂之老。老與嫩皆非也。」

《夷門廣牘》:虎丘石泉,舊居第三,漸品第五。以石泉渟泓,皆雨澤之積,滲竇之黃也。況闔廬墓 隊,當時石工多閉死,僧衆上棲,不能無穢濁滲入。雖名陸羽泉,非天然水。道家服食,禁尸氣也。

《六研齋筆記》(13):「武林西湖水,取貯大缸,澄澱六七日。有風雨則覆,晴則露之,使受日月星之氣。用以烹茶,甘醇有味,不遜慧麓。以其溪谷奔注,涵浸凝渟,非復一水,取精多而味自足耳。以是知,凡有湖陂大浸處,皆可貯以取澄,絕勝淺流。陰井昏滯腥薄,不堪點試也。」

「古人好奇,飲中作百花熟水,又作五色飲,及冰蜜、糖藥種種各殊。余以為皆不足尚。如值精茗適

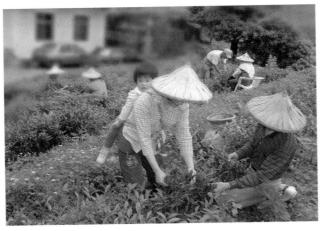

乏,細斫松枝瀹湯,漱咽而已。」

《竹懶茶衡》:處處茶皆有,然勝處未 暇悉品。姑據近道日御者:虎丘氣芳而 味薄,乍入盎,菁英浮動,鼻端拂拂如 蘭初析,經喉吻亦快然,然心惠麓水, 甘醇足佐其寡薄。龍井味極腆厚,色如 淡金,氣亦沉寂,而咀咽之久,鮮腴潮 舌,又必借虎跑空寒熨齒之泉發之,然 後飲者,領售永之滋,無昏滯之恨耳。

松雨齋《運泉約》:吾輩竹雪神期,

松風齒頰,暫隨飲啄人間,終擬 逍遙物外。名山未即, 塵海何 辭。然而搜奇煉句,液瀝易枯; 滌滯洗蒙,茗泉不廢。月團三 百,喜折魚緘:槐火一篝,驚翻 蟹眼。陸季疵之著述,即奉典 型;張又新之編摩,能無鼓吹。 昔衛公宦達中書,頗煩遞水;杜 老潛居夔峽,險叫濕雲。今者, 環處惠麓,逾二百里而遙;問渡 松陵,不三四日而致。登新捐 舊,轉手妙若轆轤;取便費廉, 用力省於桔槔。凡吾清士,咸赴 嘉盟。運惠水:每壜償舟力費銀 三分,水壜價及壜蓋自備不計。 水至,走報各友,令人自抬。每 月上旬斂銀,中旬運水。月運一 次,以致清新。願者書號於左, 以便登冊,並開壜數,如數付 銀。某月某日付。松雨齋主人謹訂。

《岕茶匯鈔》:「烹時先以上品泉水滌烹器,務鮮務潔。次以熱水滌茶葉,水若太滾,恐一滌味損, 當以竹箸夾茶於滌器中,反覆洗蕩,去塵土、黃葉、老梗既盡,乃以手搦乾,置滌器内蓋定。少刻開 視,色青香冽,急取沸水潑之。夏先貯水入茶,冬先貯茶入水。」

「茶色貴白,然白亦不難。泉清瓶潔、葉少、水洗,旋烹旋暖,其色自白,然真味抑鬱,徒為目食耳。若取青綠,則天池、松蘿及之最下者,雖冬月,色亦如苔衣,何足為妙。若余所收真洞山茶,自穀雨後五日者,以湯蕩浣,貯壺良久,其色如玉。至冬則嫩綠,味甘色淡,韻清氣醇,亦作嬰兒肉香。而芝芬浮蕩,則虎丘所無也。」

《洞山茶系》:岕茶德全,策勛惟歸洗控。沸湯潑葉即起,洗鬲斂其出液。候湯可下指,即下洗鬲,排蕩沙沫。復起,並指控乾閉之,茶藏候投。蓋他茶欲按時分投,惟岕既經洗控,神理綿綿,止須上投耳。

《天下名勝志》:「宜興縣湖汶鎮,有於潛泉,竇穴闊二尺許,狀如井。其源狀流潛通,味頗甘冽, 唐修茶貢,此泉亦遞進。」

「洞庭縹緲峰西北,有水月寺,寺東入小青塢,有泉瑩澈甘涼,冬夏不涸。宋李彌大名之曰『無礙泉』。」「安吉州碧玉泉為冠,清可鑑髮,香可瀹茗。」

徐獻忠《水品》:「泉 甘者,試稱之必厚重,其 所由來者運大使然也。江 中南零水,自岷江發源數 千里,始澄於兩石間,其 性亦重厚,故甘也。」 「處士《茶經》,不但擇 水,其火用炭或勁薪。其 炭曾經燔(14)為腥氣所 及,及膏木敗器不用之。 古人辨勞薪之味,始有旨 也。」「山深厚者,雄大

者,氣盛麗者,必出佳泉。」

張大復《梅花筆談》:茶性必發於水,八分之茶遇十分之水,茶亦十分矣。八分之水試十分之茶,茶只八分耳。

《岩棲幽事》:黃山谷賦:「洶洶乎如澗松之發清吹;浩浩乎如春空之行白雲。」可謂得煎茶三昧。

《劍掃》:煎茶乃韻事,須人品與茶相得。故其法往往傳於高流隱逸,有煙霞泉石磊塊胸次者。

《湧幢小品》:「天下第四泉,在上饒縣北茶山寺。唐陸鴻漸寓其地,即山種茶,酌以烹之,品其等為第四。邑人尚書楊麒讀書於此,因取以為號。」「余在京三年,取汲德勝門外水烹茶,最佳。」「大内御用井,亦西山泉脈所灌,真天漢第一品,陸羽所不及載。」「俗語」『芒種逢壬便立霉』,奪後積水烹茶,甚香冽,可久藏,一交夏至便迥別矣。試之良驗。」「家居苦泉水難得,自以意取尋常水煮滾,入大磁缸,置庭中避日色。俟夜天色皎潔,開缸受露,凡三夕,其清澈底。積垢二三寸,亟取出,以墁盛之,烹茶與惠泉無異。」

聞龍《它泉記》吾鄉四陲皆山,泉山在在有之,然皆淡而不甘。獨所謂它泉者,其源出自四明,自 洞抵埭,不下三數百里。水色蔚藍。素砂白石,粼粼見底。清寒甘滑,甲於郡中。

《玉堂叢語》:黃諫常作京師泉品,郊原玉泉第一,京城文華殿東大庖井第一。後謫廣州,評泉以雞爬井為第一,更名學士泉。

吳栻云:武夷泉出南山 · 者,皆潔冽味短。北山泉味 · 迴別。蓋兩山形似而脈不同 · 也。予攜茶具共訪得三十九 處,其最下者亦無硬冽氣 質。

王新城《隴蜀餘聞》:百 花潭有巨石三,水流其中,

汲之煎茶,清冽異於他水。

《居易錄》:濟源縣段少司空園,是玉川子煎茶處。中有二泉,或曰玉泉,去盤谷不十里:門外一水 曰漭水,出王屋山。按《通志》,玉泉在瀧水上,盧仝煎茶於此,今《水經注》不載。

《分甘餘話》:一水,水名也。酈元《水經注·渭水》:「又東會一水,發源吳山。」《地理志》:「吳山,古汧山也,山下石穴,水溢石空,懸波側注。」按此即一水之源,在靈應峰下,所謂「西鎭靈湫」是也。余丙子祭告西鎮,常品茶於此,味與西山玉泉極相似。

《古夫于亭雜錄》:唐劉伯芻品水,以中泠為第一,惠山虎丘次之。陸羽則以康王谷為第一,而次以惠山。古今耳食者,遂以為不易之論。其實二子所見,不過江南數百里內之水,遠如峽中蝦蟆碚,才一見耳。不知大江以北如吾郡,發地皆泉,其著名者七十有二。以之烹茶,皆不在惠泉之下。宋李文叔格非,郡人也,當作《濟南水記》,與《洛陽名園記》並傳。惜《水記》不存,無以正二子之陋耳,謝在杭品平生所見之水,首濟南趵突,次以益都孝婦泉。青州范公泉,而尚未見章邱之百脈泉。右皆吾郡之水,二子何嘗多見。予嘗題王秋史。

二十四泉草堂云:「翻憐陸鴻漸,跬步限江東」,正此意也。

陸次雲《湖壖雜記》:龍井泉從龍口中瀉出。水在池内,其氣恬然。若遊人注視久之,忽波瀾湧 起,如欲雨之狀。

張鵬翮《奉使日記》: 葱嶺乾澗側有舊二井,從旁掘地七八尺,得水甘冽,可煮茗。字之曰「塞外第一泉」。

《廣輿記》:「永平灤州有扶蘇泉,甚甘冽。秦太子扶蘇嘗憩此。」

「江寧攝山干佛嶺下,石壁上刻隸書六字,曰:『白乳泉試茶亭』。」

「鍾山八功徳水,一清、二冷、三香、四柔、五甘、六淨、七不饐 (15)、八蠲痾。」

「丹陽玉乳泉,唐劉伯芻論此水為天下第四。」

「寧州雙井在黃山谷所居之南,汲以造茶,絶勝他處。」

「杭州孤山下有金沙泉,唐白居易嘗酌此泉,甘美可愛。視其地沙光燦如金,因名。」

「安陸府沔陽有陸子 泉,一名文學泉。唐陸羽 嗜茶,得泉以試,故 名。」

《增訂廣興記》: 玉泉山,泉出石罅間,因鑿石為螭頭,泉從口出,味極甘美。瀦為池,廣三丈,東跨小石橋,名曰玉泉垂虹。

《武夷山志》:山南虎 嘯岩語兒泉,濃若停膏,瀉杯中鑑毛髮,味甘而 博,啜之有軟順意。次則 天柱三敲泉,而茶園喊泉 可伯仲矣。北山泉味迎 別。小桃源一泉,高地尺

許,汲不可竭,謂之高泉,純遠而逸,致韻雙發,愈廢愈想愈深,不可以味名也。次則接筍之仙掌露,其最下者,亦無硬冽氣質。

《中山傳信錄》:琉球烹茶,以茶末雜細粉少許入碗,沸水半甌,用小竹帚攪數十次,起沫滿甌面為度,以敬客。且有以大螺殼烹茶者。

《隨見錄》:安慶府宿松縣東門外,孚玉山下福昌寺旁井,曰龍井,水味清甘,瀹茗甚佳,質與溪泉較重。

茶要怎麼喝?

想「碧雲引風吹不斷,白花浮光凝碗面」,領受「六碗通仙靈,七碗雨腋習習清風 生」,請看各家如何喝茶。

盧仝〈茶歌〉:日高丈五睡正濃,軍將扣門驚周公。口傳諫議送書信,白絹斜封三道印。開緘宛見諫議面,手閱月團三百片。聞道新年入山裡,蟄蟲驚動春風起。天子未嘗陽羨茶,百草不敢先開花。仁風暗結珠蓓蕾,先春抽出黃金芽。摘鮮焙芳旋封裹,至精至好且不奢。至尊之餘合王公,何事便到山人家。柴門反關無俗客,紗帽籠頭自煎吃。碧雲引風吹不斷,白花浮光凝碗面。一碗喉吻潤:二碗破弧悶:三碗搜枯腸,惟有文字五干卷:四碗發輕汗,平生不平事,盡向毛孔散:五碗肌骨清:六碗通仙靈:七碗吃不得也,唯覺兩腋習習清風生。

[唐]馮贄〈記事珠〉:建人謂鬥茶曰茗戰。

《北堂書鈔》:杜育〈荈賦〉云:「茶能調神、和內、解倦、除慵。」

《續博物志》(1): 南人好飲茶,孫皓以茶與韋曜代酒,謝安詣陸納設茶果而已。北人初不識此,唐開元中,泰山靈岩寺有降魔師,教學禪者以不寐法,令人多作茶飲,因以成俗。

《大觀茶論》:「點茶不一,以分輕清重濁,相稀稠得中,可欲則止。《桐君錄》云:『若有餑,飲 之官人,雖多不為貴也。』

「夫茶以味為上,香甘重滑,為味之全。惟北苑、壑源之品兼之。卓絶之品,真香靈味,自然不同。」

「茶有真香,非龍麝可擬。要須蒸及熟而壓之,及乾而研,研細而造,則和美具足。入盞則馨香四達,秋爽灑然。」

「點茶之色,以純白為上真,青白為次,灰白次之,黃白又次之。天時得於上,人力盡於下,茶必純白。青白者,蒸壓微生。灰白者,蒸壓過熟。壓膏不盡則色青暗。焙火太烈則色昏黑。」

《蘇文忠集》:「予去黃十七年,復與彭城張聖途、丹陽陳輔之同來院。僧梵英葺治堂宇,比舊加嚴

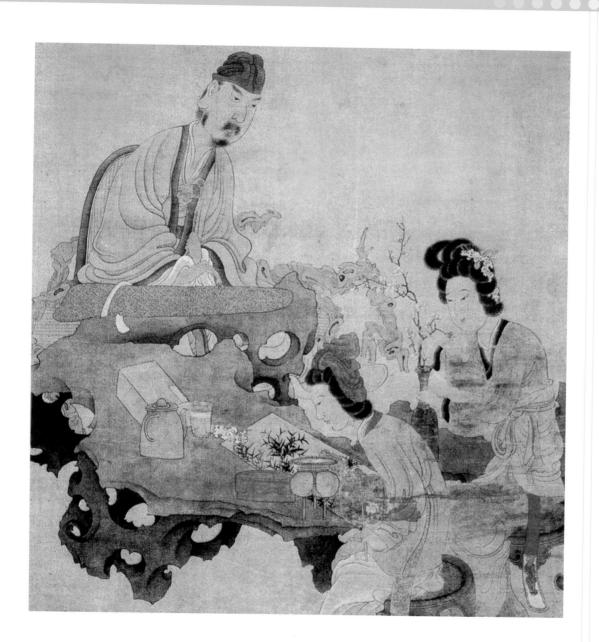

潔, 若飲芳冽。予問: 『此新茶耶?』英曰: 『茶性新舊交則香味復。』予嘗見知琴者言, 琴不百年, 則桐之生意不盡, 緩急清濁常與雨陽寒暑相應。此理與茶相近, 故並記之。」

王燾集《外台秘要》有〈代茶飲子〉,詩云:「格韻高絶惟山居。逸人乃當作之。予嘗依法治服,其利膈調中,信如所云。而其氣味,乃一帖煮散耳,與茶了無干涉。」「〈月兔茶〉詩:環非環,決非決,中有迷離玉兔兒。一似佳人裙上月,月圓還缺缺還圓,此月一缺圓何年。君不見,門茶公子不忍門小團,上有雙銜綬帶雙飛鸞。」「坡公嘗遊杭州諸寺,一日飲釅茶七碗,戲書云:『示病維摩原不病,在家靈運已忘家。何須魏帝一丸藥,且盡慮全七碗茶』。」

《侯鯖錄》:東坡論茶。除煩已膩,世固不可一日無茶,然暗中損人不少,故或有忌而不飲者。昔人云,自茗飲盛後,人多患氣、患黃,雖損益相半,而消陰助陽,益不償損也。吾有一法,常自珍之,每食已,輒以濃茶漱口,頰膩既去,而脾胃不知。凡肉之在齒間,得茶漱滌,乃盡消縮,不覺脫去,毋煩挑刺也。而齒性便苦緣此漸堅密,蠹疾自已矣。然率用中茶,其上者亦不常有。間數日一畷,亦不為害也。此大是有理,而人罕知者,故詳述之。

白玉蟾〈茶歌〉:味如甘露勝醍醐,服之頓覺沉痾蘇。身輕便欲登天衢,不知天上有茶無。

唐庚《鬥茶記》:政和三年三月壬戌,二三君子相與,鬥茶於寄傲齋。予為取龍塘水烹之,而第其品。吾聞茶不問團銙,要之貴新:水不問江井,要之貴活。千里致水,偽固不可知,就令識真,已非活水。今我提瓶走龍塘,無數千步。此水宜茶,昔人以為不減清遠峽。每歲新茶,不過三月至矣。罪戾之餘,得與諸公從容談笑此,汲泉煮茗,以取一時之適,此非吾君之力歟!

蔡襄《茶錄》:茶色貴白,而餅茶多以珍膏油其面,故有青黃紫黑之異。善別茶者,正如相工之視 人氣色也,隱然察之於內,以肉理潤者為上。既已末之,黃白者受水昏重,青白者受水詳明,故建安 人鬥試,以青白勝黃白。

張淏《雲谷雜記》: 飲茶不知起於何時。

歐陽公〈集古錄跋〉云:「茶之見前史,蓋自魏晉以來有之。」予按《晏子春秋》,嬰相齊景公時, 食脫粟之飯,炙三弋五卵茗菜而已。又漢王褒〈僮約〉有「五陽」買茶」之語。則魏晉之前已有之 矣。但當時雖知飲茶,未若後世之盛也。考郭璞注《爾雅》云:「樹似梔子,冬生葉,可煮作羹飲。」 然茶至冬味苦,豈可作羹飲耶?飲之令人少睡,張華得之以為異聞,遂載之《博物志》。非但飲茶者 鮮,識茶者亦鮮。至唐陸羽著《茶經》三篇,言茶甚備,天下益知飲茶。其後尚茶成風。回紇入朝, 始驅馬市茶。德宗建中間,趙贊始興茶稅。興元初雖詔罷,貞元九年,張滂復奏請,歲得緡錢四十 萬。今乃與鹽酒同佐國用,所入不知幾倍於唐矣。

《品茶要錄》:「余嘗論茶之精絕者,其白合未開,其細如麥,蓋得青陽之輕清者也。又其山多帶砂石,而號佳品者,皆在山南,蓋得朝陽之和者也。余嘗事閒,乘晷景之明淨,適亭軒之瀟洒,—一皆取品試。既而神水生於華池,愈甘而新,其有助乎。」

「昔陸羽號為知茶,然羽之所知者,皆今之所謂茶草。何哉?如鴻漸所論,蒸筍並葉,畏流其膏,蓋草茶味短而淡,故常恐去其膏。建茶力厚而甘,故惟欲去其膏。又論福建為未詳,往往得之,其味極佳。由是觀之,鴻漸其未至建安敞。」

謝宗《論茶》:候蟾背之芳香,觀蝦目之沸湧。故細漚花泛,浮餑雲騰,昏俗塵勞,一啜而散。

《黃山谷集》: 品茶一人得神,二人得趣,三人得味,六七人是名施茶。

沈存中《夢溪筆談》: 芽茶古人謂之雀舌、麥顆, 言其至嫩也。今茶之美者, 其質素良, 而所植之 土又美, 則新芽一發, 便長寸餘, 其細如針。惟芽長為上品, 以其質乾、土力皆有餘故也。如雀舌、

麥顆者,極下材耳。乃北人不識,誤為 品題。予山居有《茶論》,且作〈嘗茶〉 詩云:「誰把嫩香名雀舌,定來北客未 曾嘗:不知靈草天然異,一夜風吹一寸 長。」

《遵生八箋》: 茶有真香,有佳味,有 正色。烹點之際,不宜以珍果香草雜 之。奪其香者,松子、柑橙、蓮心、木 瓜、梅花、茉莉、薔薇、木樨之類是 也。奪其色者,柿餅、膠棗、火桃、楊

梅、橘餅之類是也。凡飲佳茶,去果方覺清絶,雜之則味無辨矣。若欲用之,所宜則惟核桃、榛子、 瓜仁、杏仁、欖仁、栗子、雞頭、銀杏之類,或可用也。

徐渭《煎茶七類》:「茶入口,先須灌湫,次復徐啜,俟甘津潮舌,乃得真味。若雜以花果,則香 昧俱奪矣。」

「飲茶宜涼台靜室,明窗曲几,僧寮道院,松風竹月,晏坐行吟,清淡把卷。」

「飲茶宜翰卿墨客,緇衣羽士,逸老散人,或軒冕中之超軼世味者。」

「除煩雪滯,滌酲破睡,譚渴書倦,是時茗碗策勛,不減凌煙。」

許次紓《茶疏》:「握茶手中,俟湯入壺,隨手投茶,定其浮沉,然後瀉啜,則乳嫩清滑,而馥郁

於鼻端。病可令起,疲可令爽。」

「一壺之茶,只堪再巡。初巡鮮美,再巡甘醇,三巡則意味盡矣。余嘗與客戲論,初巡為婷婷裊裊十三餘,再巡為碧玉破瓜年,三巡以來,綠葉成陰矣。所以茶注宜小,小則再巡已終,寧使餘芬剩馥尚留葉中,猶堪飯後供廢嗽之用。」「人必各手一甌,毋勞傳送。再巡之後,清水滌之。」

「若巨器屢巡,滿中瀉飲,待停少溫,或求濃苦,何異農匠作勞,但資口腹,何論品賞,何知風味 乎?」

《煮泉小品》:「唐人以對花啜茶為殺風景,故王介甫詩云『金谷干花莫漫煎』。其意在花,非在茶也。余意以為金谷花前,信不宜矣,若把一甌,對山花啜之,當更助風景,又何必羔兒酒也。」

「茶如佳人,此論最妙,但恐不宜山林間耳。昔蘇東坡詩云『從來佳茗似佳人』,曾茶山詩云『移人

仙丰道骨,不浼煙霞。若夫桃臉柳腰,亟宜屏諸銷

尤物衆談誇』,是也。若欲稱之山林,當如毛女麻姑,自然

金帳中,毋令汙我泉石。」

「茶之團者、片者,皆出於碾磑之末,既損 真味,復加油垢,即非佳品,總不若今之 芽茶也,蓋天然者自勝耳。曾茶山〈日鑄 茶〉詩云『寶銙自不乏,山芽安可無』, 蘇子瞻〈壑源試焙新茶〉詩云『要知玉 雪心腸好,不是膏油首面新』,是也。且 末茶瀹之有屑,滯而不爽,知味者當自辨 之。」煮茶得宜,而飲非其人,猶汲乳泉以 灌蒿蕕,罪莫大焉。飲之者一吸而盡,不暇辨 味,俗莫甚焉。」

「人有以梅花、菊花、茉莉花荐茶者,雖風韻可賞,究

損茶味。如品佳茶,亦無事此。」

「今人荐茶,類下茶果,此尤近俗。是縱佳者,能損茶味,亦宜去之。且下果則必用匙,若金銀,大 非山居之器,而銅又生鉎,皆不可也。若舊稱北人和以酥酪,蜀人入以白土,此皆蠻飲,固不足責。」

羅廩《茶解》:「茶通仙靈,然有妙理。」

「山堂夜坐,汲泉煮茗,至水火相戰,如聽松濤,傾瀉入杯,雲光瀲灩。此時幽趣,故難與俗人言矣。」

顧元慶《茶譜》: 品茶八要: 一品、二泉、三烹、四器、五試、六候、七侶、八勛。

張源《茶錄》:「飲茶以客少為貴,眾則喧,喧則雅趣乏矣。獨畷曰幽,二客曰勝,三四曰趣,五 六曰泛,七八曰施。」 「釃②不官早,飲不宜遲。釃早則茶神未發,飲遲則妙馥先消。」

《雲林遺事》:倪元鎭素好飲茶,在惠山中,用核桃、松子肉和真粉,成小塊如石狀,置於茶中飲之,名曰清泉白石茶。

間龍《茶箋》:東坡云:蔡君謨嗜茶,老病不能飲,日烹而玩之。可發來者之一笑也。孰知千載之下有同病焉。余嘗有詩云:「年老耽彌甚,脾寒量不勝。」去烹而玩之者希矣。因憶老友周文甫,自少至老,茗碗薰爐,無時暫廢。飲茶日有定期:旦明、晏食、禺中、晡時、下舂、黄昏凡六舉,而客至烹點不與焉。壽八十五,無疾而卒。非宿植清福,烏能畢世安享?視好而不能飲者,所得不既多乎。嘗蓄一襲春壺,摩挲寶愛,不啻掌珠。用之既久,外類紫玉,内如碧雲,真奇物也。後以殉葬。

《快雪堂漫錄》:昨同徐茂吴至老龍井買茶,山民十數家各出茶。茂吳以次點試,皆以為鷹,曰:真者甘香而不冽,稍冽便為諸山贗品。得一二兩以為真物,試之,果甘香若蘭。而山民及寺僧,反以茂 吴為非,吾亦不能置辨。偽物亂真如此。茂吴品茶,以虎丘為第一,常用銀一兩餘購其斤許。寺僧以 茂吴精鑒,不敢相欺。他人所得,雖厚價亦贗物也。子晉云:本山茶葉微帶黑,不甚青翠。點之色白 如玉,而作寒豆香,宋人呼為白雲茶。稍綠便為天池物。天池茶中雜數莖虎丘,則香味迥別。虎丘其

茶中王種耶! 岕茶精者, 庶幾妃后, 天 池、龍井便為臣種, 其餘則民種矣。

熊明遇《岕山茶記》:茶之色重、味 重、香重者,俱非上品。松羅香重,六安 味苦而香與松羅同。天池亦有草萊氣,龍 井如之。至雲霧則色重而味濃矣。嘗啜虎 丘茶,色白而香似嬰兒肉,真稱精絶。

邢士襄《茶說》: 夫茶中著料,碗中著 果,譬如玉貌加脂,蛾眉染黛,翻累本色 矣。

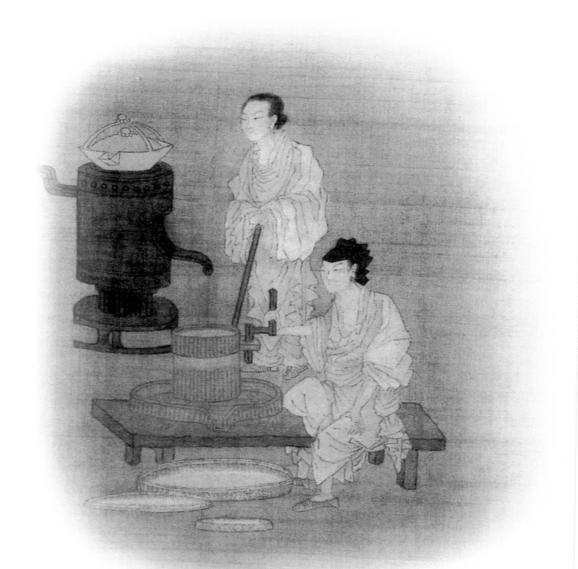

馬可竇《岕茶箋》:茶宜無事、佳客、幽坐、吟詠、揮翰、徜徉、睡起、宿酲、清供、精舍、會心、賞鑒、文僮。茶忌不如法、惡具、主客不韻、冠裳苛禮、葷餚雜陳、忙冗、壁間案頭多惡趣。

謝在杭 ③《五雜組》:「昔人謂:『揚子江心水,蒙山頂上茶』,蒙山在蜀雅州,其中峰頂尤極險穢,虎狼蛇虺所居,採得其茶,可蠲百疾。今山東人以蒙陰山下石衣為茶當之,非矣。然蒙陰茶性亦冷,可治胃熱之病。」「凡花之奇香者,皆可點湯。《遵生八箋》云:『芙蓉可為湯』,然今牡丹、薔薇、玫瑰、桂、菊之屬,採以為湯,亦覺清遠不俗,但不若茗之易致耳。」

「北方柳芽初茁者,採之入湯,云其味勝茶。曲阜孔林楷木,其芽可以烹飲。閩中佛手、柑、橄欖為湯,飲之清香,色味亦旗槍之亞也。又或以綠豆微炒,投沸湯中傾之,其色正綠,香味亦不減新茗。 個宿荒村中覓茗不得者,可以此代也。」

《穀山筆塵》: 六朝時,北人猶不飲茶,至以酪與之較,惟江南人食之甘。至唐始興茶稅。宋元以來,茶目遂多,然皆蒸乾為末,如今香餅之制,乃以入貢,非如今之食茶,止採而烹之也。西北飲茶不知起於何時。本朝以茶易馬,西北以茶為藥,療百病皆瘥(4),此亦前代所未有也。

《金陵瑣事》:思屯,乾道人,見萬鎡手軟膝酸,云:「係五臟皆火,不必服藥,惟武夷茶能解之。」 茶以東南枝者佳,採得烹以澗泉,則茶豎立,若以井水即橫。

《六研齋筆記》:「茶以芳冽洗神,非讀書談道,不宜褻用。然非真正契道之士。茶之韻味,亦未易評量。餘嘗笑時流持論,貴嘶聲之曲,無色之茶。嘶近於啞,古之繞樑遏雲,竟成鈍置。茶若無色, 芳冽必減,且芳與鼻觸,冽以舌受,色之有無,目之所審。根境不相攝,而取衷於彼,何其謬耶!」

「虎丘以有芳無色,擅茗事之品。顧其馥郁不勝蘭,止與新剝豆花同調,鼻之消受,亦無幾何。至於 入口,淡於勺水,清冷之淵,何地不有,乃煩有司章程,作僧流棰楚哉。」

《紫桃軒雜綴》:「天目清而不醨⁽⁵⁾,苦而不螫,正堪與緇流漱滌。筍蕨、石瀬則太寒儉,野人之飲耳。松羅極精者方堪入供,亦濃辣有餘,甘芳不足,恰如多財賈人,縱復蘊藉⁽⁶⁾,不免作蒜酪氣。分水貢芽,出本不多。大葉老根,潑之不動,入水煎成,番有奇味。荐此茗時,如得干年松柏根作石鼎薰燎,乃足稱其老氣。」「雞蘇佛、橄欖仙,宋人詠茶語也。雖蘇即薄荷,上口芳辣。橄欖久咀回甘。

⁽³⁾ 在杭:明謝肇淛之字。著《五雜組》:又作《五雜俎》。

⁽⁴⁾ 蹇:音蠻彳另、,病癒。

⁽⁵⁾ 醨:音雕,淡薄的酒。

⁽⁶⁾ 蘊藉:含蓄有餘。

合此二者,庶得茶蘊,曰仙、曰佛,當於空玄虛寂中,嘿嘿證入。不具是舌根者,終難與說也。」「賞名花不宜更度曲,烹精茗不必更焚香,恐耳目口鼻互牽,不得全領其妙也。」「精茶不宜潑飯,更不宜沃醉。以醉則燥渴,將滅裂吾上味耳。精茶豈止當為俗客吝?倘是日汩汩塵務,無好意緒,即烹就,寧俟冷以灌蘭,斷不令俗腸汙吾茗君也。」「羅山廟後岕精者,亦芬芳回甘。但嫌稍濃,乏雲露清空之韻。以兄虎丘則有餘,以父龍井則不足。」「天地通俗之才,無遠韻,亦不致嘔噦♡寒月。諸茶晦黯無色,而彼獨翠綠媚人,可念也。」

屠赤水 (8) 云:茶於穀雨候晴明日採制者,能治痰嗽、療百疾。

《類林新詠》:顧彦先曰:「有味如臛ఄఄ,飲而不醉;無味如茶,飲而醒焉。醉人何用也。」

徐文長《秘集致品》:茶宜精舍,宜雲林,宜磁瓶,宜竹灶,宜幽人雅士,宜衲子 (10) 仙朋,宜永晝清談,宜寒宵兀坐,宜松月下,宜花鳥間,宜清流白石,宜綠蘚蒼苔,宜素手汲泉,宜紅妝掃雪,宜船頭吹火,宜竹里飄煙。

《芸窗清玩》:茅一相云:「余性不能飲酒,而獨耽味於茗。清泉白石可以濯五臟之汙,可以澄心氣之哲。服之不已,覺兩腋習習,清風自生。吾讀〈醉鄉記〉,未嘗不神遊焉。而間與陸鴻漸、蔡君謨上下其議,則又爽然自釋矣。」

《三才藻異》:雷鳴茶產蒙山頂,雷發收之,服三兩換骨,四兩為地仙。

《聞雁齋筆談》:趙長白自言:「吾生平無他幸,但不曾飲井水耳。」此老於茶,可謂能盡其性者。 今亦老矣,甚窮,大都不能如曩時,猶摩挲萬卷中作《茶史》,故是天壤間多情人也。

袁宏道《瓶花史》:賞花,茗賞者上也,譚賞者次也,酒賞者下也。

《茶譜》:《博物志》云:「飲真茶令人少眠。」此是實事,但茶佳乃效,且須末茶飲之。如葉烹者,不效也。

⁽⁷⁾ 臟: 音約, 氣逆發聲。

⁽⁸⁾ 屬赤水:屬隆之號。

⁽¹⁰⁾ 衲子:和尚自稱。

《太平清話》:琉球國亦曉烹茶。設古鼎於几上,水將沸時投茶末一匙,以湯沃之。少頃奉飲,味清香。

《藜床沉餘》:長安婦女有好事者,曾侯家睹彩箋曰:「一輪初滿,萬戶皆清。若乃狎處衾幃,不惟辜負蟾光,竊恐嫦娥生妒。涓於十五、十六二宵,聯女伴同志者,一茗一爐,相從卜夜,名曰「伴嫦娥」。凡有冰心,佇垂玉允。朱門龍氏拜啓。

沈周〈跋茶錄〉: 樵海先生真隱君子也。平日不知朱門為何物,日偃仰於青山白雲堆中,以一瓢消磨半生。蓋實得品茶三昧,可以羽翼桑苧翁之所不及,即謂先生為茶中董狐可也。

王晫《快說續記》:春日看花,郊行一二里許,足力小疲,口亦少渴。忽逢解事僧邀至精舍,未通 姓名,便進佳茗,踞竹床連畷數甌,然後言別,不亦快哉。

衛泳 《枕中秘》:讀罷吟餘,竹外茶煙輕揚;花深酒後,鐺中聲響初

浮。個中風味誰知,盧居士可與言者:心下快活自省,黃宜州豈欺 我哉。

江之蘭《文房約》:「詩書涵聖脈,草木栖 (11) 神明。一草 一木,當其含香吐艷,倚檻臨窗,真足賞心悦目,助我幽思。 亟宜烹蒙頂石花,悠然啜飲。」

「扶輿沆瀣,往來於奇峰怪石間,結成佳茗。故幽人逸士, 紗帽籠頭,自煎自吃。車聲羊腸,無非火候,苟飲不盡,且漱 棄之,是又呼陸羽為茶博士之流也。」

高士奇《天禄識餘》:飲茶或云始於梁天監中,見《洛陽伽藍記》,非也。按《吳志·韋曜傳》:「孫皓每宴饗,無不竟日,曜不能飲,密賜茶荈⁽¹²⁾以當酒。」如此言,則三國時已知飲茶矣。逮唐中世,榷茶遂與煮海相抗,迄今國計賴之。

《中山傳信錄》:琉球茶甌頗大,斟茶止二三分,用果一小塊貯匙内。

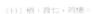

此學中國獻茶法也。

王復禮《茶說》: 花晨月夕,賢主嘉賓,縱談古今,品茶次第,天壤間更有何樂。奚俟膾鯉包羔,金罍⁽¹³⁾玉液,痛飲狂呼,始為得意也。范文正公云:「露芽錯落一番榮,綴玉含珠散嘉樹: 斗茶味兮輕醍醐, 斗茶香兮薄蘭芷。」沈心齋云:「香含玉女峰頭露,潤帶珠簾洞口雲。」可稱岩茗知己。

陸鑑《虎丘茶注補》:鑑親採數嫩葉,與茶侶湯愚公小焙烹之,真作豆花香。昔之鬻 (14) 虎丘茶者,盡天池也。

陳鼎《滇黔紀遊》:貴州羅漢洞,深十餘里,中有泉一泓,其色如黝,甘香清冽。煮茗則色如渥丹,飲之唇齒皆赤,七日乃復。

《瑞草論》云:茶之為用味寒,若熱渴、凝悶胸、目澀、四肢煩、百節不舒,聊四五啜,與醍醐甘露 抗衡也。

《本草拾遺》:「茗味苦,微寒,無毒,治五臟邪氣,益意思,令人少臥,能輕身、明目、去痰、消渴、利水道。」

「蜀雅州名山茶有露鋑芽、籛芽,皆云火之前者,言採造於禁火之前也。火後者次之。又有枳殼芽、枸杞芽、枇杷芽,皆治風疾。又有皀莢芽、槐芽、柳芽,乃上春摘其芽,和茶作之,故今南人輸官茶,往往雜以衆葉,唯茅蘆、竹箬之類,不可以入茶。自餘山中草木、芽葉,皆可和合,而椿柿葉尤奇。真茶性極冷,惟雅州蒙頂出者,溫而主療疾。」

李時珍《本草》:服蔵靈仙、土茯苓者,忌飲茶。

《群芳譜》:療治方:氣虛、頭痛,用上春茶末,調成膏,置瓦盞内覆轉,以巴豆四十粒,作一次燒,煙熏之,曬乾乳細,每服一匙。別入好茶末,食後煎服立效。又赤白痢下,以好茶一斤,炙搗為末,濃煎一二盞,服久痢亦宜。又二便不通,好茶、生芝麻各一撮,細嚼,滾水沖下,即通,屢試立效。如嚼不及,擂爛滾水送下。

《隨見錄》:《蘇文忠集》載,憲宗賜馬總治泄痢、腹痛方:以生薑和皮切碎如粟米,用一大錢並草 茶相等煎服。元祐二年,文潞公得此疾,百藥不效,服此方而癒。

⁽¹²⁾ 荈:音喘,晚採的茶。

⁽¹³⁾ 橋:音雷,盛酒的大壶。

與茶有關的事

茶爲什麼稱作「酪奴」?陸羽何時成爲民間的「茶神」?這些疑問一一可解。

《晉書》:溫嶠表遣取供御之調,條列真上茶干片,茗三百大薄。

《洛陽伽藍記》印:王肅初入魏,不食羊肉及酪漿等物,常飯鯽魚羹,渴飲茗汁。京師士子道肅一飲一斗,號為漏厄。後數年,高祖見其食羊肉酪粥甚多,謂肅曰:「羊肉何如魚羹?茗飲何如酪漿?」肅對曰:「羊者是陸產之最,魚者乃水族之長,所好不同,並各稱珍,以味言之,甚是優劣。羊比齊魯大邦,魚比邾莒小國,唯茗不中與酪作奴。」高祖大笑。彭城王勰謂肅曰:「卿不重齊魯大邦,而愛邾莒小國,何也?」肅對曰:「鄉曲所美,不得不好。」彭城王復謂曰:「卿明曰顧我,為卿設邾莒之食,亦有酪奴。」因此呼茗飲為略奴。時給事中劉縞,慕肅之風,專習茗飲。彭城王謂縞曰:「卿不慕王侯八珍,而好蒼頭水厄。海上有逐臭之夫,里内有學顰之婦,以卿言之,即是也。」蓋彭城王家有吳奴,故以此言戲之。後梁武帝子西丰侯蕭正德歸降時,元義欲為設茗,先問:「卿於水厄多少?」正德不曉義意,答曰:「下官生於水鄉,而立身以來,未遭陽候②之難。」元義與舉坐之客皆笑焉。

《海錄碎事》:晉司徒長史王濛,字仲祖,好飲茶,客至輒飲之。士大夫甚以為苦,每欲候濛必云:「今日有水厄。」《續搜神記》(3):桓宣武有一督將,因時行病後虛熱,更能飲,復茗一斛二斗乃飽,才減升合,便以為不足,非復一日。家貧,後有客造之,正遇其飲復茗,亦先聞世有此病,仍令更進五升,

乃大計,有一物出如升大,有口,形質

^{(1) 《}洛陽伽藍記》:後魏楊衒之撰。

⁽²⁾ 陽侯:水神名,古之諸侯,有罪自投江。

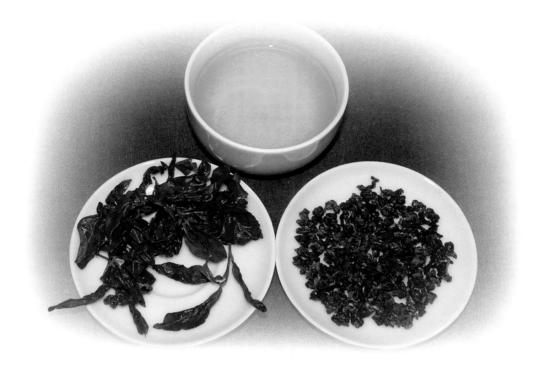

縮皺,狀似牛肚。客乃令置之於盆中,以一斛二斗復澆之,此物噏⑷之都盡,而止覺小脹。又增五 升,便悉混然從口中湧出。既吐此物,其病遂瘥。或問之:「此何病?」客答云:「此病名斛二瘕。」 《潛確類書》⑸:進士權紓文云:隋文帝微時,夢神人易其腦骨,自爾腦痛不止。後遇一僧曰:「山 中有茗草,煮而飲之當癒。」帝服之有效,由是人競採畷。因為之贊,其略曰:「窮春秋,演河圖, 不如載茗一車。」

《唐書》:太和七年,罷吳蜀冬貢茶。太和九年,王涯獻茶,以涯為榷茶使,茶之有稅自涯始。十二 月,諸道鹽鐵轉運榷茶使令孤楚奏:『榷茶不便於民。』從之。」「陸龜蒙嗜茶,置園顧渚山下,歲取 租茶,自判品第。張又新為《水說》七種,其二惠山泉、三虎丘井、六淞江水。人助其好者,雖百里 為致之。日登舟設篷席,寶 ® 束書、茶灶、筆床、釣具往來。江湖間俗人造門,罕

覯其面。時謂江湖散人,或號天隨子、甫里先生,自比涪翁、漁父、江上丈

人。後以高士徵,不至。」

《國史補》(*):「故老云,五十年前多患熱黃,坊曲有專以烙黃為業者。灞濂諸水中,常有畫坐至暮者,謂之浸黃。近代悉無,而病腰腳者多,乃飲茶所致也。」

「韓晉公滉聞奉天之難,以夾練囊盛茶末,遣健步以進。」

「党魯使西番,烹茶帳中,番使問:『何為者?』魯曰: 『滌煩消渴,所謂茶也。』番使曰:『我亦有之。』取出以示

曰:『此壽州者,此顧渚者,此蘄門者。』」

唐趙璘《因話錄》:陸羽有文學,多奇思,無一物不盡其妙,茶術最著。始造煎茶法,至今鬻茶之家,陶其像,置煬突間,祀為茶神,云宜茶足利。鞏縣為瓷偶人,號「陸鴻漸」,買十茶器得一鴻漸, 市人沽茗不利,輒灌注之。復州一老僧是陸僧弟子,常誦其〈六羨歌〉,且有〈追感陸僧〉詩。

唐吳晦《摭言》:鄭光業策試,夜有同人突入,吳語曰:「必先必先,可相容否?」光業為輟半鋪之地。其人曰:「仗取一勺水,更托煎一碗茶。」光業欣然為取水、煎茶。居二日,光業狀元及第, 其人啓謝曰:「既煩取水,更便煎茶。當時不識貴人,凡夫肉眼,今日俄為後進,窮相骨頭。」

唐李義山《雜纂》:富貴相:搗藥碾茶聲。

唐馮贄《煙花記》:建陽進茶油花子餅,大小形制各別,極可愛。宮嬪縷金於面,皆以淡妝,以此 花餅施於鬢上,時號北苑妝。

唐《玉泉子》:崔蠡知制誥丁太夫人憂,居東都里第時,尚苦節嗇,四方寄遺茶藥而已,不納金 帛,不異寒素。

《顏魯公帖》:廿九日南寺通師設茶會,咸來靜坐,離諸煩惱,亦非無益。足下此意,語虞十一,不可自外耳。顏直卿頓道。

《開元遺事》:逸人王休居太白山下,日與僧道異人往還。每至冬時,取溪冰敲其晶瑩者煮建茗,共 賓客飲之。

《李鄴候家傳》 $^{(8)}$: 皇孫奉節王好詩,初煎茶加酥椒之類,遺泌求詩,泌戲賦云:「旋沫翻成碧玉池,添酥散出琉璃眼。」奉節王即德宗也。

《中朝故事》:有人授舒州牧,贊皇公德裕謂之曰:「到彼郡日,天柱峰茶可惠數角。」其人獻數十斤,李不受。明年罷郡,用意精求,獲數角投之。李閱而受之曰:「此茶可以消酒食毒。」乃命烹一觥,沃於肉食内,以銀合閉之。詰旦視其肉,已化為水矣。衆服其廣識。

段公路《北戶錄》:前朝短書雜說,呼茗為薄,為夾。又梁《科律》有薄茗、干夾云云。

唐蘇鶚《杜陽雜編》:唐德宗每賜同昌公主饌,其茶有綠華、紫英之號。

《鳳翔退耕傳》:元和時,館閣湯飲待學士者,煎麒麟草。

溫庭筠《採茶錄》:李約字存博,汧公子也。一生不近粉黛,雅度簡遠,有山林之致。性嗜茶,能 自煎,嘗謂人曰:「當使湯無妄沸,庶可養茶。始則魚目散布,微微有聲:中則四際泉湧,累累若貫 珠:終則騰波鼓浪,水氣全消。此謂老湯三沸之法,非活火不能成也。」客至不限甌數,竟日爇火, 執持茶器弗倦。曾奉使行至陝州硤石縣東,愛其渠水清流,旬日忘發。

《南部新書》(9):「杜豳公悰,位極人臣,富貴無比。當與同列言平生不稱意有三:其一為澧州刺史,其二貶司農卿,其三自西川移鎮廣陵,舟次瞿塘,為駭浪所驚,左右呼喚不至,渴甚,自潑湯茶吃也。」「大中三年,東都進一僧,年一百二十歲。宣皇問服藥而致此?僧對曰:『臣少也賤,不知藥。性本好茶,至處惟茶是求,或出日過百餘碗,如常日亦不下四五十碗。』因賜茶五十斤,令居保壽寺,名飲茶所曰茶寮。」

「有胡生者,失其名,以釘鉸為業,居霅溪而近白苹洲。去厥居十餘步有古墳,胡生每瀹茗必奠酹之。嘗夢一人謂之曰:『吾姓柳,平生善為詩而嗜茗。及死,葬室在子今居之側,常銜子之惠,無以為報,欲教子為詩。』胡生辭以不能,柳強之曰:『但率子言之,當有致矣。』既寤,試構思,果若有冥助者。厥後遂工焉,時人謂之『胡釘鉸詩』。柳當是柳惲也。又一說。列子終於鄭,今墓在郊藪,

^{(8)〈}李鄴侯家傳〉:一作〈鄴侯家傳〉, 唐李繁撰。

張又新《煎茶水記》:代宗朝,李季卿刺湖州,至維揚逢陸處士鴻漸。李素熟陸名,有傾蓋之歡,因之赴郡。泊揚子驛,將食,李曰:「陸君善於茶,蓋天下聞名矣,況揚子南零水又殊絕。今者二妙,干載一遇,何曠之乎。」命軍士謹信者操舟挈瓶,深詣南零。陸利器以俟之。俄水至,陸以勺揚其水曰:「江則江矣,非南零者,似臨岸之水。」使曰:「某操舟深入,見者累百,敢虚紿乎?」陸不言,既而傾諸盆,至半,陸遽止之,又以勺揚之曰:「自此南零者矣。」使蹶然大駭,伏罪曰:「某自南零費至岸,舟蕩覆半,至懼其少,挹岸水增之,處士之鑒,神鑒也,其敢隱乎。」李與賓從數十人皆大駭愕。

《茶經本傳》: 羽嗜茶, 著經三篇。時鬻茶者, 至 陶羽形, 置煬突間, 祀為茶神。有常伯熊者, 因 羽論, 復廣著茶之功。御史大夫李季卿宣慰江 南, 次臨淮, 知伯熊善煮茗, 召之。伯熊執 器前, 季卿為再舉杯。其後尚茶成風。

《金鑾密記》:金鑾故例,翰林當直學士,春晚人困,則日賜成象殿茶果。

《梅妃傳》: 唐明皇與梅妃門茶,顧諸王 戲曰:「此梅精也,吹白玉笛,作驚鴻舞,一 座光輝,門茶今又勝吾矣。」妃應聲曰:「草木 之戲,誤勝陛下。設使調和四海,烹飪鼎鼐,萬乘 自有審法,賤妾何能較勝負也。」上大悦。

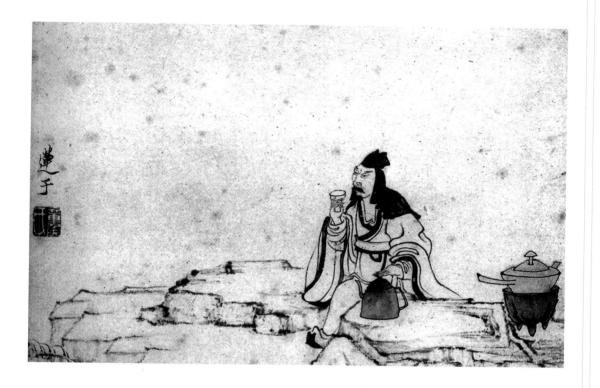

杜鴻漸〈送茶與楊祭酒書〉:顧渚山中紫筍茶兩片,一片上太夫人,一片充昆弟同飲,此物但恨帝 未得嘗,實所嘆息。

《白孔六帖》:壽州刺史張鎰,以餉錢百萬遺陸宣公贄。公不受,止受茶一串,曰;「敢不承公之賜。」

《海錄碎事》:鄧利云:「陸羽,茶既為癖,酒亦稱狂。」

《侯鯖錄》:唐右補闕綦毋煚。博學有著述才,性不飲茶,嘗著〈伐茶飲序〉其略曰:「釋滯消壅,

《苕溪漁隱叢話》(10):義興貢茶非舊也。李栖筠典是邦,僧有獻佳茗,陸羽以為冠於他境,可薦於上。栖筠從之,始進萬兩。

《合璧事類》: 唐肅宗賜張志和奴婢各一人, 志和配為夫婦, 號漁童、樵青。漁童捧釣收綸, 蘆中鼓 枻: 樵青蘇蘭薪桂, 竹里煎茶。

《萬花谷》:《顧渚山茶記》云:「山有鳥如鴝鵒而絶,蒼黃色,每至正二月作聲云『春起也』,至 三四月作聲云『春去也』。採茶人呼為報春鳥。」

董逌〈陸羽點茶圖跋〉:竟陵大師積公嗜茶久,非漸兒煎奉不向口。羽出遊江湖四五載,師絶於茶味。代宗召師入内供奉,命宮人善茶者烹以餉,師一畷而罷。帝疑其詐,令人私訪,得羽召入。翌日,賜師齋,密令羽煎茗遺之,師捧甌喜動顏色,且賞且啜,一舉而盡。上使問之,師曰:「此茶有似漸兒所為者。」帝由是暵師知茶,出羽見之。

《蠻甌志》:白樂天方齋,劉禹錫正病酒,乃以菊苗齏蘆菔鮓饋樂天,換取六斑茶以醒酒。

《詩話》:皮光業字文通,最耽茗飲。中表請嘗新柑,筵具甚豐,簪紱叢集。才至,末顧尊罍,而呼茶甚急,徑進一巨觥,題詩曰:「未見甘心氏,先迎苦口師。」衆噱云:「此師固清高,難以寮飢

也。」

《太平清話》: **盧仝自號癖王**, 陸 龜蒙自號怪魁。

《潛確類書》: 唐錢起,字仲 文,與趙莒為茶宴,又嘗過長 孫宅,與朗上人作茶會,俱有 詩紀事。

《湘煙錄》: 閱康侯曰:「羽著《茶經》,為李季卿所慢,更著《毀茶論》。 其名疾,字季疵者,言為季所疵也。事詳 傳中。」

《吳興掌故錄》:長興啄 木嶺,唐時吳興、昆陵二太 守造茶修貢,會宴於此。上 有境會亭,故白居易有〈夜 聞賈常州崔湖州茶山境會歡 晏〉詩。

包衡《清賞錄》:唐文宗 謂左右曰:「若不甲夜視 事,乙夜觀書,何以為 君。」嘗召學士於内庭,論 講經史,較量文章,宮人以 下侍茶湯飲饌。

《名勝志》(11): 唐陸羽宅在上饒縣東五里。羽本竟陵

人,初隱吳興苕溪,自號桑苧翁,後寓新城時,又號東岡子。刺史姚驥嘗詣其宅,鑿沼為溟渤之狀, 積石為嵩華之形。後隱士沈洪喬葺而居之。

《饒州志》:陸羽茶灶在餘干縣冠山石峰。羽嘗品越溪水為天下第二,故思居禪寺,鑿石為灶,汲泉煮茶,曰丹爐,晉張氳作。元大德時總管常福生,從方士搜爐下,得藥二粒,盛以金盒,及歸開視,失之。

《續博物志》:物有異體而相制者,翡翠屑金,人氣粉犀,北人以針敲冰,南人以線解茶。

《太平山川記》:茶葉寮,五代時于履居之。

《類林》:五代時,魯公和凝,字成績,在朝率同列,遞曰以茶相飲,味劣者有罰,號為湯社。

^{(11)《}名勝志》:明曹學佺撰。曹學佺字能始,侯官(今福建閻侯)

《浪樓雜記》:天成四年,度支奏,朝臣乞假省覲者,欲量賜茶藥,文班自左右常侍至侍郎,宜各賜蜀茶三斤,幟面茶二斤,武班官各有差。

馬令《南唐書》:豐城毛炳好學,家貧不能自給,入廬山與諸生留講,獲鏹即市酒盡醉。時彭會好茶,而炳好酒,時人為之語曰:「彭生作賦茶三片,毛氏傳詩酒半升。」

《十國春秋·楚王馬殷世家》:開平二年六月,判官高郁請聽民售茶,北客收其征以贖軍,從之。秋七月,王奏運茶河之南北,以易繒纊、戰馬,仍歲貢茶二十五萬斤,詔可。由是屬内民得自摘山造茶而收其算,歲入萬計。高另置邸閣居茗,號曰八床主人。

《荊南列傳》:文了,吳僧也,雅善烹茗,擅絕一時。武信王時來游荊南,延住紫雲禪院,日試其藝,王大加欣賞,呼為湯神,奏授華亭水大師。人皆目為乳妖。

《談苑》: 茶之精者北苑,名白乳頭。江左有金蠟面。李氏別命取其乳作片,或號曰「京挺」、「的乳」二十餘品。又有研膏茶,即龍品也。

釋文瑩《玉壺清話》:黃夷簡雅有詩名,在錢忠懿王俶 幕中,陪樽俎二十年。開寶初,太祖賜俶「開吳鎮越

崇文耀武功臣制誥」。俶遣夷簡入謝於朝,歸而稱

疾,於安溪別業保身潛遁。著〈山居〉詩,有 「宿雨一番蔬甲嫩,春山幾焙茗旗香」之句, 雅喜治宅。咸平中,歸朝為光禄寺少卿,後 以壽終焉。

《五雜組》:建人專門茶,故稱茗戰。錢氏 子弟取雲上瓜,各言其中子之的數,剖之以觀 勝負,謂之瓜戰。然茗猶堪戰,瓜則俗矣。

《潛確類書》: 偽閩甘露堂前, 有茶樹兩株, 郁茂婆娑, 宮人呼為清人樹。每春初, 嬪嬙戲於其下, 採摘新

芽,於堂中設傾筐會。

《宋史》:「紹興四年初,命四川宣撫司支茶博焉。」「歸賜大臣茶有龍鳳飾,明德太后曰:『此豈 人臣可得。』命有司別制入香京挺以賜之。」

《宋史‧職官志》:茶庫掌茶,江浙荊湖建劍茶茗,以給翰林諸司賞寶出鬻。

《宋史·錢俶傳》:太平興國三年,宴俶長春殿,令劉鋹、李煜預坐。俶貢茶十萬斤,建茶萬斤,及 銀絹等物。

《甲申雜記》(12): 仁宗朝,春試進士集英殿,后妃御太清樓觀之。慈聖光獻出餅角以賜進士,出七寶茶以賜考官。

《玉海》:宋仁宗天聖三年,幸南御莊觀刈麥,遂幸玉津園,燕群臣,聞民舍機杼,賜織婦茶彩。

陶谷《清異錄》:「有得建州茶膏,取作耐重兒八枚,膠以金縷,獻於閩王曦,遇通文之禍,為内侍所盜,轉遺貴人。」

「苻昭遠不喜茶,嘗為同列御史會茶,嘆曰:此物面目嚴冷,了無和美之態,可謂冷面草也。」「孫 樵〈送茶與焦刑部書〉云:晚甘侯十五人遣侍齋閣。此徒皆乘雷而摘,拜水而和,蓋建陽丹山碧水之 鄉,月澗雲龕之品,慎勿賤用之。」

「湯悦有〈森伯頌〉,蓋名茶也。方飲而森然嚴乎齒牙,既久,而四肢森然,二義一名,非熟乎湯甌境界者誰能目之。」

「吳僧梵川,誓願燃頂供養雙林傳大士,自往蒙頂山,結庵種茶。凡三年,味方全美。得絕佳者曰 『聖楊花』、『吉祥蕊』,共不逾五斤,持歸供獻。」

「宣城何子華邀客於剖金堂,酒半,出嘉陽嚴峻所畫陸羽像懸之,子華因言:『前代惑駿逸者為馬癖,泥貫索者為錢癖,愛子者有譽兒癖,耽書者有《左傳》癖,若此叟溺於茗事,何以名其癖?』楊粹仲曰:『茶雖珍,未離草也,宜追目陸氏為甘草癖。』一座稱佳。」

《類苑》:「學士陶谷得党太尉家姬,取雪水烹團茶以飲,謂姬曰:『党家應不識此?』姬曰:『彼 粗人安得有此,但能於銷金帳中淺斟低唱,飲羊膏兒酒耳。』陶深愧其言。」「胡嶠〈飛龍澗飲茶〉詩

^{(12)《}甲申雜記》:宋王巩撰。王巩字定國,自號清虛先生,莘縣(今 屬山東人。)

云: 『沾牙舊姓餘甘氏,破睡當封不夜侯。』陶谷愛其新奇,令猶子彝和之。彝應聲云: 『生涼好喚 雜蘇佛,回味宜稱橄欖仙。』彝時年十二,亦文詞之有基址者也。」

《延福宮曲宴記》:宣和二年十二月癸巳,召宰執親王學士曲宴於延福宮,命近侍取茶具,親手注湯 擊拂。少頃,白乳浮盞面,如疏星淡月,顧諸臣曰:此自烹茶。飲畢,皆頓首謝。

《宋朝紀事》:洪邁選成《唐詩萬首絶句》,表進,壽皇宣諭:「閣學選擇甚精,備見博洽,賜茶一百籍,清馥香一十貼,薰香二十貼,金器一百兩。」

《乾淳歲時紀》: 仲春上旬,福建漕司進第一綱茶,名『北苑試新』,方寸小銙,進御止百銙,護以黃羅軟盝,藉以青箬,裹以黃羅,夾復臣封朱印,外用朱漆小匣鍍金鎖,又以細竹絲織笈貯之,凡數重。此乃雀舌水芽,所造一銙之值四十萬,僅可供數甌之啜爾。或以一二賜外邸,則以生線分解轉潰,好事以為奇玩。

《南渡典儀》:車駕幸學,講書官講訖,御藥傳旨宣坐賜茶。凡駕出,儀衛有茶酒班殿侍兩行,各三十一人。

《司馬光日記》:初除學士待詔李堯卿宣召稱:「有敕。」□宣畢,再拜,升階,與待詔坐,啜茶。蓋中朝舊典也。

歐陽修〈龍茶錄後序〉:皇祐中,修《起居注》,奏事仁宗皇帝,屢承天問,以建安貢茶並所以試茶之狀諭臣,論茶之舛謬。臣追念先帝顧遇之恩,覽本流涕,輒加正定,書之於石,以永其傳。

《隨手雜錄》:「子瞻在杭時,一日中使至,密謂子瞻曰:『某出京師辭官家,官家曰:辭了娘娘來。某辭太后殿,復到官家處,引某至一櫃子旁,出此一角密語曰:賜與蘇軾,不得令人知。遂出所賜,乃茶一斤,封題皆御筆。』子瞻具札,附進稱謝。」「潘中散適為處州守,一日作醮,其茶百二十盞皆乳花,內一盞如墨,詰之,則酌酒人誤酌茶中。潘焚香再拜謝過,即成乳花,僚吏皆驚嘆。」

《石林燕語·故事》(13): 建州歲貢大龍鳳團茶各二斤,以八餅為斤。仁宗時,蔡君謨知建州,始別擇茶之精者為小龍團,十斤以獻,斤為十餅,仁宗以非故事,命劾之,大臣為請,因留而免劾,然自是遂為歲額。熙寧中,賈清為福建運使,又取小團之精者為密雲龍,以二十餅為斤,而雙袋,謂之雙

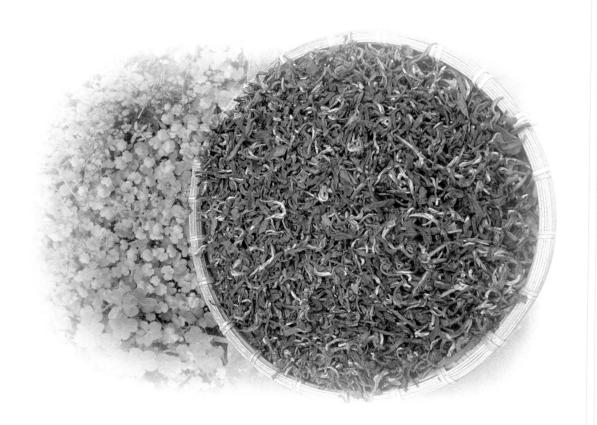

角團茶。大小團袋皆用緋,通以為賜也。密雲龍獨用黃,蓋專以奉玉食。其後又有瑞雲翔龍者。宣和後,團茶不復貴,皆以為賜,亦不復如向日之精。後取其精者為鮬茶,歲賜者不同,不可勝紀矣。

《春渚紀聞》:東坡先生一日與魯直、文潛諸人會,飯既,食骨鎚兒血羹。客有須薄茶者,因就取所 碾龍團遍啜坐客,或曰:「使龍茶能言,當須稱屈。」

魏了翁〈先茶記〉:眉山李君鏗,為臨邛茶官,吏以故事,三日謁先茶。君詰其故,則曰:「是韓 氏而王號。相傳為然,實未嘗請命於朝也。」君曰:「飲食皆有先,而況茶之為利,不惟民生食用之 所資,亦馬政、邊防之攸賴。是之弗圖,非忘本乎!」於是撤舊祠而增廣焉,且請於郡上神之功狀於朝,宣賜榮號,以侈神賜。而馳書於靖,命記成役。

《拊掌錄》:宋自崇寧後復榷茶,法制日嚴。私販者固已抵罪,而商賈官券清納有限,道路有程。纖悉不如令,則被擊斷,或沒貨出告。昏愚者往往不免。其儕乃目茶籠為草大蟲,言傷人如虎也。

《苕溪漁隱叢話》:歐公〈和劉原父揚州時會堂絕句〉云:「積雪猶封蒙頂樹,驚雷未發建溪春。中州地暖萌芽早,入貢宜先百物新。」時會堂,造貢茶所也。余以陸羽《茶經》考之,不言揚州出茶,惟毛文錫《茶譜》云:「揚州禪智寺,隋之故宮,寺傍蜀岡,其茶甘香,味如蒙頂焉。」第不知入貢之因,起何時也。

《盧溪詩話》:雙井老人以青沙蠟紙裹細茶寄人,不過二兩。

《青瑣詩話》:大丞相李公昉嘗言,唐時目外鎮為粗官,有學士貽外鎮茶,有詩謝云:「粗官乞與真

虛擲,賴有詩情合得嘗。」外鎭即薛能也。

《玉堂雜記》:淳熙丁酉十一月壬寅,必大輪當內 直,上曰:「卿想不甚飲,比賜宴時,見卿面赤。賜小 春茶二十銙,葉世英墨五團,以代賜酒。」

陳師道《後山叢談》:「張忠定公令崇陽,民以茶為業。公曰:『茶利厚,官將取之,不若早自異也。』命 拔茶而植桑,民以為苦。其後榷茶,他縣皆失業,而崇陽之桑皆已成,其為絹而北者,歲百萬匹矣。又見名臣 言行錄。」「文正李公既薨,夫人誕日,宋宣獻公時為 侍從。公與其僚二十餘人詣第上壽,拜於簾下,宣獻前 曰: 『太夫人不飲,以茶為壽。』探懷出之,注湯以 獻,復拜而去。」

張芸叟《畫墁錄》:「有唐茶品,以陽羨為上供,建

溪、北苑未著也。貞元中,常袞為建州刺史,始蒸焙而研之,謂研膏茶。其後稍為餅樣,而穴其中,故謂之一串。陸羽所烹,惟是草茗爾。迨本朝建溪獨盛,採焙製作,前世所未有也,士大夫珍尚鑑別,亦過古先。丁晉公為福建轉運使,始製為鳳團,後為龍團,貢不過四十餅,專擬上供,即近臣之家,徒聞之而未嘗見也。天聖中,又為小團,其品迥嘉於大團。賜兩府,然止於一斤,惟上大齋宿兩府,八人共賜小團一餅,縷之以金。八人析歸,以侈非常之賜,親知瞻玩,賡唱以詩,故歐陽永叔有《龍茶小錄》。或以大團賜者,輒刲方寸,以供佛、供仙、奉家廟,已而奉親並待客享子弟之用。熙寧末,神宗有旨,建州製密雲龍,其品又加於小團。自密雲龍出,則二團少粗,以不能兩好也。予元祐中,詳定殿試,是年分為制舉考第,各蒙賜三餅,然親知誅責,殆將不勝。」

「熙寧中,蘇子容使北,姚麟為副,曰: 『盍載些小團茶乎?』子容曰: 『此乃供上之物,疇敢與北人』。未幾有貴公子使北,廣貯團茶以往,自爾北人非團茶不納也,非小團不貴也。彼以二團易蕃羅一匹,此以一羅酬四團,少不滿意,即形言語。近有貴貂守邊,以大團為常供,密雲龍為好茶云。」

彭乘《墨客揮犀》:「蔡君謨,議茶者莫敢對公發言,建茶所以名重天下,由公也。後公制小團,其品尤精於大團。一日,福唐蔡葉丞秘教召公廢小團,坐久,復有一客至,公廢而味之曰:『此非獨小團,必有大團雜之。』丞驚呼童詰之,對曰:『本碾造二人茶,繼有一客至,造不及,即以大團兼之。』丞神服公之明審。」「王荊公為小學士時,嘗訪君謨,君謨聞公至,喜甚,自取絕品茶,親滌器,烹點以待公,冀公稱讚。公於夾袋中取消風散一撮,投茶甌中,並食之。君謨失色,公徐曰:『大好茶味』。君謨大笑,且暵公之真率也。」

魯應龍《閒窗括異志》:當湖德藏寺有水陸齋壇,往歲富民沈忠建每設齋,施主虔誠,則茶現瑞花,故花儼然可睹,亦一異也。

周煇《清波雜志》:先人嘗從張晉彦覓茶,張答以二小詩云:「内家新賜密雲龍,只到調元六七公。賴有山家供小草,猶堪詩老荐春風。」「仇池詩里識焦坑,風味官焙可抗衡。鑽餘權幸亦及我,十 輩遣前公試烹。」詩總得偶病,此詩俾其子代書,後誤刊《于湖集》中。焦坑產庾嶺下,味苦硬,久

《鶴林玉露》(14): 嶺南人以檳榔代茶。

^{(14)《}鶴林玉蠶》:羅大經撰。羅大經字景編,廬躞(今江西吉安)

方回甘。如「浮石已乾霜後水,焦坑新試雨前茶」,東坡南還回至章貢顯聖寺詩也。後屢得之,初非精 品,特彼人自以為重,包裹鑽權幸,亦豈能望建溪之勝。

《東京夢華錄》(15):舊曹門街,北山子茶坊内,有仙洞、仙橋,士女往往夜遊,吃茶於彼。

《五色線》:騎火茶,不在火前,不在火後故也。清明改火,故曰騎火茶。

《夢溪筆談》(16) : 王城東素所厚惟楊大年。公有一茶囊,唯大年至,則取茶囊具茶,他客莫與也。

《華夷花木考》[17]:宋二帝北狩到一寺中,有二石金剛並拱手而立。神像高大,首觸桁棟,別無供 器,止有石盂、香爐而已。有一胡僧出入其中,僧揖坐問:「何來?」帝以南來對。僧呼童子點茶以 進,茶味甚香美。再欲索飲,胡僧與童子趨堂後而去。移時不出,入内求之,寂然空舍。惟竹林間有 一小室,中有石刻胡僧像,並二童子侍立,視之儼然如獻茶者。

> 馬永卿《嬾真子錄》:王元道嘗言:陝西子仙姑,傳云得道術,能不 食,年約三十許,不知其實年也。陝西提刑陽翟李熙民逸老,正直剛 毅人也,間人所傳甚異,乃往青平軍自驗之。既見道貌高古,不覺

> > 心服,因曰:「欲獻茶一杯可乎?」姑曰:「不 食茶久矣, 今勉強一啜。」既食, 少頃垂兩手 出,玉雪如也。須臾,所食之茶從十指甲 出,凝於地,色猶不變,逸老令就地刮 取,目使嘗之,香味如故,因大奇之。

《朱子文集‧與志南上人書》: 偶得安樂茶, 分上廿瓶。

《陸放翁集‧同何元立蔡肩吾至丁東院汲泉煮茶》詩云:雲芽近自 峨嵋得,不減紅囊顧渚春。旋置風爐清樾下,他年奇事屬三人。

《周必大集‧送陸務觀赴七閩提舉常平茶事》詩云:暮年桑苧毀《茶 經》,應為征行不到閩。今有雲孫持使節,好因貢焙祀茶人。

《梅堯臣集》:晏成續太祝遺雙井茶五品、茶具四枚、近詩六十篇,因賦

^{(15)《}東京蓼華錄》:宋孟元老撰。

詩為謝。

《黃山谷集》:有〈博士王揚休碾密云龍‧同事十三人飲之戲作〉。

《晁補之集·和答曾敬之秘書見招能賦堂烹茶》詩:一碗分來百越春,玉溪小暑卻宜人。紅塵他日同 回首,能賦堂中偶坐身。

《蘇東坡集》:「〈送周朝議守漢川〉詩云:『茶為西南病,氓俗記二李。何人折其鋒,矯矯六君子。』注:二李,杞與稷也。六君子謂師道與侄正儒、張永徽、吳醇翁、呂元鈞、宋文輔也。蓋是時蜀茶病民,二李乃始敝之人,而六君子能持正論者也。」「僕在黃州,參寥自吳中來訪,館之東坡。一日,夢見參寥所作詩,覺而記其兩句云:寒食清明都過了,石泉槐火一時新。後七年,僕出守錢塘,而參寥始卜居西湖智果寺院,院有泉出石縫間,甘冷宜茶。寒食之明日,僕與客泛湖自孤山來謁參

寥,汲泉鑽火烹黃蘗茶,忽悟所夢詩,兆於七年之前。衆客皆驚嘆。知傳記所載,非虛語也。」

東坡《物類相感志》:「芽茶得鹽,不苦而甜。」又云:「吃茶多腹脹,以醋解之。」又云:「陳 茶燒煙,蠅速去。」

《楊誠齋集‧謝傅尚書送茶》:遠餉新茗,當自攜大瓢,走汲溪泉,束澗底之散薪,然折腳之石鼎, 烹玉塵,畷香乳,以享天上故人之惠。愧無胸中之書傳,但一味攪破菜園耳。

鄭景龍《續宋百家詩》:本朝孫志舉,有〈訪王主簿同泛菊茶〉詩。

因元中〈豐樂泉記〉:歐陽公既得釀泉,一日會客,有以新茶獻者。公敕汲泉瀹之。汲者道仆覆水,偽汲他泉代。公知其非釀泉,詰之,乃得是泉於幽谷山下,因名豐樂泉。

《侯鯖錄》:黃魯直云:「爛蒸同州羊,沃以杏酪,食之以匕,不以箸。抹南京面作槐葉冷淘,糝以 襄邑熟豬肉,炊共城香稻,用吳人鱠松江之鱸。既飽,以康山谷簾泉烹曾坑鬥品。少焉,臥北窗下, 使人誦東坡〈赤壁〉前後賦,亦足少快。」

〈蘇舜飲傳〉:有興則泛小舟出盤、閶二門,吟嘯覽古,渚茶野釀,足以消憂。

《過庭錄》:劉貢父知長安,妓有茶嬌者,以色慧稱。貢父惑之,事傳一時。貢父被召至闕,歐陽永叔去城四十五里迓之,貢父以酒病未起。永叔戲之曰:「非獨酒能病人,茶亦能病人多矣。」

《合璧事類》:「覺林寺僧志崇製茶有三等:待客以驚雷萊,自奉以萱草帶,供佛以紫苜香。凡赴茶者,輒以油囊盛餘瀝。」「江南有驛官,以幹事自任。白太守曰:『驛中已理,請一閱之』。刺史乃往,初至一室為酒庫,諸醞皆熟,其外懸一畫神,問:『何也?』曰:『杜康。』刺史曰:『公有餘也?』又至一室為茶庫,諸茗畢備,復懸畫神,問:『何也?』曰:『陸鴻漸』刺史益喜。又至一室為菹庫,諸俎咸具,亦有畫神,問:『何也?』曰:『蔡伯喈』刺史大笑,曰:『不必置此。』」「江浙間養蠶,皆以鹽藏其繭而繅絲,恐蠢蛾之生也。每繅畢,即煎茶葉為汁,搗米粉搜之,篩於茶汁中煮為粥,謂之洗紅粥。聚族以啜之,謂益明年之蠶。」

《經銀堂雜志》:松聲、澗聲、禽聲、夜蟲聲、鶴聲、琴聲、棋聲、落子聲、雨滴階聲、雪洒窗聲、 煎茶聲,皆聲之至清者。

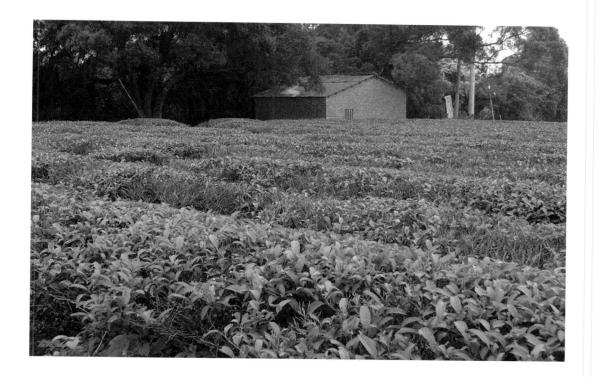

《松漠紀聞》:燕京茶肆設雙陸局,如南人茶肆中置棋具也。

《夢粱錄》(18):茶肆列花架,安頓奇松異檜等物於其上,裝飾店面,敲竹響盞。又冬月添賣七寶擂茶、饊子葱茶。茶肆樓上專安著妓女,名曰花茶坊。

《南宋市肆記》:「平康歌館,凡初登門,有提瓶獻茗者。雖杯茶,亦犒數干,謂之點花茶。」「諸 處茶肆,有清樂茶坊、八仙茶坊、珠子茶坊、潘家茶坊、連三茶坊、連二茶坊等名。」「謝府有酒名, 勝茶。」

宋《都城紀勝》(19):大茶坊皆掛名人書畫。人情茶坊,本以茶湯為正。水茶坊,乃娼家聊設果凳,

以茶為由,後生輩甘於費錢,謂之乾茶錢。又有提茶瓶及齪茶名色。

《臆乘》:楊衒之作《洛陽伽藍記》,曰食有酪奴,蓋指茶為酪粥之奴也。

《琅嬛記》:昔有客遇茅君,時當大暑,茅君於手巾內解茶葉,人與一葉,客食之五內清涼。茅君曰:「此蓬萊穆陀樹葉,衆仙食之以當飲。」又有寶文之蕊,食之不飢,故謝幼貞詩云:「摘寶文之初蕊,拾穆陀之墜葉。」

楊南鋒《手鏡》載:宋時姑蘇女子沈清友,有〈續鮑令暉香茗賦〉。

孫月峰《坡仙食飲錄》:密雲龍茶極為甘馨。宋廖正,一字明略,晚登蘇門,子瞻大奇之。時黃、秦、晁、張號蘇門四學士,子瞻侍之厚,每至必令侍妾朝雲取密雲龍烹以飲之。一日,又命取密雲龍,家人謂是四學士,窺之乃明略也。山谷詩有「矞雲飛」,亦茶名。

《嘉禾志》:煮茶亭在秀水縣西南湖中,景德寺之東禪堂。宋學士蘇軾與文長老嘗三過湖上,汲水煮

茶,後人因建亭以識其勝。今遺址尚存。

《名勝志》:茶仙亭在滁州琅琊山,宋時寺僧為刺史曾肇建,蓋取杜牧〈池州茶山病不飲酒〉詩「誰知病太守,猶得作茶仙」之句。子開詩云:「山僧獨好事,為我結茆茨。茶仙榜草聖,頗宗樊川詩。」蓋紹聖二年肇知是州也。

陳眉公《珍珠船》:「蔡君謨謂范文正曰:公〈採茶歌〉云:黃金碾畔綠塵飛,碧玉甌中翠濤起。今茶絶品,其色甚白,翠綠乃下者耳,欲改為『玉塵飛』『素濤起』,如何?希文曰善。」「又,蔡君謨嗜茶,老病不能飲,但把玩

而已。」

《潛確類書》:「宋紹興中,少卿曹戩之母喜茗飲。山初無井,戩乃齋戒祝天,祈地才尺,而清泉溢湧,因名孝感泉。大理徐恪,建人也,見貽鄉信鋌子茶,茶面印文曰『玉蟬膏』,一種曰『清風使』。」「蔡君謨善別茶,建安能仁院有茶生石縫間,蓋精品也。寺僧採造得八餅,號石岩白。以四餅遺君謨,以四餅密遣人走京師遺王内翰禹玉。歲餘,君謨被召還闕,過訪禹玉,禹玉命子弟於茶筒中選精品碾以待蔡,蔡捧甌未嘗,輒曰:『此極似能仁寺石岩白,公何以得之?』禹玉未信,索帖驗之,乃服。」《月令廣義》:蜀之雅州名山縣蒙山有五峰,峰頂有茶園,中頂最高處曰上清峰,產甘露茶。昔有僧病冷且久,嘗遇老父詢其病,僧具告之。父曰:「何不飲茶?」僧曰:「本以茶冷,豈能止乎?」父曰:「是非常茶,仙家有所謂雷鳴者,而亦聞乎?」僧曰:「未也。」父曰:「蒙之中頂有茶,當以春分前後多構人力,俟雷之發聲,並手採摘,以多為貴,至三日乃止。若獲一兩,以本處水煎服,能祛宿疾。服二兩,終身無病。服三兩,可以換骨。服四兩,即為地仙。但精潔治之,無不效者。」僧

《太平清話》:張文規以吳興白苧、白萍洲、明月峽中茶為三絶。文規好學,有文藻。蘇子由、孔武 仲、何正臣諸公,皆與之遊。

草木繁茂,重雲積霧,蔽虧日月,鷙獸時出,人跡罕到矣。

因之中頂築室,以俟及期,獲一兩餘,服未竟而病瘥。惜不能久住博求。而精健至八十餘歲,氣力不衰。時到城市,觀其貌若年三十餘者,眉髮紺綠。後入青城山,不知所終。今四頂茶園不廢,惟中頂

夏茂卿《茶董》:「劉煜,字子儀,嘗與劉筠飲茶,問左右:『湯滾也未?』衆曰:『已滾。』筠云:『僉曰縣哉。』煜應聲曰:『吾與點也。』」「黃魯直以小龍團半鋌,題詩贈晁無咎,有云:『曲几蒲團聽煮湯,煎成車聲繞羊腸。雖蘇胡麻留渴羌,不應亂我官焙香。』東坡見之曰:『黃九恁地怎得不窮。』」

陳詩教《灌園史》:「杭妓周韶有詩名,好蓄奇茗,嘗與蔡公君謨鬥勝,題品風味,君謨屈焉。」 「江參,字貫道,江南人,形貌清癯,嗜香茶以為生。」

《博學匯書》:司馬溫公與子瞻論茶墨云:「茶與墨二者正相反,茶欲白,墨欲黑:茶欲重,墨欲輕:茶欲新,墨欲陳。」蘇曰:「上茶妙墨俱香,是其德同也:皆堅,是其操同也。」公嘆以為然。

元耶律楚材詩〈在西域作茶會值雪〉,有「高人惠我嶺南茶,燦賞飛花雪沒車」之句。

《雲林遺事》:光福徐達左,構養賢樓於鄧尉山中,一時名士多集於此,元鎮為尤數焉,嘗使童子入山擔七寶泉,以前桶煎茶,以後桶濯足。人不解其意,或問之,曰:「前者無觸,故用煎茶,後者或為泄氣所穢,故以為濯足之用。」其潔癖如此。

陳繼儒《妮古錄》:至正辛丑九月三日,與陳徵君同宿愚庵師房,焚香煮茗,圖石梁秋爆,悠然有 出塵之趣。黃鶴山人王蒙題畫。

周敘〈遊嵩山記〉:見會善寺中有元雪庵頭陀茶榜石刻,字徑三寸,遒偉可觀。

鍾嗣成《錄鬼簿》:王實甫有《蘇小郎月販茶船》傳奇。

《吳興掌故錄》:明太祖喜顧渚茶,定制歲貢止三十二斤,於清明前二日,縣官親詣採茶,進南京奉 先殿焚香而已,未嘗別有上供。

《七修匯稿》:明洪武二十四年,詔天下產茶之地,歲有定額,以建寧為上,聽茶戶採進,勿預有司。茶名有四:探春、先春、次春、紫筍,不得碾揉為大小龍團。

楊維楨〈煮茶夢記〉:鐵崖道人臥石床,移二更,月微明,及 紙帳梅影,亦及半窗,鶴孤立不鳴。命小芸童汲白蓮泉,燃 槁湘竹,授以凌霄芽為飲供。乃遊心太虛,恍兮入夢。

陸樹聲〈茶寮記〉:園居敞小寮於嘯軒埤垣之西,中設茶 灶,凡瓢汲罌注濯拂之具咸它 ② 。擇一人稍通茗事者主之,一 人佐炊汲。客至,則茶煙隱隱起竹外。其禪客過從予者,與余相 對結跏趺坐,廢茗汁,舉無生話。時杪秋既望,適園無諍居士, 與五台僧演鎮、終南僧明亮,同試天池茶於茶寮中。漫記。

《墨娥小錄》:千里茶,細茶一兩五錢,孩兒茶一兩,柿霜一兩,粉草末六錢,薄荷葉三錢。右為細末調勻,煉蜜丸如白豆大,可以代茶,便於行遠。

湯臨川〈題飲茶錄〉:
陶學士謂「湯者,茶之司命」,此言最得三昧。馮祭酒精於茶政,手自料滌,然後飲客。客有笑者, 余戲解之云:「此正如 美人,又如古法書名 畫,度可著俗漢手否!」

陸釴《病逸漫記》:東宮出講,必 使左右迎請講官。講畢,則語東宮官云: 「先生吃茶。」

《玉堂叢語》: 愧齋陳公, 性寬坦, 在翰 林時, 夫人嘗試之。會客至, 公呼: 「茶!」 夫人曰: 「未煮。」公曰: 「也罷。」又呼 曰: 「乾茶!」夫人曰: 「未買。」公曰: 「也罷。」客為捧腹, 時號「陳也罷」。

沈周《客坐新聞》:吳僧大機所居古屋三四間,潔淨不容睡。善瀹茗,有古井清冽為稱。客至,出 一甌為供飲之,有滌腸湔胃之爽。先公與交甚久,亦嗜茶,每入城必至其所。

沈周〈書岕茶別論後〉:自古名山,留以待羈人遷客,而茶以資高士,蓋造物有深意。而周慶叔者 為《岕茶別論》,以行之天下。度銅山金穴中無此福,又恐仰屠門而大瞬者未領此味。慶叔隱居長興, 所至載茶具,邀余素鸓黃葉間,共相欣賞。恨鴻漸、君謨不見慶叔耳,為之覆茶三嘆。

馮夢禎《快雪堂漫錄》:李于鱗為吾浙按察副使,徐子與以岕茶之最精飽之。比看子與於昭慶寺問 及,則已賞皀役矣。蓋岕茶葉大梗多,于鱗北士,不遇宜也。紀之以發一笑。 閔元衡《玉壺冰》:良宵燕坐,篝燈煮茗,萬籟俱寂,疏鐘時聞,當此情景,對簡編而忘疲,徹**衾** 枕而不御,一樂也。

《甌江逸志》:「永嘉歲進茶芽十斤,樂清茶芽五斤,瑞安、平陽歲進亦如之。」「雁山五珍:龍湫茶、觀音竹、金星草、山藥、官香魚也。茶即明茶。紫色而香者,名玄茶,其味皆似天池而稍薄。」

王世懋《二酉委譚》:余性不耐冠帶,暑月尤甚。豫章天氣蚤熱,而今歲尤甚。春三月十七日,觴客於滕王閣,日出如火,流汗接踵,頭涔涔幾不知所措。歸而煩悶,婦為具湯沐,便科頭裸身赴之。時西山雲霧新茗初至,張右伯適以見遺,茶色白大,作豆子香,幾與虎邱埒。余時浴出,露坐明月下,亟命侍兒汲新水烹嘗之,覺沆瀣入咽,兩腋風生。念此境味,都非宦路所有。琳泉蔡先生老而嗜茶,尤甚於余。時已就寢,不可邀之共啜。晨起復烹遺之,然已作第二義矣。追憶夜來風味,書一通

以贈先生。

《湧幢小品》:王璡,昌邑人,洪武初,為寧 波知府。有給事來謁,具茶,給事為客居 間,公大呼:「撤去!」給事慚而退。因 號「撤茶太守」。

《臨安志》: 棲霞洞内有水洞,深不可測, 水極甘冽, 魏公嘗調以瀹茗。

《西湖志餘》:杭州先年有酒館而無 茶坊,然富家宴會,猶有專供茶事之 人,謂之茶博士。

《潘子真詩話》:葉濤詩極不工而喜賦詠,嘗有〈試茶〉詩云「碾成天上龍兼鳳,

煮出人間蟹與蝦。」好事者戲云:「此非試茶,

乃碾玉匠人嘗南食也。」

董其昌《容台集》:「蔡忠惠公進小團茶,至為蘇文 忠公所譏,謂與錢思公進姚黃花同失士氣。 然宋時君臣之際,情意藹然,猶見於此。且 君謨未嘗以貢茶干寵,第點綴太平世界一段清事 而已。東坡書歐陽公滁州二記,知其不肯書《茶 錄》。余以蘇法書之,為公懺悔。否則蟄龍詩句,幾 臨湯火,有何罪過。凡持論不大遠人情可也。」 「金陵春卿署中,時有以松蘿茗相貽者,平平耳。歸 來山館得啜尤物,詢知為閔汶水所蓄。汶水家在金陵, 與余相及,海上之鷗,舞而不下,蓋知希為貴,鮮游大 人者。昔陸羽以精茗事,為貴人所侮,作〈毀茶論〉。如

《紫桃軒雜綴》:泰山無茶茗,山中人摘青桐芽點飲,號女兒茶。又有松苔,極饒奇韻。

《鍾伯敬集》:〈茶訊〉詩云:「猶得年年一度行,嗣音幸借採茶名。」伯敬與徐波元暵交厚,吳楚 風煙相隔數干里,以買茶為名,一年通一訊,遂成佳話,謂之茶訊。

錢謙益〈茶供說〉:婁江逸人朱汝圭,精於茶事,將以茶隱,欲求為之記,願歲歲採渚山青芽,為余作供。余觀楞嚴壇中設供,取白牛乳、砂糖、純蜜之類。西方沙門婆羅門,以葡萄、甘蔗漿為上供,未有以茶供者。鴻漸長於苾芻者也,杼山禪伯也,而鴻漸《茶經》、杼山《茶歌》俱不云供佛。西土以貫花燃香供佛,不以茶供,斯亦供,養之缺典也。汝圭益精心治辦茶事,金芽素瓷,清淨供佛,他生受報,往生香國。以諸妙香而作佛事,豈但如丹丘羽人飲茶,生羽翼而已哉。余不敢當汝圭之茶供,請以茶供佛。後之精於茶道者,以採茶供佛,為佛事,則自余之諗(21) 汝圭始,爰作〈茶供說〉以

《五燈會元》:「摩突羅國有一青林枝葉茂盛地,名曰優留茶。」「僧問如寶禪師曰:如何是和尚家 風?師曰:飯後三碗茶。僧問谷泉禪師曰:未審客來,如何祗待?師曰:雲門胡餅趙州茶。」

《淵鑑類函》:「鄭愚〈茶詩〉:『嫩芽香且靈,吾謂草中英。夜臼和煙搗,寒爐對雪烹。』因謂茶曰草中英。」「素馨花曰裨茗,陳白沙〈素馨記〉,以其能少裨於茗耳。一名那悉茗花。」

《佩文韻府》:元好問詩注:「唐人以茶為小女美稱。」

《黔南行記》:「陸羽《茶經》記黃牛峽茶可飲,因令舟人求之。有媼賣新茶一籠,與草葉無異,山中無好事者故耳。」「初余在峽州問士大夫黃陵茶,皆云粗澀不可飲。試問小吏,云:『唯僧茶味善。』令求之,得十餅,價甚平也。攜至黃牛峽,置風爐清樾間,身自候湯,手擩得味。既以享黃牛神,且酌元明堯夫,云:『不減江南茶味也。』乃知夷陵士大夫以貌取之耳。」

《九華山錄》:至化城寺,謁金地藏塔,僧祖瑛獻土產茶,味可敵北苑。

馬時可《茶錄》:松郡佘山亦有茶,與天池無異,顧採造不如。近有比丘來,以虎丘法製之,味與 松蘿等。老衲亟逐之曰:「毋為此山開膻徑而置火坑。」

冒巢民《岕茶匯鈔》:「憶四十七年前,有吳人柯姓者,熟於陽羨茶山,每桐初露白之際,為余入 岕,箬籠攜來十餘種,其最精妙者,不過斤許數兩耳。味老香深,具芝蘭金石之性。十五年以為恆。 後宛姬從吳門歸,余則岕片必需半塘顧子兼,黃熟香必金平叔,茶香雙妙,更入精微。然顧、金茶香 之供,每歲必先虞山柳夫人、吾屆隴西之舊姬與余共宛姬,而後他及。」「金沙于象明攜岕茶來,絕 妙。金沙之于精鑒賞,甲於江南,而岕山之棋盤頂,久歸于家,每歲其尊人必躬往採製。今夏攜來廟 後、棋頂、漲沙、本山諸種,各有差等,然道地之極,真極妙,二十年所無。又辨水候火,與手自 洗,烹之細潔,使茶之色香性情,從文人之奇嗜異好,一一淋漓而出。誠如丹丘羽人所謂,飲茶生羽 翼者,真衰年稱心樂事也。」「吳門七十四老人朱汝圭,攜茶過訪,與象明頗同,多花香一種。汝圭之 嗜茶自幼,如世人之結齋於胎年,十四入岕迄今,春夏不渝者百二十番,奪食色以好之。有子孫為名 諸生,老不受其養,謂不嗜茶,為不似阿翁。每竦骨入山,臥遊虎虺,負籠入肆,鬭傲甌香,晨夕滌

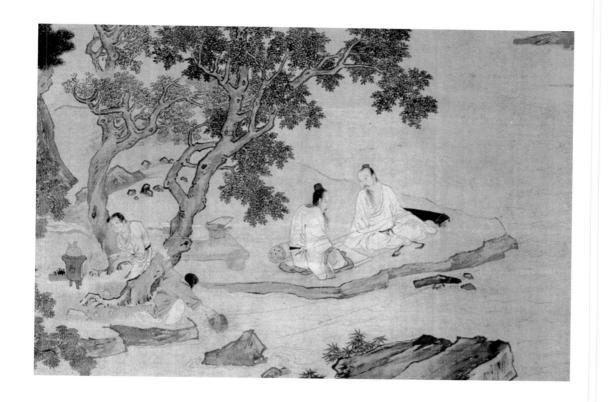

瓷洗葉,啜弄無休,指爪齒頰與語言激揚讚頌之津津,恆有喜神妙氣,與茶相長養,真奇癖也。」

《領南雜記》:潮州燈節,飾姣董為採茶女,每隊十二人或八人,手挈花籃,迭進而歌,俯仰抑揚,備極妖妍。又以少長者二人為隊首,擎彩燈,綴以扶桑、茉莉諸花。採女進退作止,皆視隊首。至各衙門或巨室唱歌,賚以銀錢、酒果。自十三夕起至十八夕而止。余錄其歌數首,頗有〈前溪〉、〈子夜〉之遺。

周亮工《閩小記》:「歙人閔汶水,居桃葉渡上,予往品茶其家,見其水火皆自任,以小酒盞酌

客,頗極烹飲態,正如德山擔青龍鈔,高自矜許而已,不足異也。秣陵好事者,嘗誚閩無茶,謂閩客得閩茶,咸製為羅囊,佩而嗅之,以代旃檀。實則閩不重汶水也。閩客游秣陵者,宋比玉、洪仲章輩類,依附吳兒強作解事,賤家雞而貴野鶩,宜為其所誚歟。三山薛老亦秦淮汶水也。薛嘗言汶水假他味作蘭香,究使茶之真味盡失。汶水而在聞此,亦當色沮。薛嘗住屴崱,自為剪焙,遂欲駕汶水上。余謂茶難以香名,況以蘭定茶,乃咫尺見也,頗以薛老論為善。」

「延邵人呼製茶人為碧豎,富沙陷後,碧豎盡在綠林中矣。」

「蔡忠惠《茶錄》石刻在甌寧邑庠壁間。予五年前拓數紙寄所知,今漫漶不如前矣。」

「閩酒數郡如一,茶亦類也。今年予得茶甚夥,學坡公義酒事,盡合為一,然與未合無異也。」

李仙根《安南雜記》:交趾稱其貴人曰翁茶。翁茶者,大官也。

《虎丘茶經注補》:「徐天全自金齒謫回,每春末夏初,入虎丘開茶社。」

「羅光璽作〈虎丘茶記〉,嘲山僧有『替身茶』。」

「吳匏庵與沈石田游虎丘,採茶手煎對畷,自言有茶癖。」

《漁洋詩話》:林確齋者,亡其名,江右人。居冠石,率子孫種茶,躬親畚鍤負擔,夜則課讀《毛詩》、《離騷》。過冠石者,見三四少年,頭著一幅布,赤腳揮鋤,琅然歌出金石,竊暵以為古圖畫中人。

《尤西堂集》:有〈戲冊茶為不夜侯製〉。

朱彝尊《山上舊聞》:上巳后三日,新茶從馬上至,至之日宮價五十金,外價二三十金。不一二日,即二三金矣。見《北京歲華記》。

《曝書亭集》:錫山聽松庵僧性海,製竹火爐,王舍人過而愛之,為作山水橫幅,並題以詩。歲久爐壞,盛太常因而更製,流傳都下,群公多為吟詠。顧梁汾典籍仿其遺式製爐,及來京師,成容若侍衛以舊圖贈之。丙寅之秋,梁汾攜爐及卷過余海波寺寓,適姜西溟、周青士、孫愷似三子亦至,坐青藤下,燒爐試武夷茶,相與聯句成四十韻,用書於冊,以示好事之君子。

蔡方炳《增訂廣輿記》:湖廣長沙府攸縣,古跡有茶王城,即漢茶陵城也。

葛萬里《清異錄》:「倪元鎭飲茶用果按者,

名清泉白石。非佳客不供。有客請見,命進 此茶。客渴,再及而盡,倪大悔,放盞入 内。」「黃周星九煙夢讀〈採茶賦〉,只 記一句云:施凌雲以翠步。」

《別號錄》:宋曾幾吾甫,別號茶 山。明許應元子春,別號茗山。

《隨見錄》:武夷五曲朱文公書院內 有茶一株,葉有臭蟲氣,及焙製出時, 香逾他樹,名曰臭葉香茶。又有老樹數 株,云係文公手植,名曰宋樹。

補《西湖遊覽志》⁽²²⁾:「立夏之日,人家 各烹新茗,配以諸色細果,饋送親戚比鄰,謂之

七家茶。」「南屏謙師妙於茶事,自云得心應手,非可

以言傳學到者。」劉士亨有〈謝璘上人惠桂花茶〉詩云:金粟金芽出焙篝,鶴邊小試兔絲甌。葉含雷信三春雨,花帶天香八月秋。味美絶勝陽羨種,神清如在廣寒遊。玉川句好無才續,我欲逃禪問趙 州。

李世熊《寒支集》:新城之山有異鳥,其音若簫,遂名曰簫曲山。山產佳茗,亦名簫曲茶。因作歌紀事。

《禪元顯教編》:徐道人居廬山天池寺,不食者九年矣。畜一墨羽鶴,嘗採山中新茗,令鶴銜松枝烹之。遇道流,輒相與飲幾碗。

張鵬翀《抑齋集》有〈御賜鄭宅茶賦〉云:青雲幸按於後塵,白日捧歸乎深殿。從容步緩,膏芬齋 出螭頭:肅穆神凝,乳滴將開蠟面。用以濡毫,可媲文章之草:將之比德,勉為精白之臣。

產茶之地

龍鳳團、龍井、松蘿,雀舌等茶,在清朝以前就是極著名的茶了,它們的產地當然 不可不知。

《國史補》:風俗貴茶,其名品益衆。南劍有蒙頂石花,或小方、散芽,號為第一。湖州有顧渚之紫筍,東川有神泉小團、綠昌明、獸目,峽州有小江園、碧澗寮、明月房、茱萸寮,福州有柏岩、方山露芽、婺州有東白、舉岩、碧貌,建安有青鳳髓,夔州有香山,江陵有楠木,湖南有衡山,睦州有鳩坑,洪州有西山之白露,壽州有霍山之黃芽;綿州之松嶺,牙州之露芽,南慶之雲居,彭州之仙崖、石花,渠江之薄片,邛州之火井、思安,黔陽之都濡、高株,瀘川之納溪、梅嶺,義興之陽羨、春池、陽鳳嶺,皆品第之最著者也。

《文獻通考》:片茶之出於建州者有龍、鳳、石乳、的乳、白乳、頭金、蠟面、頭骨、次骨、末骨、

-名。

粗骨、山挺十二等,以充歲貢,及邦國之用,洎 (1) 本路食茶。余州片茶,有進寶雙勝、寶山兩府,出興國軍;仙芝、嫩蕊、福合、禄合、運合、脂合出饒池州;泥片出虔州;綠英、金片出袁州;玉津出臨江軍;靈川出福州;先春、早春、華英、來泉、勝金出歙州;獨行靈草、綠芽片金、金苟出潭州;大拓枕出江陵、大小巴陵;開勝、開棬、小棬、生黃翎毛出岳州;雙上綠牙、大小方出岳、辰、澧州;東首、淺山、薄側出光州。總二十六名。其兩浙及宣、江、鼎州止以上中下或第一至第五為號。其散茶,則有太湖、龍溪、次號、末號,出淮南;岳麓、草子、楊樹、雨前、雨後,出荊湖;清口出歸州;茗子出江南。總十

葉夢得《避暑録話》:北苑茶正所產為曾坑,謂之正焙:非曾坑為沙溪,謂之外焙。二地相去不遠,而茶種懸絕。沙溪色白過於曾坑,但味短而微澀,識者一啜,如別涇渭也。余始疑地氣土宜,不應頓異如此。及來山中,每開闢徑路刳^②治岩竇,有尋丈之間,土色各殊,肥瘠緊緩燥潤,亦從而不同。並植兩木於數步之間,封培灌溉略等,而生死豐悴^③如二物者。然後知事不經見,不可必信也。草茶極品惟雙井、顧渚,亦不過各有數畝。雙井在分寧縣,其地屬黃氏魯直家也。元祐間,魯直力推

賞於京師,族人交致之,然歲僅得 一二斤爾。顧渚在長興縣,所謂吉 祥寺也,其半為今劉侍郎希範家所 有。兩地所產,歲亦止五六斤。近 歳寺僧求之者,多不暇精擇,不及 劉氏遠甚。余歲求於劉氏,過半斤 則不復佳。蓋茶味雖均,其精者在 嫩芽。取其初萌如雀舌者,謂之 槍。稍敷而為葉者,謂之旗。旗非 所貴。不得已取一槍一旗猶可,過 是則老矣。此所以為難得也。

《歸田錄》(4):臘茶出於劍建, 草茶盛於兩浙。兩浙之品,日注為 第一。自景祐以後,洪州雙井白芽 漸盛。近歲製作尤精,囊以紅紗,

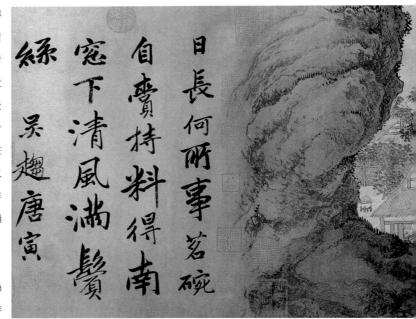

不過一二兩,以常茶十數斤養之,用避暑濕之氣。其品遠出日注上,遂為草茶第一。

《雲麓漫鈔》等:茶出浙西湖州為上,江南常州次之,湖州出長興顧渚山中,常州出義興君山懸腳嶺 北岸下等處。

《蔡寬夫詩話》:玉川子〈謝孟諫議寄新茶〉詩有「手閱月團三百片」及「天子須嘗陽羨茶」之句。 則孟所寄,乃陽羨茶也。

楊文公⑥《談苑》:蠟茶出建州,陸羽《茶經》尚未知之,但言福建等州未詳,往往得之,其味極 佳。江左近日方有蠟面之號。丁謂《北苑茶錄》云:創造之始,莫有知者。質之三館,檢討杜鎬,亦 曰在江左日,始記有研膏茶。歐陽公《歸田錄》亦云出福建,而不言所起。按唐氏諸家說中,往往有

^{(4) 《}歸田錄》:宋歐陽修撰。

^{(5) 《}雲麓漫鈔》:宋趙彦衛撰。

蠟而茶之語,則是自唐有之也。

《事物記原》等:江左李氏,別令取茶之乳作片,或號京鋌、的乳及骨子等,是則京鋌之品,自南唐始也。《苑錄》云:「的乳以降,以下品雜煉售之,唯京師去者,至真不雜,意由此得名。」或曰,自開寶來,方有此茶,當時識者云,金陵僭國,唯曰都下,而以朝廷為京師,今忽有此名,其將歸京師乎。

羅廩《茶解》:按唐時產茶地,僅僅如季疵所稱,而今之虎丘、羅岕、天池、顧渚、松羅、龍井、 雁宕、武夷、靈州、大盤、日鑄、朱溪諸名茶,無一與焉。乃知靈草在在有之,但培植不嘉,或疏於 採製耳。 《潛確類書·茶譜》: 袁州之界橋,其名甚著,不若湖州之研膏、紫筍,烹之有綠腳垂下。又婺州有舉岩茶,片片方細,所出雖少,味極甘芳,煎之如碧玉之乳也。

《農政全書》: 玉壘關外寶唐山,有茶樹產懸崖,筍長三寸五寸,方有一葉兩葉。涪州出三般茶: 最上賓化,其次白馬,最下涪陵。

《煮泉小品》:茶自浙以北皆較勝。惟閩廣以南,不惟水不可輕飲,而茶亦當慎之。昔鴻漸未詳嶺南諸茶,但云「往往得之,其味極佳」。余見其他多瘴癘之氣,染著水草,北人食之,多致成疾,故謂之當慎之也。

《茶譜通考》:岳陽之含膏冷,劍南之綠昌明,蘄門之團黃,蜀川之雀舌,巴東之真香,夷陵之壓磚,龍安之騎火。

《江南通志》:蘇州府吳縣西山產茶,穀雨前採焙。極細者,販於市,爭先騰價,以雨前為貴也。

《吳郡虎丘志》:虎丘茶,僧房皆植,名聞天下。穀雨前摘細芽,焙而烹之,其色如月下白,其味如

豆花香。近因官司徵以饋遠,山僧供茶一斤,費用銀數錢。 是以苦於晉送,樹不修葺,甚至刈斫之,因以絶少。

米襄陽⁽⁸⁾《志林》:蘇州穹窿山下有海雲庵,庵中有二茶 樹,其二株皆連理,蓋二百餘年矣。

《姑蘇志》:虎丘寺西產茶,朱安雅云:「今二山門西偏,本名茶嶺。」

陳眉公《太平清話》:洞庭中西盡處,有仙人茶,乃樹上 之苔蘚也。四皓採以為茶。

《圖經續記》:洞庭小青山塢出茶,唐宋入貢。下有水月 寺,因名水月茶。

《古今名山記》:支硎山茶塢多種茶。

《隨見錄》;洞庭山有茶,微似岕而細,味甚甘香,俗呼

⁽⁸⁾米芾(1051-1107),宋襄陽人,字元章,號海嶽外史,又號應門居 士,世稱米襄陽;著有《寶晉英光集》、《露史》、《露史》、《魏史》、《砚 史》等緣。

為「嚇殺人」。產碧螺峰者尤佳,名碧螺春。

《松江府志》: 佘山在府城北,舊有佘姓者修 道於此,故名。山產茶與筍並美,有蘭花香味。 故陳眉公云: 「余鄉佘山茶與虎丘相伯仲。」

《常州府志》:武進縣章山麓有茶巢嶺,唐陸 龜蒙嘗種茶於此。

《天下名勝志》:「南岳古名陽羨山,即君山 北麓。孫皓既封國後,遂禪此山為岳,故名。唐 時產茶充貢,即所云南岳貢茶也。」「常州宜興 縣東南別有茶山。唐時造茶入貢,又名唐貢山, 在縣東南三十五里,均山鄉。」

《武進縣志》:茶山路在廣化門外十里之內, 大墩小墩連綿簇擁,有山之形。唐代湖、常二守,會陽羨造茶修貢,由此往返,故名。

《檀几叢書》:「茗山在宜興縣西南五十里永豐鄉,皇甫曾有〈送羽南山採茶〉詩,可見唐時貢茶在茗山矣。」「唐李栖筠守常州日,山僧獻陽羨茶。陸羽品為芬芳冠世,產可供上方。遂置茶舍於洞靈觀,歲造萬兩入貢。後韋夏卿徙於無錫縣罨畫溪上,去湖汊(*)一里所。許有谷詩云:「陸羽名荒舊茶舍,卻教陽羨置郵忙」是也。「義興南嶽寺,唐天寶中有白蛇銜茶子墜寺前,寺僧種之庵側,由此滋蔓,茶味倍佳,號曰

蛇種。土人重之,每歲爭先詢遺,官司需索,修貢不絕。迨今方春採茶,清明日,縣令躬享白蛇於卓 錫泉亭,隆厥典也,後來檄取,山農苦之,故袁高有『陰嶺茶末吐,使者牒已頻』之句。郭三益詩: 『官符星火催春焙,卻使山僧怨白蛇。』盧仝〈茶歌〉:『安知百萬億蒼生,命墜顚崖受辛苦』,可見 貢茶之累民,亦自古然矣。」

《洞山茶系》:「羅岕,去宜興而南,逾八九十里。浙直分界,只一山岡,岡南即長興山。兩峰相阻,介就夷曠者,人呼為岕云。履其地,始知古人制字有意。今字書岕字,但注云山名耳。有八十八處,前橫大澗,水泉清駛,漱潤茶根,泄山土之肥澤,故洞山為諸岕之最,自西氿 (10) 溯漲渚而入,取道茗嶺,甚險惡。縣西南八十里。自東氿溯湖汊而入,取道瀍嶺,稍夷,才通車騎。」

「所出之茶,厥有四品:第一品,老廟後。廟祀山之土神者,瑞草叢鬱,殆比茶星肸 (11) 蠁矣。不下二三畝,苕溪姚象先與婿分有之。茶皆古本,每年產不過二十斤,色淡黃不綠,葉筋淡白而厚,製成梗絶少。入湯色柔白如玉露,味甘,芳香藏味中,空濛深永,啜之愈出,致在有無之外。第二品,新廟後,棋盤頂、紗帽頂、手巾條、姚八房及吳江周氏地,產茶亦不能多。香幽色白,味冷雋,與老廟不甚別,啜之差覺其薄耳。此皆洞頂岕也。總之岕品至此,清如孤竹,和如柳下,並入聖矣。今人以色濃香烈為岕茶,真耳食而眯 (12) 其似也。第三品,廟後漲沙、大袁頭、姚洞、羅洞、王洞、范洞、白

石。第四品,下漲沙、梧桐洞、餘洞、石場、 丫頭岕、留青岕、黃龍、岩灶、龍池,此皆平 洞本岕也。外山之長潮、青口、箵庄、願渚、 茅山岕,俱不入品。」

《岕茶匯鈔》:洞山茶之下者,香清葉嫩, 著水香消。棋盤頂、紗帽頂、雄鵝頭、茗嶺, 皆產茶地。諸地有老柯嫩柯,惟老廟後無二, 梗葉叢密,香不外散,稱為上品也。

《鎭江府誌》:潤州之茶,傲山為佳。

⁽¹⁰⁾ 氿: 音軌, 側出的駅水。

⁽¹¹⁾ 晉夕·散布。

《寰宇記》:揚州都縣蜀岡有 茶園,茶甘旨如蒙頂。蒙頂在 蜀,故以名岡。上有時會堂、 春貢亭,皆造茶所,今廢,見 毛文錫《茶譜》。

《宋史·食貨志》: 散茶出淮 南,有龍溪雨前、雨後之類。

《安慶府志》: 六邑俱產茶, 以桐之龍山、潛之閔山者為 最,蒔茶源在潛山縣。香茗山 在太湖縣。大小茗山在望江 縣。

《隨見錄》:宿松縣產茶,嘗之頗有佳種,但製不得法,倘別其地,辨其等,製以能手,品不在六安下。

《徽州志》:茶產於松蘿。而松蘿茶乃絶少,其名則有勝金、嫩桑、仙芝、來泉、先春、運合、華英之品,其不及號者為片茶八種,近歲茶名,細者有雀舌、蓮心、金芽:次者為芽下白,為走林,為羅公:又其次者為開園,為軟枝,為大方,制名號多端,皆松蘿種也。

吳從先《茗說》:松蘿子土產也,色如梨花,香如豆蕊,飲如嚼雪。種愈佳,則色愈白,即經宿無茶痕,固足美也。秋露白片子更輕清若空,但香大惹人,難久貯,非富家不能藏耳。真者其妙若此,略混他地一片,色遂作惡,不可觀矣。,然松蘿地如掌,所產幾許,而求者四方雲至,安得不以他混耶?

《黃山志》:蓮花庵旁,就有石縫養茶,多輕香冷韻,襲人斷腭(13)。

《昭代叢書》:張潮云:「吾鄉天都抹山茶,茶生石間,非人力所能培植。味淡香清,足稱仙品。採

之甚難,不可多得。」

《隨見錄》:松蘿茶近稱紫霞山者為佳,又有南源、北源名色。其松蘿真品殊不易得。黃山絶頂有雲霧茶,別有風味,超出松蘿之外。

《涌志》(14):寧國府屬宣、涇、寧、旌、太諸縣,各山俱產松蘿。

《名勝志》:寧國縣,鴉山在文脊山背,產茶,充貢。《茶經》云「味與蘄州同」。宋梅詢有「茶煮鴉山雪滿甌」之句。今不可復得矣。

《農政全書》:宣城縣有丫山,形如小方餅橫鋪,茗芽產其上,其山東為朝日所燭,號曰陽坡,其茶 最勝。太守薦之,京洛人士題曰「丫山陽坡橫文茶」,一名「瑞草魁」。

《華夷花木考》:宛陵茗池源茶,根株頗碩,生於陰谷,春夏之交,方發萌芽。莖條雖長,旗槍不 展,乍紫乍綠。天聖初,郡守李虛己同太史梅詢嘗試之,品以為建溪、顧渚不如也。

《隨見錄》:宣城有綠雪芽,亦松蘿一類。又有翠屏等名色。其涇川涂茶,芽細、色白、味香,為上供之物。

《通志》:池州府屬青陽、石埭、建德,俱產茶。貴池亦有之,九華山閔公墓茶,四方稱之。

《九華山志》:金地茶,西域僧金地藏所植,今傳枝梗空筒者是。大抵煙霞雲霧之中,氣常溫潤,與

地上者不同,味自異也。

《通志》:「廬州府屬六安、霍山,並產名茶,其最著惟白茅貢 尖,即茶芽也。每歲茶出,知州具 本恭進。」「六安州有小峴山出 茶,名小峴春,為六安極品。霍山 有梅花片,乃黃梅時摘製,色香兩 兼,而味稍薄。又有銀針、丁香、 松羅等名色。」

《紫桃軒雜綴》:余生平慕六安茶,適一門生作彼中守,寄書托求數兩,竟不可得,殆絶意乎。

陳眉公《筆記》:「雲桑茶出琅琊山,茶類桑葉而小,山僧焙而藏之,其味甚清。」「廣德州建平縣 雅山出茶,色香味俱美。」

《浙江通志》:杭州錢塘、富陽及餘杭徑山多產茶。

《天中記》:杭州寶雲山出者,名寶雲茶,下天竺香林洞者,名香林茶,上天竺白雲峰者,名白雲

茶。

田子藝 (15) 云:龍泓今稱龍井,因其深也。《郡志》稱有龍居之,非也。蓋武林之山,皆發源天目,有龍飛鳳舞之讖,故西湖之山以龍名者多,非真有龍居之也。有龍,則泉不可食矣。泓上之閣,亟宜去之,浣花諸池尤所當浚。

《湖壖雜志》(16):龍井產茶,作豆花香,與香林、寶雲、石人塢、垂雲亭者絕異。採於穀雨前者尤佳,啜之淡然,似乎無味,飲過後,覺有一種太和之氣,彌淪於齒頰之間,此無味之味,乃至味也,為益於人不淺,故能療疾,其貴如珍,不可多得。

《坡仙食飲錄》:寶嚴院垂雲亭亦產茶,僧怡然以垂雲茶見餉,坡報以大龍團。

陶谷《清異錄》:開寶中,竇儀以新茶餉予,味極美,奩面標云「龍陂山子茶」。龍陂是顧渚山之別 境。

《吳興掌故》:「顧渚左右有大小官山,皆為茶園。明月峽在顧渚側,絕壁削立,大潤中流,亂石飛走,茶生其間,尤為絕品。張文規詩所謂『明月峽中茶始生』,是也。」「顧渚山,相傳以為吳王夫差於此顧望原隰可為城邑,故名。唐時,其左右大小官山皆為茶園,造茶充貢,故其下有貢茶院。」

《蔡寬夫詩話》:湖州紫筍茶出顧渚,在常、湖二郡之間,以其萌茁紫出似筍也。每歲入貢,以清明日到,先荐宗廟,後賜近臣。

馮可賓《岕茶箋》:環長興境,產茶者曰羅嶰, 曰白岩,曰烏膽,曰青東,曰顧渚,曰筱浦,不可 指數,獨羅嶰最勝。環嶰境十里而遙,為嶰者亦不

可指數。嶰而曰岕,兩山之介 也。羅隱隱此,故名,在小秦 王廟後,所以稱廟後羅岕也。 洞山之岕,南面陽光,朝旭夕 輝,雲滃霧浡(17),所以味迥別 也。

《名勝志》: 茗山在蕭山縣 西三里,以山中出佳茗也。又 上虞縣後山,茶亦佳。

《方輿勝覽》;會稽有日鑄 嶺,嶺下有寺,名資壽。其陽 坡名油車,朝暮常有日,茶產

其地,絶奇。歐陽文忠云:「雨浙草茶,日鑄第一。」

《紫桃軒雜綴》:普陀老僧貽余小白岩茶一裹,葉有白茸,淪之無色,徐引覺涼透心腑。僧云:「本 岩歲止五六斤,專供大士,僧得啜者寡矣。

《普陀山志》:茶以白華岩頂者為佳。

《天台記》:丹丘出大茗,服之生羽翼。

桑莊茹芝《續譜》(18):天台茶有三品:紫凝、魏嶺、小溪是也。今諸處並無出產,而土人所需,多 來自西坑、東陽、黃坑等處。石橋諸山,近亦種茶,味甚清甘,不讓他郡,蓋出自名山霧中,宜其多 液而全厚也。但山中多寒,萌發較遲,兼之做法不佳,以此不得取勝。又所產不多。僅足供山居而 己。

《天台山志》:葛仙翁茶圃在華頂峰上。

《群芳譜》:安吉州茶亦名紫筍。

《通志》:茶山在金華府蘭溪縣。

《廣輿記》:鳩坑茶出嚴州府淳安縣;方山茶出衢州府龍遊縣。

勞大興《甌江逸志》: 浙東多茶品,雁宕山稱第一,每歲穀雨前三日,採摘茶芽進貢,一槍兩旗而白毛者,名曰明茶: 穀雨日採者,名雨茶。一種紫茶,其色紅紫,其味尤佳,香氣尤清,又名玄茶,其味皆似天池而稍薄。難種薄收,土人厭人求索,園圃中少種,間有之亦為識者取去。按盧仝《茶經》云: 「溫州無好茶,天台瀑布水、甌水味薄,唯雁宕山水為佳。」此茶亦為第一,曰去腥膩、除煩惱、卻昏散、消積食。但以錫瓶貯者得清香味,不以錫瓶貯者,其色雖不堪觀,而滋味且佳,同陽羨山岕茶無二無別。採摘近夏,不宜早,炒做宜熟,不宜生,如法可貯二三年,愈佳愈能消宿食醒酒,此為最者。

王草堂《茶說》:溫洲中岙及漈上茶皆有名,性不寒不熱。

屠粹忠(19)《三才藻異》:舉岩,婺茶也,片片方細,煎如碧乳。

《江西通志》:「茶山在廣信府城北,陸羽嘗居此。」「洪州西山白露鶴嶺,號絶品,以紫清香城者為最。及雙井茶芽,即歐陽公所云『石上生茶如鳳爪』者也。又羅漢茶如豆苗,因靈觀尊者自西山持至,故名。」

《南昌府志》:新建縣鵝岡西有鶴嶺,雲物鮮 美,草林秀潤,產名茶異於他山。

《通志》:「瑞州府出茶芽,廖暹〈十詠〉呼 為雀舌香焙云。其餘臨江、南安等府俱出茶, 廬山亦產茶。」「袁州府界橋出茶,今稱仰山、 稠平、木平者佳,稠平者尤妙。」「贛州府寧都 縣出林岕,乃一林姓者以長指甲炒之,採製得 法,香味獨絶,因之得名。」

《名勝志》:茶山寺在上饒縣城北三里,按

《圖經》,即廣教寺,中有茶園數畝,陸羽泉一勺。羽性嗜茶,環居皆植之,烹以是泉,後人遂以廣教寺為茶山寺云。宋有茶山居士曾吉甫,名幾,以兄開忤秦檜,奉祠僑居此寺,凡七年,杜門不問世故。

《丹霞洞天志》:建昌府麻姑山產茶,惟山中之茶為上,家園植者次之。

《饒州府志》;浮梁縣陽府山,冬無積雪,凡物早成,而茶尤殊異。金君卿詩云:「聞雷已荐雞鳴筍,未雨先嘗雀舌茶。」以其地暖故也。

《通志》:「南康府出匡茶,香味可愛,茶品之最上者。」「九江府彭澤縣九都Ш出茶,其味略似六安。」

《廣輿記》:德化茶出九江府。又崇義縣多產茶。

《吉安府志》龍泉縣匡山有苦齋,章溢所居,四面峭壁,其下多白雲,上多北風,植物之味皆苦。野 蜂巢其間,採花蕊作蜜,味亦苦。其茶苦於常茶。

《群芳譜》;太和山騫林茶,初泡極苦澀,至三四泡,清香特異,人以為茶寶。

《福建通志》:福州、泉州、建寧、延平、興化、汀洲、邵武諸府,俱產茶。

《合璧事類》;建州出大片方川之芽,如紫筍,片大極硬。須湯浸之,方可碾。治頭痛,江東老人多 服之。

周棟園《閩小記》:「鼓山半岩茶,色香風味,當為閩中第一,不讓虎丘、龍井也。雨前者每兩僅 十錢,其價廉甚。一云前朝每歲進貢,至楊文敏當國,始奏罷之。然近來官取,其擾甚於進貢矣。」 「柏岩,福州茶也。岩即柏梁台。」

《興化府志》:仙游縣出鄭宅茶,直者無幾,大都以贗者雜之,雖香而味薄。

陳懋仁《泉南雜志》;清源山茶,青翠芳馨,超軼天池之上。南安縣英山茶,精者可亞虎丘,惜所 產不若清源之多也。閩地氣暖,桃李冬花,故茶較吳中差早。

《延平府志》: 椶毛茶出南平縣, 半岩者佳。

《建寧府志》:北苑在郡城東,先是建州貢茶首稱北苑龍

團,而武夷石乳之名未著。至元時,設場於武夷,遂與 北苑並稱。今則但知有武夷,不知有北苑矣。吳越 間人頗不足閩茶,而甚艷北苑之名,不知北苑實

在閩也。

宋無名氏《北苑別錄》(20):「建安之東三十 里,有山曰鳳凰,其下直北苑,旁聯諸焙,厥土 赤壤, 厥茶惟上上。太平興國中, 初為御焙, 歳模 龍鳳,以羞貢篚(マパ,蓋表珍異。慶曆中,漕台益重其 事,品數日增,制度目精。厥今茶自北苑上者,獨冠天下,

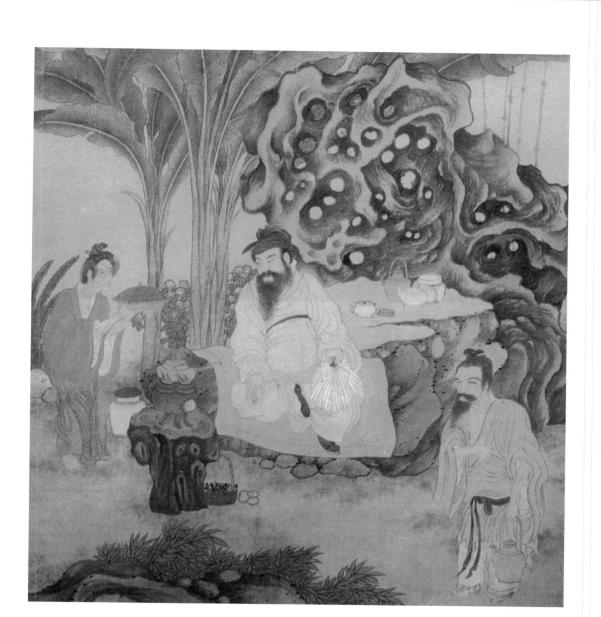

非人間所可得也。方其春蟲震蟄,群夫雷動,一時之盛,誠為大觀。故建人謂至建安而不詣北苑,與 不至者同。僕因攝事,得研究其始末,姑摭其大概,修為十餘類,目曰《北苑別錄》云。」

「御園:九窠十二隴,麥窠,壤園,龍遊窠,小苦竹,苦竹里,雞藪窠,苦竹,苦竹源,鼯鼠窠,教練隴,鳳凰山,大小焊,橫坑,猿游隴,張坑,帶園,焙東,中歷,東際,西際,官平,石碎窠,上下官坑,虎膝窠,樓隴,蕉窠,新園,天樓基,院坑,曾坑,黃際,馬安山,林園,和尚園,黃淡窠,吳彦山,羅漢山,水桑窠,銅場,師如園,靈滋,苑馬園,高畬,大窠頭,小山。右四十六所,廣袤三十餘里,自官平而上為内園、官坑而下為外園。方春靈芽萌拆,先民焙十餘日,如九窠十二、龍、龍遊窠、小苦竹、張坑、西際,又為禁園之先也。」

《東溪試茶錄》:「舊記建安郡官焙三十有八。丁氏舊錄云:『官私之焙干三百三十有六』,而獨記官焙三十二。東山之焙十有四:北苑龍焙一,乳橘内焙二,乳橘外焙三,重院四,壑嶺五,渭源六,范源七,蘇口八,東宮九,石坑十,連溪十一,香口十二,火梨十三,開山十四。南溪之焙有十有二:下瞿一,濛洲東二,汾東三,南溪四,斯源五,小香六,際會七,謝坑八,沙龍九,南香十,中瞿十一,黃熟十二。西溪之焙四:慈善西一,慈善東二,慈惠三,船坑四。

北山之焙二:慈善東一,豐樂二。外有曾坑、石坑、壑源、葉源、佛 嶺、沙溪等處。惟壑源之茶,甘香特勝。」

「茶之名有七:一曰白茶,民間大重,出

於近歲,園焙時有之。地不以山 川遠近,發不以社之先後。芽 葉如紙,民間以為茶瑞,取 其第一者為門茶。次曰柑葉 茶,樹高丈餘,徑頭七八 寸,葉厚而圓,狀如柑橘之

葉,其芽發即肥乳,長二寸許,為

亦曰叢生茶,高不數尺,一歲之間發者數四,貧民取以為利。」

《品茶要錄》: 壑源、沙溪,其地相背,而中隔一嶺,其去無數里之遙,然茶產頓殊。有能出力移栽植之,亦為風土所化。竊嘗怪茶之為草,一物耳,其勢必猶得地而後異,豈水絡地脈,偏鍾粹於壑源?而御焙占此大岡巍隴,神物伏護,得其餘蔭耶?何其甘芳精至而美擅天下也。觀夫春雷一鳴,筠籠才起,售者已擔箋 (22) 挈橐於其門,或先期而散留金錢,或茶才入笪而爭酬所直。故壑源之茶,常不足客所求。其有桀猾之園民,陰取沙溪茶葉,雜就家捲而製之。人耳其名,睨其規模之相若,不能原其實者,蓋有之矣。凡壑源之茶售以十,則沙溪之茶售以五,其直大率仿此。然沙溪之園民,亦勇於覓利,或雜以松黃,飾其首面。凡肉理怯薄,體輕而色黃者,試時鮮白,不能久泛,香薄而味短者,沙溪之品也。凡肉理實厚,質體堅而色紫,試時泛盞凝久,香滑而味長者,壑源之品也。

《潛確類書》:歷代貢茶以建寧為上,有龍團、鳳團、石乳、滴乳、緑昌明、頭骨、次骨、末骨、鹿骨、山挺等名,而密雲龍最高,皆碾屑作餅。至國朝始用芽茶,曰採春、曰朱春、曰朱春、曰 朱奇,

《名勝志》:北苑茶園屬甌寧縣,舊《經》云:「偽閩龍啓中里人張暉,以所居北苑地宜茶,悉獻之官,其名始著。」

《三才藻異》:「石岩白,建安能仁寺茶也,生石縫間。」「建寧府屬浦城縣江郎山出茶,即名江郎 茶。」

《武夷山志》:「前朝不貴閩茶,即貢者亦只備宮中欳濯甌盞之需。貢使類以價,貨京師所有者納之。間有採辦,皆劍津廖地產,非武夷也。黃冠每市山下茶,登山貿之,人莫能辨。」「茶洞在接筍峰側,洞門甚隘,内境夷曠,四周皆穹崖壁立。土人種茶,視他處為最盛。」「崇安殷令招黃山僧,以松羅法製建茶,真堪幷駕,人甚珍之,時有『武夷松華』之目。」

王梓《茶說》:武夷山周回百二十里,皆可種茶。茶性,他產多寒,此獨性溫。其品有二:在山者 為岩茶,上品:在地者為洲茶,次之。香清濁不同,且泡時岩茶湯白,洲茶湯紅,以此為別。雨前者 為頭春,稍後為二春,再後為三春。又有秋中採者,為秋露白,最香。須種植、採摘、烘焙得宜,則 香味兩絕。然武夷本石山,峰戀載土者寥寥,故所產無幾。若洲茶,所在皆是,即鄰邑近多栽植,遠 至山中及星村墟市賈售,皆冒充武夷。更有安溪所產,尤為不堪。或品嘗其味,不甚貴重者,皆以假

亂真誤之也。至於蓮子心、白毫皆洲茶,或以木蘭花熏成欺人,不及岩茶遠矣。

張大復《梅花筆談》:《經》云:「嶺南生福州、建州。」今武夷所產,其 味極佳,蓋以諸峄拔立。正陸羽所云「茶上者生爛石中」者耶。

《草堂雜錄》:武夷山有三味茶,苦酸甜也,別是一種,飲之味果屢變,相傳能解酲消脹。然採製甚少,售者亦稀。

随見錄》:或夷茶,在山上者為岩茶,水邊者為洲茶。岩茶為上,溯茶次之。岩茶,北山者為上,南山者次之。南北兩山,又以所產之岩名為名,其最佳者,名曰工夫茶。工夫之上,又有小種,則以樹名為名,每株不過數兩,不可多得。洲茶名色,有蓮子

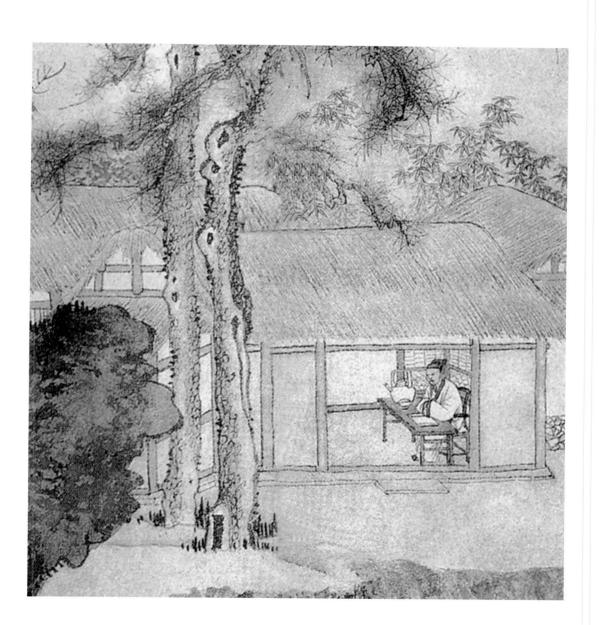

心、白毫、紫毫、龍鬚、鳳尾、花香、蘭香、清香、奧香、選芽、漳芽等類。

《廣輿記》:「泰寧茶出邵武府。」「福寧州大姥山出茶,名綠雪芽。」

《湖廣通志》:武昌茶,出通山者上,崇陽蒲圻者次之。

《廣興記》:崇陽縣龍泉山,周二百里。山有洞,好事者持炬而入,行數十步許,坦平如室,可容干百衆,石渠流泉清冽,鄉人號曰魯溪。岩產茶,甚甘美。

《天下名勝志》:湖廣江夏縣洪山,舊名東山,《茶譜》云:鄂州東山出茶,黑色如韭,食之已頭痛。

《武昌郡志》: 茗山在蒲圻縣北十五里,產茶。又大冶縣亦有茗山。

《荊州土地記》:武陵七縣通出茶,最好。

《通志》:「長沙茶陵州,以地居茶山之陰,因名。昔炎帝葬於茶山之野。茶山即雲陽山,其陵谷間 多生茶茗故也。」「長沙府出茶,名安化茶。辰州茶出漵浦。郴州亦出茶。」

《類林新詠》:長沙之石楠葉,摘芽為茶,名欒茶,可治頭風。湘人以四月四日摘楊桐草,搗其汁拌 米而蒸,猶糕糜之類,必啜此茶,乃去風也。

《合璧事類》:「潭郡之間有渠江,中出茶,而多毒蛇猛獸,鄉人每年採擷不過十五六斤,其色如鐵,而芳香異常,烹之無腳。」「湘淖茶,味略似普洱,土人名曰芙蓉茶。」

《茶事拾遺》:潭州有鐵色,夷陵有壓磚。

《通志》:靖州出茶油,蘄水有茶山,產茶。

《河南通志》:羅山茶,出河南汝寧府信陽州。

《桐柏山志》:瀑布山,一名紫凝山,產大葉茶。

《山東通志》:兗州府費縣蒙山石巓,有花如茶,土人取而製之,其味清香迥異他茶,貢茶之異品

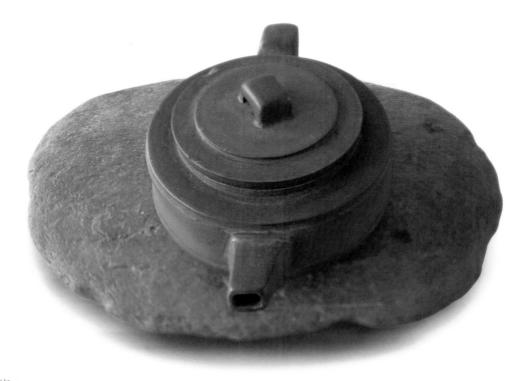

也。

《輿志》:蒙山一名東山,上有白雲岩產茶,亦稱蒙頂。王草堂云:乃石上之苔為之,非茶類也。

《廣東通志》:「廣州、韶州、南雄、肇慶各府及羅定州,俱產茶。西樵山在郡城西一百二十里,峰 戀七十有二,唐末詩人曹松,移植顧渚茶於此,居人遂以茶為生業。」「韶州府曲江縣曹溪茶,歲可三 四採,其味清甘。」「潮州大埔縣、肇慶恩平縣,俱有茶山。德慶州有茗山,欽州靈山縣亦有茶山。」

吳陳琰《曠園雜志》:端州白雲山出雲獨奇,山故蒔茶在絶壁,歲不過得一石許,價可至百金。

王草堂《雜錄》: 粵東珠江之南產茶, 曰河南茶。潮陽有鳳山茶, 樂昌有毛茶, 長樂有石茗, 瓊州 有靈茶、烏藥茶云。

《嶺南雜記》:「廣南出苦蓋茶,俗呼為苦丁,非茶也。茶大如掌,一片入壺,其味極苦,少則反有

甘味,噙嚥利咽喉之症,功並山豆根。」「化州有琉璃茶,出琉璃庵。其產不多,香與峒岕相似。僧人 秦客,不及一兩。」「羅浮有茶,產於山頂石上,剝之如蒙山之石茶,其香倍於廣岕,不可多得。」

《南越志》:龍川縣出皋盧,味苦澀,南海謂之過盧。

《陝西通志》:漢中府興安州等處產茶,如金州、石泉、漢陰、平利、西鄉諸縣各有茶園,他郡則 無。

《四川通志》:「四川產茶州縣凡二十九處,成都府之資陽、安縣、灌縣、石泉、崇慶等:重慶府之南川、黔江、豐都、武隆、彭水等:夔州府之建始、開縣等,及保寧府、遵義府、嘉定州、瀘州、雅州、烏蒙等處」「東川茶有神泉、獸目、邛州茶曰火井。」

《華陽國志》: 涪陵無蠶桑,惟出茶、丹漆、蜜蠟。

《華夷花木考》:蒙頂茶受陽氣全,故芳香。唐李德裕入蜀得蒙餅,以沃於湯瓶之上,移時盡化,乃 驗其真蒙頂。又有五花茶,其片作五出。

毛文錫《茶譜》:蜀州晉原、洞口、橫原、珠江、青城,有橫芽、雀舌、鳥嘴、麥顆,蓋取其嫩芽 所造,以形似之也。又有片甲、蟬翼之異。片甲者,早春黃芽,其葉相抱如片甲也:蟬翼者,其葉嫩 蓮如蟬翼也,皆散茶之最上者。

《東齋紀事》:蜀雅州蒙頂產茶,最佳。其生最晚。每至春夏之交始出,常有雲霧覆其上,若有神物 護持之。

《群芳譜》:峽州茶有小江園、碧磵寮、明月房、茱萸寮等。

陸平泉《茶寮記事》:蜀雅州蒙頂上有火前茶,最好,謂禁火以前採者。後者謂之火後茶,有露芽、谷芽之名。

《述異記》:巴東有真香茗,其花白色如薔薇,煎服令人不眠,能誦無忘。

《廣輿記》:峨嵋山茶,其味初苦而終甘。又瀘州茶可療風疾。又有一種烏茶,出天全六番招討使司境内。

王新城《隴蜀餘聞》:蒙山在名山縣西十五里,有五峰,最高者曰上清峰。其巓一石大如數間屋,

有茶七株,生石上,無縫罅⁽²⁴⁾,云是甘露大師手植。每茶時,葉生,智炬寺僧輒報有司往視,籍記 其葉之多少,採製才得數錢許。明時貢京師僅一錢 有奇。環石別有數十株,曰降茶,則供藩府諸司之 用而已。其旁有泉,恆用石覆之,味清妙,在惠泉 之上。

《雲南記》:名山縣出茶,有山曰蒙山,聯延數十里,在西南。按《拾遺志》,《尚書》所謂「蔡蒙旅平」者,蒙山也,在雅州。凡蜀茶盡在此。

《雲南通志》:「茶山在元江府城西北普洱界。太華山在雲南府西,產茶色似松蘿,名曰太華茶。」「普洱茶出元江府普洱山,性溫味香。兒茶出永昌府,俱作團。又感通茶出大理府點蒼山感通寺。」

《續博物志》: 威遠州即唐南詔銀生府之地,諸山 出茶,收採無時,雜椒薑烹而飲之。

許鶴沙《滇行紀程》: 滇中陽山茶, 絶類松蘿。

《天中記》:容州黃家洞出竹茶,其葉如嫩竹,土人採以作飲,甚甘美。廣西容縣,唐容州。

《貴州通志》:實陽府產茶,出龍里東苗坡及陽寶山,土人製之無法,味不佳。近亦有採芽以造者,稍可供暖。威寧府茶出平遠,產岩間,以法製之,味亦佳。

《地圖綜要》:貴州新添軍民衛產茶,平越軍民衛亦出茶。

《研北雜志》:交趾出茶,如綠苔,味辛烈,名曰登。北人重譯,名茶曰釵。

有關茶的詩文

以下蒐羅歷代和茶有關的詩文摘句,喝茶吟詩也是雅事。

《合璧事類·龍溪除起宗制》有云:必能為我講摘山之制,得充廄之良。

胡文恭〈行孫諮制〉有云:領算商車,典領茗軸。

韓翃〈為田神玉謝賜茶表〉,有「味足蠲邪,助其正直;香堪愈疾,沃以勤勞。吳主禮賢,方開置 茗; 晉臣愛客, 才有分茶」之句。

《宋史》:李稷重秋葉、黃花之禁。

謝宗〈謝茶啓〉:比丹丘之仙芽,勝爲程之御。荈不止味同露液,白況霜華。豈可為酪蒼頭,便應 代酒從事。

〈茶榜〉:雀舌初調,玉碗分時茶思健;龍團捶碎,金渠碾處睡魔降。

劉言史與孟郊洛北野泉上煎茶,有詩。

僧皎然尋陸羽不遇,有詩。

劉禹錫〈石園蘭若試茶歌〉有云:欲知花乳清冷味,須是眠雲跂石人。

鄭谷〈峽中嘗茶〉詩:入座半甌輕泛綠,開緘數片淺含黃。

杜牧〈茶山〉詩:山實東南秀,茶稱瑞草

魁。

施肩吾詩:茶為滌煩子,酒為忘憂君。

司空圖詩:碾盡明昌几角茶。

李群玉詩:客有衡山隱,遺余石廩茶。

《朱喜集》:香茶供養黃柏長老悟公塔,有詩。

文公〈茶版〉詩:攜 北嶺西,採葉供茗飲;一啜夜窗寒,跏 趺謝衾枕。

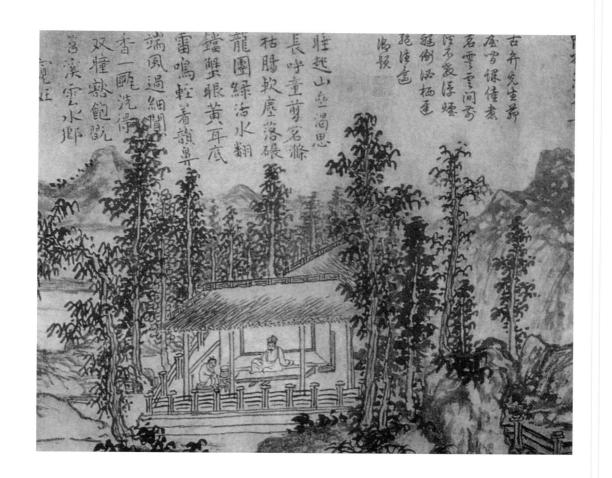

《韓駒集·謝人送鳳團茶》詩:白髮前朝舊史官,風爐煮茗暮江寒;蒼龍不復從天下,拭淚看君小鳳團。

蘇轍〈詠茶花詩〉二首,有云:細嚼花鬚味亦長,新芽一粟葉間藏。

岳珂〈茶花盛放滿山〉詩,有「潔躬淡薄隱君子,苦口森嚴大丈夫」之句。

《趙抃集‧次謝許少卿寄臥龍山茶》詩,有「越芽遠寄入都時,酬唱爭誇互見詩」之句。

文彦博詩:舊譜最稱蒙頂味,露芽雲液勝醍醐。

張文規詩:「明月峽中茶始生。」明月峽與顧渚聯屬,茶生其間者,尤為絕品。

章處厚〈茶韻〉詩:顧渚吳霜絕,蒙山蜀信稀。千叢因此始,含露紫茸肥。

《周必大集‧胡邦衡生日以詩送北苑八銙日注二瓶》:「賀客稱觴滿冠霞,懸知酒渴正思茶。尚書八 餅分閩焙,主簿雙瓶揀越芽」又屬〈次韻王少府送焦坑茶〉詩。

陸放翁詩:「寒泉自換菖蒲水,活火閑煎橄欖茶。」又〈村舍雜書〉:「東山石上茶,鷹爪初脫輯 (1)。雪落紅綠碨,春動銀毫甌。爽如聞至言,餘味終日留。不知葉家白,亦復有此否。|

劉詵詩:鸚鵡茶香堪供客,茶 酒熟足娛親。

王禹偁〈茶園〉詩:茂育知天意,甄收荷主恩。沃心同直諫,苦口類嘉言。

《梅堯臣集‧宋著作寄鳳茶》詩:「團為養玉璧,隱起雙飛鳳。獨應近日頒,豈得常寮共。」又〈李求仲寄建溪洪井茶七品〉云:「忽有西山使,始遺七品茶。末品無水暈,六品無沉柤。五品散雲腳,四品浮栗花。三品若瓊乳,二品罕所加。絕品不可議,甘香焉等差。」又〈答宣城梅主簿遺鴉山茶〉詩云:「昔觀唐人詩,茶詠鴉山嘉。鴉銜茶子生,遂同山名鴉。」又有〈七寶茶〉詩云:「七物甘香雜蕊茶,浮花泛綠亂於霞。啜之始覺君恩重,休作尋常一等誇。」又吳正仲餉新茶,沙門穎公遺碧霄峰茗,俱有吟詠。

戴復古〈謝史石窗送酒並茶詩〉曰: 遺來二物應時須, 客子行廚用有餘。午困政需茶料理, 春愁全 仗酒消除。

費氏〈宮詞〉:近被宮中知了事,每來隨駕使煎茶。

葉適有〈寄謝王文叔送真日鑄茶〉詩云: 誰知真 苦澀,黯淡發奇光。

杜本〈武夷茶〉詩云:春從天上來,噓啡通寰海。納納此中藏,萬斛珠蓓蕾。

劉秉忠〈嘗雲芝茶〉詩云: 鐵色數皮帶老 霜,含英咀美入詩腸。

董其昌有〈贈煎茶僧〉詩:怪石與枯槎,相 將度歲華。鳳凰雖貯好,只吃趙州茶。

〈南宋雜事詩〉云:六一泉烹雙井茶。

朱隗〈虎丘竹枝詞〉:官封茶地雨前開,皂隸衙官攬

似雷;近日正堂偏體貼,監茶不遣掾曹來。

綿津山人《漫堂詠物》有〈大食索耳茶杯〉詩云:粤香泛永夜,詩思來悠然。注:武夷有粤香茶。

韋鴻臚

贊曰: 祝融司夏,萬物焦煉,火炎昆岡,玉石俱焚,爾無與焉。乃若不使山谷之英墮於塗炭,子與有力矣。上卿之號,頗著微稱。

木待制

上應列宿,萬民以濟,稟性剛直,摧折強梗,使隨方逐圓之徒,不能保其身,善則善矣。然非佐以法曹,資之樞密,亦莫能成厥功。

金法曹

柔亦不茹,剛亦不吐,圓機運用,一皆有法,使強梗者不得殊 軌亂轍,豈不韙與。

石轉運

抱堅質,懷直心,隮嚅英華,周行不怠。斡摘山之利,操漕權之重。循環自 常,不舍正而適他,雖沒齒,無怨言。

胡員外

周旋中規而不逾其間,動靜有常而性苦其卓,鬱結之患悉能破之。雖中無所 有,而外能研究,其精微不足以望圓機之十。

羅樞密

機事不密則害成。今高者抑之,下者揚之,使精粗不至於混淆,人其難諸。 奈何矜細行而事喧嘩,惜之。

宗從事

孔門高弟,當洒掃應對事之末者,亦所不棄。又況能萃其既散,拾其已遺, 運寸毫而使邊塵不飛,功亦善哉。

漆雕秘閣

危而不持,顚而不扶,則吾斯之未能信。以其弭執熱之患,無均 ⁽¹⁾ 堂之覆, 故宣輔以寶文而親近君子。

陶寶文

出河濱而無苦窳,經緯之象,剛柔之理,炳其弸^②中。虚己待物,不飾外 貌,休高秘閣,宜無愧焉。

湯提點

養浩然之氣,發沸騰之聲,以執中之能,輔成湯之德,斟酌賓主間,功邁仲 叔圉。然未免外爍之憂,復有内熱之患,奈何?

司職方

互鄉童子,聖人猶與其進。況端方質素,經緯有理,終身涅而不緇者,此孔 子所以與潔也。

苦節君

銘曰: 肖形天地, 匪治匪陶。心存活火, 聲帶湘濤。一滴甘露, 滌我詩腸。 清風兩腋, 洞然八荒。

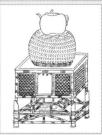

茶具六事分封,悉貯於此,侍從苦節君,於泉石山齋亭館間執事者,故以行 省名之。陸鴻漸所謂都籃者,此其是與。

建城

茶宜密裹,故以箬籠盛之,今稱建城。按《茶錄》云:「建安民間以茶為尚」。故據地以城封之。

雲屯

泉汲於雲根,取其潔也。今名雲屯,蓋雲即泉也,貯得其所,雖與列職諸君 同事,而獨屯於斯,豈不清高絶俗而自貴哉。

鳥府

炭之為物,貌玄性剛,遇火則威靈氣焰,赫然可畏,苦節君得此甚利於用 也。況其別號烏銀,故特表章其所藏之具,曰烏府,不亦宜哉。

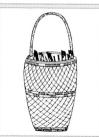

水曹

茶之真味,蘊諸旗槍之中,必浣之以水而後發也。凡器物用事之餘,未免殘 瀝微垢,皆賴水沃盥,因名其器曰水曹。

器局

一應茶具,收貯於器局。供役苦節君者,故立名管之。

坪林茶葉博物館

位於坪林鄉北勢溪溪畔的「坪林茶業博物館」,是台灣地區第一座以茶為主題的博物館。這座以閩南安溪四合院風格建築而成的博物館,典藏著全台灣「茶」的文化特色,將茶的傳統與特色表現的淋漓盡致。

三公頃的茶博館包括主題館、展覽館、茶藝館及一處生態園區。

在活動主題館中,不定期的舉辦當代名家陶藝茶具展示、詩書、琴畫等與茶有關之各類作品展覽及活動,如陶藝茶具展、製作評鑑、茶藝攝影、詩詞吟誦、各地茶種介紹及各式茶藝美展等活動。展出内容豐富,讓您體驗當代藝術名家藝術創作的精髓。

茶博館內的茶藝館,風景雅致,典雅的家具搭配中國山水的造景,滿溢茶香與花香。

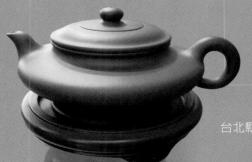

台北縣坪林鄉水聳淒坑19之1號 TEL:02-2665-6035 · FAX:02-2665-7138

TEA BOOK

● 茶博館除除夕之外,全年無休。

生態園區有台灣非常稀少的油杉林與柳杉林等。由於坪林霧多、較冷,屬低海拔地區,但可以看到中海拔的植物,如大頭茶與赤楊等,林相十分豐富,孕育了各種保育類動物。生態園區内另有石雕公園。

主題館與展覽二館周六日與假日上午八時卅分開放到晚間六時,展覽一館與茶藝館上午九時卅分到晚間七時。其 他日子,主題館與展覽館上午八時卅分到下午五時卅分,展覽一館與茶藝館上午八時卅分到晚間六時。

門票全票一百元・半票五十元 地址◎坪林水聳淒坑19之1號 電話◎(02)2665-6035

茶典

2004年12月初版

有著作權·翻印必究

Printed in Taiwan.

定價:新臺幣330元

坪林茶葉博物館

畫

李

陳

發行人

叢書主編

整體設計

對

校

載 爵

惠

倩

泰

鈴

萍

榮

出版者 聯經出版事業股份有限公司 台北市忠孝東路四段555號 台北發行所地址:台北縣汐止市大同路一段367號

電話: (02)26418661

台北忠孝門市地址 : 台北市忠孝東路四段561號1-2樓

電話: (02)27683708

台北新生門市地址: 台北市新生南路三段94號

電話: (02)23620308

台中門市地址: 台中市健行路321號

台中分公司電話: (04)22312023

高雄辦事處地址: 高雄市成功一路363號B1

電話: (07)2412802

郵政劃撥帳戶第0100559-3號

郵 撥 電 話: 2 6 4 1 8 6 6 2

印刷者 文鴻彩色製版有限公司

行政院新聞局出版事業登記證局版臺業字第0130號

本書如有缺頁,破損,倒裝請寄回發行所更換。

聯經網址 http://www.linkingbooks.com.tw

信箱 e-mail:linking@udngroup.com

ISBN 957-08-2793-9(精裝)

國家圖書館出版品預行編目資料

茶典 / 坪林茶葉博物館編著 . --初版 .

--臺北市:聯經,2004年(民93)

204面; 20×20公分.

ISBN 957-08-2793-9(精裝)

1.茶經-註釋 2.茶 3.茶道

974.8

93022976

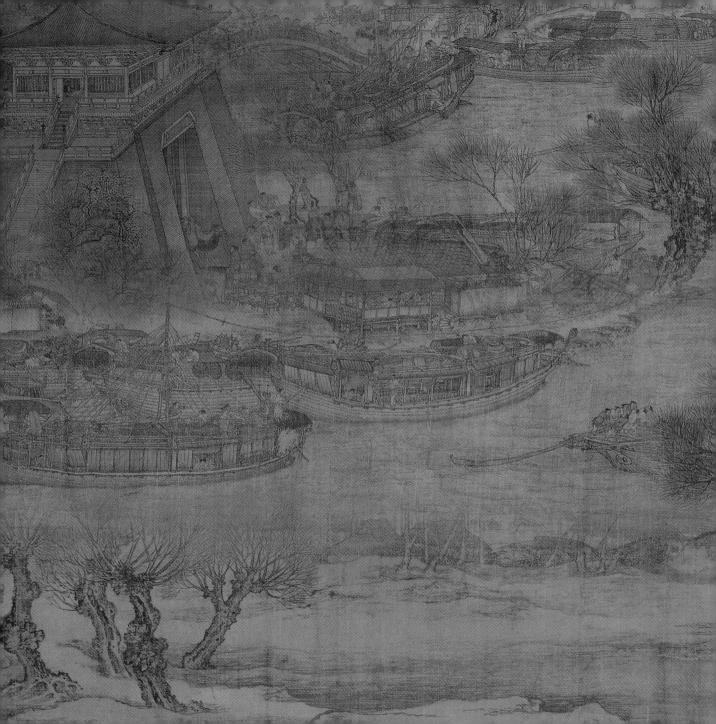